大展好書　好書大展
品嘗好書　冠群可期

大展好書　好書大展

品嘗好書　冠群可期

作者近照（攝於第 12 屆廣島亞運會上）

太極拳是一項
好的健身運動

張文廣

二〇〇一年
五月廿七日

武術界名宿張文廣先生題詞

與張文廣先生等武術界人士相聚於首屆東亞運動會上

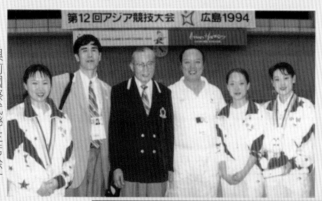

與前國際武聯主席徐才先生，邱丕相總裁判長等在廣島亞運上合影

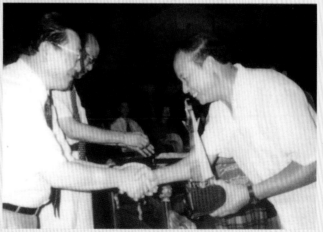

中國武協主席李杰向作者授予「世界太極科技貢獻獎」獎杯

作者演練太極拳

演練太極劍

演練太極刀

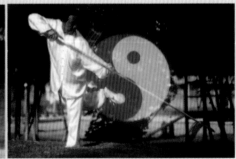

演練太極槍

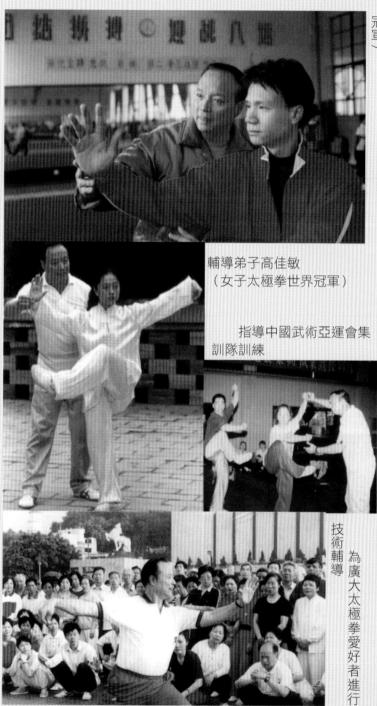

輔導弟子陳思坦（男子太極拳世界冠軍）

輔導弟子高佳敏（女子太極拳世界冠軍）

指導中國武術亞運會集訓隊訓練

為廣大太極拳愛好者進行技術輔導

在首屆「世界太極健康大會」上表演太極拳

與弟子陳思坦表演太極拳推手

與愛妻衛香蓮在武夷山
上演練太極拳對練

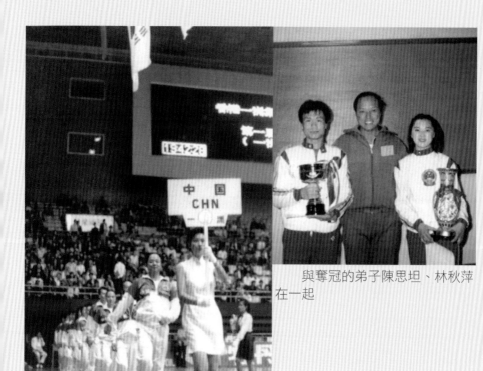

與奪冠的弟子陳思坦、林秋萍在一起

率中國武術隊出席首屆世界武術錦標賽開幕式

與團長、隊員一起在廣島亞運會上答記者問

在日本傳授太極拳技藝　　　　　　與妻子衛香蓮在日本講學

為韓國國家隊上理論課

與菲律賓國家武術隊的女弟子合影

武術特輯
91

走進太極拳

——太極拳初段位訓練與教學法

曾乃梁　編著

大展出版社有限公司

序

我與曾乃梁教練相識已久，我們在工作、思想上的交流和溝通機會不少。但走近他，是從太極拳開始的。

我所認識的曾教練，實幹、樸實、厚道、謙虛。他長期在武術這塊土地上辛勤耕耘，對這一國粹、國寶有著特殊的情懷，傾注了一腔熱血。從曾教練主持我省武術工作以來，揭開了我省武術輝煌的篇章，他培養出一百多人次的全國冠軍，其中有「太極之花」「太極皇后」及「太極王子」等亞運會及世界武術錦標賽冠軍；還有女子槍術世界冠軍、南拳的亞運會冠軍等，使我省武術運動躋身於全國乃至國際的先進行列，爲此，他獲得國務院頒發的「有突出貢獻專家」的稱號，多次獲國家體育運動榮譽獎章。

他還被評爲「中國當代十大武術教練」，榮獲「世界太極科技貢獻獎」、省五一勞動獎章、省勞模、省優秀專家等稱號。

更難能可貴的是，在他退居二線後，仍指導我省武術工作，還熱心指導省內外以及日本、韓國、菲律賓、新加坡、香港、澳門、臺灣等國家和地區的武林朋友，繼續爲武術運動的普及與提高貢獻力量。他還擠出時間，作了大量調查研究，拍攝了《太極拳大系》等VCD片，把他教練生涯的體會、對武術的情

結、對武德的理解、對事業的摯愛，都融入著作之中，寫出了不少的論文與專著，有的專著還被譯成外文，在國外出版發行。

近期曾乃梁教練《走進太極拳》出版，要我作序。按照常規，「序」應出自武術名家或社會名人，起碼也應是名文。而我非武術專家，不是社會名人，也寫不出關於武術的名文，但還是欣然應諾，因這與「情」、與「理」都相符合。

因為曾教練的敬業精神、奉獻精神、進取精神、勤學精神讓我感動。體育事業不僅需要善於獨立思考、有獨到見解的教練員，而且更需要既有實踐經驗，又有深厚理論素養的教練員。體育工作要求我們善於從戰略的高度對教學、訓練、管理中的具體問題進行分析、總結、歸納，找出規律，找出解決問題的辦法。只有不斷學習，善於總結經驗，才能把豐富的實踐經驗上升為理性認識，然後從理論的高度來指導實踐，才能使我們的事業更加興旺發達。

《走進太極拳》在曾教練的辛勤努力下，幾經修纂，終於與讀者見面了。他做到了「秉筆直書」，闡述太極拳的發生、發展和現狀，既有保存體育文獻與史料的價值，又是一本很詳實的實用教材。我政務繁忙，沒能對該書「細讀、細研」，更談不上有「精評、精析」之類的見解，但我認為該書的特點是十分鮮明的。起碼具備「新」與「實」兩個字。

「新」，則是新鮮，如該書中提出的太極拳自發生到發展至今經歷的七個階段的見解，又如明確提出

太極拳理論與道家、儒家思想相關聯的見解等，都給人以新穎的感受。

「實」，則是實用，在教學實踐中用得上。比如明確地將太極拳常用教學方法，歸納成「太極拳十大教學法」，這在實踐中很有指導意義；又如對太極拳段位制教材中攻防含義的說明、易犯錯誤及其糾正方法的闡述，都頗具實用性。

我深感書與人都有「君子之言，信而有證」。讀起來使我感到那麼親切，那麼豐富。

讀其書，自然使我想起宋代詩人陸游的一句名言：「必有事實，乃有是文。」看到了曾教練日夜讀著不輟，筆路藍縷，獻計獻策，爲武術事業的發展與改革孜孜探求的精神，爲普及太極拳運動、推廣全民健身計畫的奉獻精神，這也許就是我寫《走進太極拳》序言的初衷，從中我獲益匪淺。

蔡天初

福建省體育局局長
中國武術協會副主席
2001 年 5 月於福州

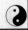

目　錄

第 **1** 章

太極拳運動概述

第一節　太極拳名稱的由來

「太極」一詞最早出現於古書《易》，相傳這本書乃三千年前的周文王所著，故又稱《周易》。《周易》中寫道：「易有太極，是生兩儀，兩儀生四象，四象生八卦……」

太極一詞的含義是最初的本始，一切事物的本源。《易·繫辭》云：「一陰一陽之謂道。」這是說宇宙間萬事萬物的變化均為對立而又統一的陰陽相互作用的顯現。陰陽對立統一的樸素辯證法觀念應是《易經》最基本的思想。太極哲理則是吸取了《易經》陰陽辯證的觀點，並以此解釋世界。

太極陰陽學說，是古人對宇宙的辯證認識，在中國哲學、倫理、中醫、兵學、宗教、美學及養生學中都佔有十分重要的地位。但用「太極」來命名一種拳術，卻是三百多年前的事。太極拳早期也曾被稱為「長拳」「綿拳」「炮捶」「十三勢」及「軟手」等。其起源，傳說不一。

至清代乾隆年間，即 18 世紀後期，有位民間武術家王宗岳寫了一篇論文，叫《太極拳論》，其中寫道：「太極者，無極而生，動靜之機，陰陽之母也。動之則分，靜之則合。」首次用太極陰陽學說來闡釋拳理，以太極來命名拳法，從此太極拳的名稱才正式地被沿用下來。

另一種說法是，太極拳名稱源於宋代周敦頤的《太極圖說》。王宗岳的《太極拳論》的思想也直接源於周敦頤的《太極圖說》。太極拳的名稱就是根據太極生陰陽、陰陽合為太極這一原理而來的。

太極圖中的陰陽魚以黑為陰，以白為陽，黑白相依，互抱不離。同時陽中有陰，陰中有陽，相互消長，相互轉化，形成一個對立的統一體（見圖）。

而太極拳運動則是「處處均有一個圓」，大圓、小圓、橢圓、扁圓、弧形、螺旋，環環相扣，觸處成圓，恰似太極圖中的一環套一環。這也是遵從古人所主張的「取

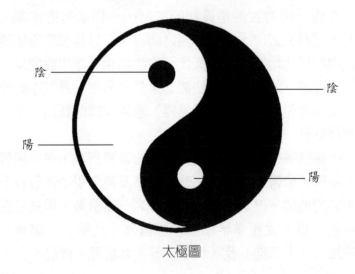

太極圖

象與天」的觀點。圓的含義在於建立「順乎自然」之理，是根據地球圍繞太陽轉動而分為大圓和小圓的。

在拳法的運用上，大圓要求四肢開展，以腰胯之動帶動伸筋拔撐，使之「氣貫指節」，飽滿圓撐。小圓則體現在轉動靈巧、變化敏捷上。當然，太極拳動作自起勢到收勢，勢勢相承，動動相連，沒有斷續處，如同一個完整的圓，分不出首尾。前人就將這種圓弧運動形式的拳術，稱之為「太極拳」。

誠然，太極拳運動圓中也有方，柔中也有剛。太極運動中的動靜、剛柔、內外、鬆緊、徐疾、開合、升降、虛實等就是陰陽法則在不同角度與方法上的運用。同時，動中有靜，靜中有動，動靜相間；柔中寓剛，剛中存柔，剛柔相濟。陳氏十六世陳鑫著的《陳氏太極拳圖說》一書中明言太極拳的命名是「理根太極，故名太極拳」。在這裡，他進一步揭示了太極拳是充滿陰陽哲理的拳術。

「太極拳」，自從有了這個統一稱謂至今不過數百年，但它的根是連在華夏五千年文化的土壤之中，太極運動所依據的文化內涵和東方哲理是十分豐富和源遠流長的。太極拳運動從誕生之日起，就顯示出作為東方文化瑰寶所具有的神奇魅力。這不僅因為它具有高度成熟的技巧和迷人的神韻，而且更在於它蘊含著深刻的東方哲學思想。隨著時光的推移，太極拳運動具有的體育與文化的雙重屬性，得到了有機的結合與完美的體現。海內外越來越多的朋友迷戀太極拳，太極拳運動已風靡整個世界，應該說與它名稱中所蘊含的豐富而又深刻的思想內涵及以陰陽理論為基礎的東方哲理是分不開的。

第二節　太極拳的起源與發展

關於太極拳的起源，眾說不一，歷來流傳著種種具有神秘色彩的傳說。有人認為是梁時韓拱月、程靈洗所創；也有人說是唐時許宣平或李道子所傳；但流傳最廣的說法是為武當丹士張三豐所創。「……三豐為武當丹士，徽宗召之，道梗不得進，夜夢元帝授之拳法，厥明以單丁殺賊百餘，遂以絕技名於世……」這段話是講有位在武當山上修煉的丹士，叫張三豐，受皇帝召見卻在途中受阻，正當困難之時，突然夜間做夢由山神傳授他一種拳法，則以此一個人殺退了百餘名的強盜，所以，就將這段神奇的拳技傳下來，這「絕技」就是太極拳。

在這裡且不說一個人能殺退百餘人的說法荒誕可笑，就只說張三豐為哪個朝代人也莫衷一是。有說他是元初人，有說他是金時人，有說他是宋時人，還有說他是明代人。籍貫何處也說不清。那為什麼張三豐「夜夢元帝授之拳法」的荒誕說法能以訛傳訛、流傳甚廣呢？

這就與武術受宗教影響較深有關。尤其是道教，這個我國土生土長的宗教，以老莊哲學為思想淵源，繼承了先秦的神仙傳說與導引養生方術，在民間有著廣泛的影響和群眾基礎。張三豐「夜夢」授拳的傳說，就是在這樣的土壤中產生與傳播的。

從現有比較確切的資料看，太極拳的鼻祖是明末清初河南溫縣陳家溝陳氏第九世陳王廷。當然也有人認為太極拳應是陳氏一世陳卜所創。陳卜精通拳械，歷世相傳。但

其間人物事跡均缺少文字記載，有關拳術，也無著述。而到了陳氏九世陳王廷晚年才開始造拳，並使之系統化。

陳王廷，字奏庭（約公元 1600～1680 年），晚年他參考了《黃庭經》中的導引、吐納方法，結合並吸收了戚繼光著的《紀效新書・拳經之十二勢》，參以陰陽開合之理，將祖傳的太極拳改編成五套太極拳拳架和一套炮捶，還創編了太極刀、太極槍等器械套路，同時創造了沾連黏隨的太極推手和太極黏槍。這些了不起的整理與創新，使陳式太極拳發展成一個體系，也初步形成了當時比較完整的太極運動體系。

以上可以說是陳式太極拳的起源，也可以說是整個太極拳運動的起源。

太極拳在世代的相傳中，不斷地得以發展與改革，創立了不少風格獨特的流派。如得陳長興之傳，楊露禪創楊式太極拳；得楊露禪之傳，吳全佑創吳式太極拳；得陳有本新架之傳，陳清萍創趙堡架太極拳；得楊露禪、陳清萍之傳，武禹襄創武式太極拳；得武派之傳，李亦畬創李式太極拳；得李派之傳，郝為貞創郝式太極拳；得郝派之傳，孫祿堂創孫式太極拳。諸如此類。

新中國成立後，還創編了以楊式為基礎、綜合多式特點的 24 式太極拳、88 式太極拳、48 式太極拳和 42 式太極拳等，以及 32 式太極劍、42 式太極劍，還有推手項目，以及楊、陳、吳、孫、武五式競賽套路等，為太極拳運動更好地普及和提高創造了技術的條件。

下面重點介紹五種式子和綜合套路。

一、楊式太極拳

為楊露禪所創。楊露禪，名福魁，號露禪，河北永年人（1800～1873年）。他在陳式老架的基礎上，刪掉原有的縱跳、發勁與震腳等難度較大的動作，創編成舒展大方的楊式太極拳。經其子楊建侯修訂為中架子，再經其孫楊澄甫修訂為楊式大架子，並總結了練好楊式拳的「十要」，進行了理論與技法的總結。

所以，楊澄甫應為楊式太極拳的定型者。後再經傅鍾文、李天驥、楊振鐸等人的總結與發展，形成如今「舒展樸實，大方端莊，飽滿圓撐，沉穩渾厚」的獨特風格。該式開展得相當廣泛。

二、陳式太極拳

自陳卜創拳以來，由陳氏九世陳王廷創編成獨立體系，所以，陳王廷應是陳式太極拳的奠基人。後再經陳長興、陳鑫、陳發科、陳照奎、李經梧、田秀臣、顧留馨、馮志強、陳小旺和陳正雷等人的總結與提煉，形成如今「纏繞折疊，鬆活彈抖，快慢相間，蓄發互變」的古樸太極的風貌。該式在推手方面有獨到之處，以纏繞黏隨為主，講究「縱放屈伸人莫知，諸靠纏繞我皆依」。包括運用折疊擒拿，以制服對手。

三、吳式太極拳

為滿族人全佑所創。全佑（1834～1902年）得楊露禪和楊班侯之傳，創以柔化著稱的吳式太極拳。他可稱為吳

式太極拳的始祖。後傳其子鑒泉，鑒泉自小從漢族，改姓吳，又名愛坤。吳鑒泉（1870～1942年）在創拳中突出輕柔、細膩、連綿的風格，強調斜中寓正和川字步型，自成一體，他首先將太極拳帶到大江以南並傳播至海外，他堪稱吳式太極拳的定型者，還有王茂齋、楊禹廷、王培生、吳英華、李秉慈及翁福麒等人，對吳式太極拳的總結與發展，都作出了巨大的努力，形成了如今「輕柔細膩，緊湊舒伸，川字步型，斜中寓正」的特有風格。

四、孫式太極拳

為清末河北完縣人孫祿堂（1861～1932年）所創。在武式太極拳的基礎上，從師郝為真學太極拳；從師李魁恆、郭雲深學形意拳；從師程廷華學八卦掌。然後將太極、形意、八卦三拳種的精華巧妙地融為一體，而創孫式太極拳，經其女兒孫劍雲修改成型。孫劍雲應為孫式太極拳的定型者。

孫式太極拳逐步形成如今的「小巧靈活，開合相接，進步必跟，退步必撤」的風格特點。故也有人將孫式太極拳稱為開合活步太極拳。

五、武式太極拳

為武禹襄所創。武禹襄（1812～1880年），名河清，字禹襄，清末河北永年縣人，為清秀才。他從師楊露禪，學陳式老架；後又從師陳清萍，學陳式新架，經提煉與融合，創武式太極拳。故武禹襄可稱為武式始祖。始傳其外甥李亦畬，後幾經傳播，由郝氏三代承襲，至郝月如

（1877～1935 年）定架。

郝月如應為武式太極拳的定型者。該拳的特點是「起承開合，簡捷緊湊，立身中正，步小架高」。尤其適合年老及體弱者研習。該拳手法以豎掌為主，出手不超過腳尖，收手不緊貼於身，左右臂各管半個身體而互不逾越。這些特點惟武式所獨有。

六、綜合太極拳

暫定名為「綜合太極拳」，包括 1956 年由國家體委創編公布的「簡化太極拳」（又稱「24 式太極拳」）。該拳由李天驥主編，現已普及到海內外。隨後還創編了 48 式太極拳，由門惠豐、李德印和王新武主編。國家體委還組織修訂了楊式拳架為「88 式太極拳」。為了規範太極運動競技的需要，1988 年國家體委組織了《四式太極拳競賽套路》的編寫組和審定組，以張文廣教授為組長，編製了楊、陳、吳、孫四式太極拳，隨後還編製了武式太極拳競賽套路。

為了亞洲和世界比賽的需要，1989 年，國家體委組織了門惠豐、李德印等專家，創編了《太極拳競賽套路》（也稱「42 式太極拳」），還於 1991 年組織了張繼修、李秉慈、曾乃梁和闞桂香等專家，創編了《太極劍競賽套路》（也稱「42 式太極劍」）。這些套路的誕生，促進了太極拳運動的大普及和大發展，促使古老的、傳統的太極拳運動跟上時代的步伐，以嶄新的姿態，沿著科學化、系統化和現代化的方向闊步前進。

總起來說，新中國成立以後，特別是改革開放以來，

太極拳運動插上了科學化、現代化的翅膀騰飛，飛向中國四面八方、東西南北，飛向五洲四海，無論在普及方面，還是在提高方面；無論在健身方面，還是在競技方面，都得到了前所未有的發展。

第三節　太極拳運動發展的階段

太極拳運動在幾百年演變、改革的漫長歲月中，經歷了由低到高、由單項到系列、由國內到國際的發展里程，經歷了若干個重要的發展階段。

一、陳式太極拳的問世，標誌著武術技擊中「以柔克剛」「後發制人」的思想得到充分體現。並首先在廣大農村流行。

明末，武術界中已有「內家」與「外家」的說法。這裡所說的「內家」，主要體現在「以柔克剛」「以靜制動」和「後發制人」上。明末清初，陳王廷創立的陳式太極拳體系，充分表現出內家拳的特點。陳式拳的纏繞、螺旋、折疊與彈抖運動方法，還有專門練習以提高周身皮膚觸覺和本體感覺靈敏度的雙人推手和雙人黏槍法，都在武術攻防技擊方面開創了「以柔克剛」「後發制人」的先河，極大地豐富了內家拳的內容。

17世紀中期，相繼流傳的太極拳、心意六合拳、八卦掌和形意拳，都注重練氣，強調以意領氣、以氣運身、以氣助力，追求意、氣、勁、形四者的協調配合，使練武與練氣交融，促進了武術在健身、修身領域的發展。

陳式太極拳創始於河南溫縣的陳家溝，太極拳由於在

健身、防身方面的獨有功能與特點，使它從以溫縣為中心的農村，流傳到廣大的黃河流域。

二、楊式太極拳的誕生，標誌著太極拳向著重健身和養生的方向發展，並開始傳入城市。

19世紀中期，河北武術家楊露禪將從河南學得的太極拳傳至北京，使太極拳開始在城市中傳播。為適應清代貴族和平民百姓各階層健身、修身的需要，楊氏三代（楊露禪、其子楊健侯、其孫楊澄甫）大膽地改造陳氏太極拳，去掉其跳躍、跌叉和纏繞、發勁等難度較大的動作，使其動作平穩、柔和、舒展大方、輕圓緩慢，自成一派，即楊式太極拳。

楊式太極拳的出現，使太極拳運動由重技擊向健身和實用兼備而更重健身養生的方向發展，注重練武與練氣、練意交融，拓展了太極運動的鍛鍊價值，促進了太極拳運動的大眾化，使太極拳變成一種人人均可掌握、均可研習的強身防病、祛病延年的手段，從此太極拳運動從實踐到理論，都有了新的提高。可以說，楊式太極拳的誕生，是太極運動發展史上的一次革命。

三、各派太極拳的出現，標誌著太極拳運動技術體系的形成，使太極拳功能多樣，內容豐富，五彩繽紛。

如上所述，陳式太極拳開始只在河南陳家溝一帶世代相傳，至多輻射到黃河流域。傳至陳氏十四世陳長興時，才開始傳向外姓楊露禪，並由其帶到北京，創建了獨具一格的楊式太極拳。

從此，太極拳跳出了一姓一族一地傳播的小範圍，開始在民眾中廣為流傳，在發展的過程中，又根據人們不同

性別、性格、體質及愛好的需要，逐步創立了柔美細膩的吳式、緊湊靈活的孫式、簡捷架高的武式以及流傳於趙堡鎮一帶的趙堡太極拳等等。

在清末形成的太極拳各個流派，使太極拳運動內容更為豐富，功能更加多樣，健身、強身、修身、防身與娛身等方面的功能均充分展現，千姿百態的各式太極拳的形成，是太極拳運動體系成熟的重要標誌，到民國時期更加完善，這是太極拳發展史上的一次大進步。

四、新中國成立後，簡化太極拳的創編與推廣，標誌著太極拳運動進入大普及、大發展的嶄新時期，具有里程碑的意義。

中華人民共和國成立後，太極拳的作用越來越被人們所認識。解放後不久，毛澤東主席發出號召：「凡能做到的都要提倡，做體操、打球類、跑跑步、爬山、游水、打太極拳及各色的體育運動。」在這裡，毛主席明確地把「打太極拳」作為一項重要的群眾體育項目提出來，把太極拳運動提高到應有的地位。

但是，各式太極拳仍普遍存在著套路偏長、難學、難記、難練的矛盾，因而難以普及。

1956 年 2 月，國家體委運動司武術科創編了《簡化太極拳》（也稱 24 式太極拳），很快由人民體育出版社出版發行。這套由國家體委運動司創編的簡化太極拳，很好地解決群眾練拳難學、難記、難練的「三難」問題，從原有108式、85 式的套路架式，大膽地去掉重複動作，刪繁就簡，動作規範，布局合理，方法科學，以楊式太極拳為基礎，進行了綜合創新。

簡化太極拳以動作舒展大方，鍛鍊部位全面，易學、易記、易練等特點，一出現就受到廣大太極拳愛好者的歡迎，很快地普及到海內外，使太極拳運動獲得前所未有的推廣，數十年來長盛不衰。人們把簡化太極拳作為太極拳運動的入門與必修課。

值得一提的是，1990 年在北京舉行的第 11 屆亞運會開幕式上，中日兩國約 1400 名太極拳選手同場表演集體簡化太極拳，氣勢恢宏，影響深遠。可以說，簡化太極拳的創編和推廣，使太極拳運動更加大眾化，步入大普及、大發展的嶄新時期，簡化太極拳的誕生與推廣，在太極拳運動發展史上是一個具有里程碑性質的貢獻。

五、太極拳運動進入學校，進入競賽，加強科研與對外傳播，使太極拳在科學化、現代化的道路上闊步前進。

民國時期，太極拳就和其他武術項目一樣，開始進入學校體育課，也有表演與競賽，還有太極拳書籍出版。但是作為現代體育進入千家萬戶，應是中華人民共和國建立之後的事。新中國成立後，太極拳被列入學校教材，在大學、中學逐步推廣起來。1957 年第一次把武術列為國家競賽項目，1958 年公布的第一部《武術競賽規則》中就有太極拳的評分標準，全國和省、市、自治區武術競賽活動中都有太極拳項目。「競賽」這根槓杆，極大地推動了太極拳運動的開展。

太極拳在各優秀運動隊、業餘體校和輔導站中廣泛推廣，將原有師徒相承的教學體制改變為課堂式的團體教學體制，這是一個可喜的進步。尤其是在科研方面，一改過去單純從技術體系進入理論研究的傳統做法，而將多種學

科知識滲入到太極拳中來，從生理學、心理學、醫學、養生學及哲學、美學、力學諸方面，對太極拳運動展開科學研究，證明太極拳運動有健身和防治心腦血管疾病的良好作用，這也進一步推動了群眾性打太極拳的熱潮，也推動了太極拳的對外傳播。

首先，日本在國民中大力推廣太極拳，建立諸多的組織和定期的競賽制度。美國還把太極拳作為訓練宇航員的課目之一。古老的東方體育的瑰寶，正在煥發出青春的活力。

六「太極拳競賽套路」的誕生。

在亞運會和世界武術錦標賽中，太極拳作為正式比賽項目，是太極拳運動不斷深入和推向世界的新的里程碑。

我國改革開放的總設計師鄧小平同志於 1978 年 11 月 16 日應日本朋友之邀，欣然揮毫書寫了「太極拳好」的題詞。小平同志的題詞，不僅是中國，而且也是世界太極拳愛好者的寶物，對我們是極大的鼓舞和鞭策。改革開放也迎來了太極拳運動新的春天。

1982 年召開的全國武術工作會議之後，中國武術加大了推向世界的力度，武術「源於中國，屬於世界」的口號響亮地提出來了。隨即 1985 年在西安、1986 年在天津、1988 年在杭州，分別舉辦了一、二、三屆國際武術邀請賽，並成立了亞洲武術聯盟和國際武術聯合會，從競賽培訓、學術交流到建立組織，都為武術正式進入亞運會和舉辦單項世界錦標賽做了充分的準備。而以上每次邀請賽都有太極拳這一項目。為了更好地規範比賽套路，中國武術協會接受委託，創編了包括太極拳在內的 7 個競賽套路，

為第 11 屆亞運會及首屆世界武術錦標賽的召開，做了重要的技術準備。

1990 年第 11 屆亞運會在北京勝利舉行，包括太極拳在內的中國武術第一次被列為正式比賽項目，它標誌著中國武術已經進入現代奧林匹克的行列，在國際奧林匹克運動史上，中國第一次貢獻出自己的一個運動項目，這是破天荒的，是值得驕傲和自豪的！隨即，1991 年在北京又成功地舉辦了首屆世界武術錦標賽。太極拳和其他武術項目一樣，以嶄新的姿態，步入亞洲綜合性運動會和世界競技武術的殿堂。

在這裡，太極拳運動完成了兩個「轉化」：一是從傳統的、古老的體育向科學的、現代的競技體育轉化；二是從中國的體育向國際的體育轉化。可以這樣說，「太極拳競賽套路」（即 42 式太極拳）的誕生、亞運會和世界武術錦標賽將太極拳列入正式比賽項目，這是太極拳運動提高水平和推向世界的新的里程碑。

此外，在 20 世紀 80 年代末和 90 年代初，國家體委還組織有關專家，編寫出版了楊式、陳式、吳式、孫式、武式五式太極拳的競賽套路，修訂出版了《太極拳、劍競賽規則》和《太極推手競賽規則》，編寫出版了《太極劍競賽套路》，並組織了多次「全國太極拳、劍、推手比賽」。以上這些，都表明太極拳運動在規範化、科學化和現代化的軌道上邁出了關鍵的一步，為太極拳運動在國內外的推廣和提高作出了歷史性的貢獻。

七、太極拳系列進入武術段位制，標誌著太極拳運動進一步向廣度和深度進軍，步入制度化的軌道，更好地為

全民健身服務。

經過多年的醞釀與籌畫，在繼承傳統武術教材精華的基礎上，遵循科學性、系統性、實用性和健身性的原則，國家體委武術運動管理中心組織有關專家和知名學者，精心編寫、審定，於 1997 年 3 月公布了我國第一部《中國武術段位制》的正式教材，這是武術發展史上的一件大喜事。太極拳作為套路教材的重要部分被列入正式教材。

初級教材很好地體現了由淺入深、由低到高的原則，如「一段」太極拳僅有 10 個動作，基本上在原地和小範圍內活動。「二段」太極拳僅有 16 個動作，由兩個自然段組成，簡單、易學，便於初學者入門。「三段」太極拳，則採用流行多年、深受人們喜愛的簡化太極拳，共 24 個動作，分 4 個自然段。「三段」中還有僅 18 個動作的初級太極劍，而且增加了僅 16 個動作的初級「太極槍」。儘管太極槍過去只在個別流派中採用，但作為正式教材出現當屬首次，結束了長期以來太極系列缺少長兵的歷史，形成了同長拳系列、南拳系列一樣具有拳術、短兵和長兵的完整的拳種系列。

隨著練習水準的提高，如有晉段的需求，則可學習和掌握有一定難度的楊式、陳式、吳式、孫式、武式和 42 式太極拳、42 式太極劍以及太極推手、太極對練等內容。這樣，人們從踏進「太極王國」的門檻，到系統掌握太極拳的技術全貌以及提高理論修養，每一步均有明確的技術等級標準，這將極大地激勵太極拳愛好者的練習熱情，事實上兩年多的實踐已經證明了這一點。

太極拳系列進入武術段位制，表明太極拳運動在規

範化、制度化和科學化建設方面，已經進入相當成熟的時期，必將推動群眾性的練拳熱潮，為貫徹全民健身計畫作出自己應有的貢獻。

第四節　太極拳與道家、儒家思想的聯繫

太極拳和宗教是性質迥然不同的兩個文化體系，但它們在發展進程中又產生一定的相互作用和影響，尤其是道教與儒教，對太極拳的理論產生了重大的影響。

道教是中國土生土長的宗教，老子、莊子並稱為道家學派的主要代表。老莊思想對太極拳運動的影響表現在認識論和方法論兩個方面。

在認識論方面，太極拳汲取了道家關於宇宙本源的「道」論「氣」論及「天人合一」論的觀點，主張「順乎自然」，來達到天人相應、天人相通、天人合一，達到人與自然的和諧。

在方法論方面太極拳汲取了道家中「無為、守柔、不爭」的思想，太極拳中要求「心靜體鬆」「以靜制動」和「以柔克剛」的實踐原則，這些均源於老子的「無為、貴柔、尚雌、崇陰、法水、主靜」等思想。還有「氣沉丹田」之說，也源於道教的「守一術」；太極拳的呼吸方法及氣血之說，也來自道教的吐納之術。

道家學說對武德思想的形成，也有重要的影響。太極拳提倡的「含而不露」，反對以武逞強的行為品格，與老莊學說中主張的貴柔、不爭的思想是共通的，都包含著一

種堅韌不露、謙虛深沉、外柔內剛的人生哲理。可見道家思想對太極拳的影響是深刻的。

儒教思想中的「中和」觀，對太極拳也有很大影響。孔子十分提倡中庸之道，反對過猶不及，強調中和、和諧，還表現在「仁愛」的觀念上。

太極拳也正是遵循「中正安舒」「心靜體鬆」等原則，強調「中」字，包含不偏不倚、無過無不及的方法，也包含倫理道德中的反對逞強鬥狠，提倡謙虛謹慎。不僅把太極拳看成是健身養生的重要手段，而且看成是修身養性、修德培義的重要方法。

拳論中講明：「以心中浩然之氣，運於全體，雖有時形體斜倚，而斜倚之中，自有中正之氣牽之。」這裡，將孟子提倡的「我善養吾浩然之氣」體現在習拳之中，以「心靜身正」來解釋「浩然之正氣」存於全身，習拳者不僅要有端正的體態，而且要一身正氣，培養正直的人格精神。在這裡，把練拳與練氣、修身、養性緊密地結合在一起了。

綜上所述，道教和儒教的理論、修練方法及宗教精神，都被融於武術文化之中，融於太極文化之中。道家的「貴柔」「不爭」和儒家的「中庸」「貴和」等思想觀念，不僅對太極拳文化有深刻影響，而且對中國人、對中華民族的倫理道德、思想方法與行為方式都產生了潛移默化的影響。當然也無例外地對習拳者的人生態度、處世哲學即武德修養產生重大的影響。

第五節　太極拳與傳統醫學的聯繫

幾千年來，武術和傳統醫學中醫密切相關，有著共同的理論淵源，相互融合、滲透，而又共同豐富、發展。太極拳運動中的指導思想就是將傳統中醫的整體觀和綜合觀理論吸收到自己的理論體系之中，形成動靜相兼、內外合一、形神共養、性命雙修的養生思想和健身之道。

太極拳與中醫都十分強調整體觀，都強調精、氣、神是人體之「三寶」，都強調「天人合一」。名醫張景岳著的《類經》指出：「精能生氣，氣能生神，營衛一身莫大此。」而太極拳運動就是「重意不重形」的運動，強調「會神聚精，運我虛靈」。陳鑫著的《太極拳經譜》中指明：「打拳心是主」，要「運轉隨心」「主宰於心」「一身必令上下相隨，一氣貫通」，才能達到「神氣貫串，絕不間斷」。清代楊氏傳抄太極拳譜中有云：「乾坤為一大天地，人為一小天地也。」太極拳十分注重「順乎自然」這一原則，就是「天人合一」論的具體體現。這一方面是指人要順應自然，遵循大自然的規律；另一方面則指要主動地鍛鍊自己，能動地調節人與自然的關係，以達到人與自然、人與社會及人體自身內外的動態平衡，這樣，才能強身健體，延年益壽。

此外，太極拳注重「內外三合」，外三合為「肩與胯合，肘與膝合，手與足合」，內三合為「心與意合，意與氣合，氣與力合」。這種動靜、內外的協調與和諧，也正是「天人合一」思想中重和諧、重整體的思維特點。

　　前面已講過，太極拳運動與中醫陰陽理論是相通的，中醫治病必求治本，注重整體論治和辨證施治，講究陰陽消長、陰陽轉化與陰陽平衡等，而太極拳拳理都離不開陰陽的法則。如動靜，就講靜中寓動，動中存靜；如剛柔，就講柔中寓剛，剛中見柔；如虛實，就講虛中有實，實中有虛，等等。太極拳練到高深時，即能在動態中把握陰陽平衡，進而實現中和的健康狀態。

　　此外，太極拳與中醫經絡學說也是相通的。中醫理論講：「經脈者，所以行血氣而營陰陽，濡筋骨，利關節者也。」還講：「通則不痛，痛則不通。」太極拳也是非常重視氣血通暢的。太極拳理論主張，打拳時神為主帥，主導任督二脈，統領諸經，進行全身的螺旋運動。講究「氣沉丹田」「神氣貫串，絕不間斷」「一氣貫通」。由此可見，太極拳拳理與傳統中醫之理是相通的。

第六節　太極拳的作用與功效

　　太極拳運動很快地為各國人民所接受而風靡全世界，這與太極拳具有其他運動項目所不具備的、獨特的作用是分不開的。

一、它屬於有氧代謝、低強度的運動，符合養生原則，利於健康長壽。

　　太極拳要求鬆、柔、圓、緩，屬於低強度的運動，屬於有氧代謝，這種「動」是符合人們養生需要的。漢代名醫華佗說過：「人體欲得勞動，但不當使極耳，動搖則穀

氣消,血脈流通,病不能生,猶如戶樞,終不朽也。」

唐代大醫學家孫思邈也說:「體欲常勞,勞勿過極。」這樣的「小勞」能「百達氣暢,氣血俱養,精神內生,經絡運動,外邪難襲」。

近代科學家分析,劇烈運動易造成無氧代謝,無氧代謝有損心臟,並使大腦、肝、腎、胃腸等臟器常處於缺氧狀態,無益於健康。而太極拳的動作似行雲流水、春蠶吐絲,這種屬於「小勞」「不當使極耳」的低強度運動,能很好地促進經絡循環,利於健康長壽。國家體育總局科研所的曹文元在研究中測定(注1),太極拳練習時的氧耗是 10.38 毫升/公斤・分,心率是 107.62 次/分,這種能量消耗是很低的。

據美國運動醫學會的材料,對健康的成年人來說,要使心血管系統得以鍛鍊,練習的強度最低應為本人最大氧耗的 50%,心率應達每分鐘 130～135 次。因此,太極拳運動特別適合中老年人、腦力勞動者和體弱有慢性病患者練習。成都體育學院張選惠等人研究發現(注2),練習一套陳式太極拳時,ＭＰＦ呈上下波動,沒有明顯下降趨勢,即肌肉未疲勞。從而表明,太極拳使肌肉能有節律地收縮與放鬆,對於神經系統的自我調節和肌肉的鍛鍊都有良好的影響。

福建體育學校衛香蓮對 400 名日本太極拳練習者進行了調查(注3),統計出練拳對身體有好的變化者共佔 81.05%,佔大多數,而其中表述「腰腿變得健壯有力了」的佔有效問卷的 38.16%,也佔有很大比例。

太極拳中有很多旋腕轉膀的動作,在腰部主宰作用下

旋轉臂部，加強了對手三陰經和手三陽經的刺激，起到暢通氣血，改善心、肺、大腸、小腸、心包與三焦等臟腑的功能。

二、太極拳講究調心、調息，對心腦血管及五臟六腑都有很好的調養作用。

現在我們正向高科技、高技術的信息時代邁進，人們的工作、生活節奏加快，容易產生精神緊張症和「運動缺乏性」的傾向，影響身心健康。而太極拳強調「心靜」「用意」，對大腦皮層活動有良好的促進作用。練拳時精神專一，百慮俱消，物我兩忘，天人相應，這對神經系統將起到很好的保健作用。「心靜」「用意」，加強了大腦的調節作用，使氣血通暢，大腦的毛細血管大量開放，保證腦組織的供血和大腦的健康，從而對整個神經系統和其他器官的機能都有積極的影響。難怪有人把太極拳比喻為「大腦皮層的體操」。

太極拳還十分注重以意運氣，以意導動，以氣運身，而且要氣沉丹田，呼吸加深，做到深長勻細，並與動作有機地配合，這種以腹式呼吸為主的呼吸，提高了肺部的換氣效率，使肺泡通氣量增大，也加強了心肌的營養和改善血液循環。通過橫膈上下的鼓動起落，對五臟六腑起到很好的「按摩」作用。

有人做過研究，平時肌肉每平方毫米只有 5 條左右毛細血管有血流過，而在練太極拳時，由「氣」的運行，肌肉每平方毫米約有 200 條毛細血管打開使用，這就減輕了心臟的負擔，對保持穩定正常的血壓、對防治心臟病都十

分有利。據北京運動醫學研究所的觀察研究，經常打太極拳的老年人平均血壓為 134.1／80.8 毫米汞柱，動脈硬化率為 39.5％；而一般正常老人，平均血壓為 154.5／82.7％毫米汞柱，動脈硬化率為 46.4％。從這裡也可以看出，太極拳在防治高血壓和血管硬化方面的作用。

廣州體育學院龔永平將練太極拳三年以上的老年人與堅持長跑三年以上的老年人做了對照研究（注4），表明太極拳實驗組安靜時心率、平均血壓、血黏度、總周阻的數值都比對照組低；而心搏量、心搏指數、左心有效泵力、左心泵力指數、左心有效能量利用率要比對照組高；左心噴血阻抗、微循環半更新時間、微循環平均滯留時間要比對照組少。

這些都證明太極拳運動有單純性身體活動所不可比擬的優越性。多年來的多種測試及研究表明，太極拳運動確是完全合乎生理學和養生學規律的最佳健身術之一。

三、有效的醫療體育手段，對慢性疾病有更好的輔助醫療的作用。

前面已講過，太極運動以意導氣，以氣運身，對人體健康有良好影響，因為它符合中國醫學「意到則氣到，氣到則血行，血行則病不生」的觀點。

重慶南溫泉工人療養院的李世祥將兩年來練習太極拳、劍的 280 人作為實驗組，將沒有體療鍛鍊的 296 人作為對照組，進行對比，結果實驗組的康復率為 90％，而對照組的康復率僅為 47.97％；其中痊癒者，實驗組為 86人，佔該組人數的 30.71％，對照組為 35 人，佔該組人數

的 11.82%。

此外，同濟大學的張昌律對練習楊式太極拳並結合藥物治療心臟病 81 例療效作了觀察（注 5），經由兩個月的練拳，有 78% 的心臟病合併其他病患者均有不同程度的改善，對精神、體力、睡眠、食慾的療效為 92%；對心電圖的有效率為 88%；對症狀的療效是 94%；對合併症的療效為 93% 等。

還有美籍華人許廷森對太極拳防止老年人摔跤的研究（注 6）表明，在美國 65 歲以上的老年人至少有三分之一會摔跤，85 歲以上老年人，摔跤致死佔死亡率之冠；65～85 歲的婦女中，摔跤也成為致命的第二殺手。而練習太極拳，由於加強了腿部力量、轉換平衡的能力和靈活性，由於「氣沉丹田」，造成下實上虛，與老年人的頭重腳輕、氣血上浮形成對抗，所以，太極拳組摔跤下降的比例為 47.5%，即使有摔跤，其嚴重程度也大大低於其他人群，他們的結論是：「練太極拳可防摔跤。」

法國著名醫生蒂素有一句頗富哲理的名言：「運動的作用可以代替藥物，但所有的藥物都不能代替運動。」實踐證明，太極拳運動的確是任何藥物都不能替代的最佳的醫療體育之一。

四、太極拳使人修身養性，精神樂觀，促進心理健康。

練習太極拳，一是排除雜念，專心練拳，做到意守、氣斂、神舒；二是有良好的審美和觀賞價值，加上追求內外合一、形神合一和天人合一的最佳境界，可以使人樂觀

開朗、心境平和、淨化精神、淨化大腦，促使人體自身的和諧，而且促使人與自然、人與社會的和諧，提高心理健康的水平。

練拳首先要修練高尚的道德情操，這也是精神文明建設的一種手段。練拳可一個人自娛自健，也可數人或幾十人同娛同健，廣交朋友，以拳會友，也可克服老年人的孤獨感，具有娛悅眾人的功效。太極拳動作柔和、緩慢、圓活、流暢，似天空行雲，又恰似潺潺流動的溪水。

有人形容太極拳是一首動情的詩篇，又好比一曲悅耳動聽的樂章。有人形容為具有東方文化魅力的健身術……總之，練拳達到高深階段，物我兩忘，似把自己融入太極世界，吾即太極，心曠神怡，悠然自得，自我陶醉於形中傳神的意境之中；而觀者，則得到藝術的享受與滿足。這些都有助於心理健康。

我們在日本調查練拳動機時，「對中國文化感興趣」者佔了 21.67% 的比例。有位練了 12 年的 68 歲的男性說：「我一直對中國文化十分感興趣，認為太極拳具有東方文化的魅力。練拳至今剛領悟點『氣』的原理，練拳為的是研究中國文化。」表示要「一輩子研究下去，直至真正理解太極拳那深奧的內涵與真諦」。

在練拳動機的調查中，除集中於健身與治病外，還有不少人是「對中國文化感興趣」「調節精神」「社會交往」和「價值體現」等方面的動機。

集體練拳還可配上音樂，優美、悅耳的樂曲與自然和諧的太極拳動作、輝映成趣，充滿著柔情詩意，給人以美的享受，有助於產生快樂自信的心境。還可使病患者脫離

病理觀念，從而對「心因性」疾病起到心理疏導與輔助治療的作用。

太極拳在修身養性、促進心理健康方面的作用與功效，隨著時間的推移，會更加顯現出來。在未來的信息社會裡，越發需要「高技術與高情感相平衡」，能夠導致平靜、安寧、和諧情感的太極拳正是實現這種平衡的絕妙的運動。

五、防身方面，太極拳注重「以柔克剛」「捨己從人」和「後發制人」的原則，推手則是這種高超技巧的具體運用。

太極拳也具有防身的作用，重要的是平時練習中能帶上攻防的含義。首先明白動作本身的攻防意圖，然後才能在習練中帶上攻防的意識。《太極拳論》中說：「人剛我柔謂之走，我順人背謂之黏。」這裡的黏與走都要體現以柔化為主。以柔為守，以柔化力，再轉柔為攻。這裡要善用巧勁把對手力量化開，叫「引進落空」，然後再後發制人，蓄而後發。太極拳在技擊方面還吸取了孫子兵法中「形圓不敗」的觀點。孫子曾從圓形來考慮兵力的布置，有種陣法稱為「山蛇陣」，敵方攻我，「擊其首則尾至，擊其尾則首至，擊其中則首尾俱至」，太極拳推手也吸取了這一原則，無處不有虛，無處不有實，虛虛實實，柔中寓剛，變化莫測。

當然，太極拳的柔不是軟弱無力，而是在動靜變化中顯示威力。《太極十三勢歌訣》主張「靜中能動動猶靜，因敵變化示神奇」。能體現「蓄勁如張弓，發勁似放

箭」。在環弧圓形的變轉中找準時機發勁,則是以最短的時間、最快的速度,以最集中的勁力,達到最佳的技擊效果。太極拳在推手中相互體會先化後打和邊化邊打的高超的技擊方法,而且太極推手比較文明、比較安全。在單練拳套之餘,兩人推上手,更是妙趣橫生,還能增長防身的技能。

總而言之,太極拳的作用與功效是多樣的與全方位的,還有些作用與功效尚有待今後開發。它在健身、醫身、修身、娛身與防身方面都有十分可貴的價值,在進入全面信息時代這些作用會更加顯現出來。有人形容太極拳運動是「未來體育的一束熠熠新光」是不無道理的。

注 1　曹文元:《太極拳練習的能量消耗》,載《武術科學探秘》,1990 年 9 月。

注 2　張選惠等:《陳式太極拳的肌電圖研究》,載《武術科學探秘》,1990 年 9 月。

注 3　衛香蓮:《日本神奈川地區太極運動的社會學研究》,載《福建體育科技》,1998 年 10 月。

注 4　龔永平:《太極拳對中老年人心功能及血液氣體成分影響的研究》,載《武術科學研究》,1993 年 9 月。

注 5　張昌律:《楊式太極拳合併藥物治療心臟病 81 例療效觀察》,載《武術科學探秘》,1990 年 9 月。

注 6　許廷森:《太極文化推向世界是歷史的趨勢——介紹太極拳防止摔跤的研究》,載《健康百歲之路》,1995 年 10 月。

第 **2** 章

初段位太極拳系列教程

第一節 一段太極拳

一、動作名稱

預備勢

1.起 勢

（1）兩腳開立

（2）兩臂前舉

（3）屈膝按掌

2.捲肱勢

（1）右轉側舉

（2）左轉屈肘

（3）右推左拉

（4）左轉側舉

（5）右轉屈肘

（6）左推右拉

3.摟膝拗步

（1）轉體收腳

（2）邁步屈肘

（3）左弓摟推

（4）後坐翹腳

（5）轉體收腳

（6）邁步屈肘

（7）右弓摟推

4.野馬分鬃

（1）後坐翹腳

（2）抱球收腳

（3）轉體邁步

（4）左弓分掌

（5）後坐翹腳

（6）抱球收腳

（7）轉體邁步

（8）右弓分掌

5.雲 手

（1）左轉雲手

（2）收步撐掌

（3）右轉雲手

（4）出步撐掌

（5）左轉雲手

（6）右轉雲手

（7）收步撐掌

（8）左轉雲手

（9）出步撐掌

（10）右轉雲手

6.金雞獨立

（1）左轉翻掌

（2）右提膝挑掌

（3）左提膝挑掌

7.蹬 腳

（1）落腳叉掌　　　（6）右轉搭手　　　（18）後坐收掌
（2）提膝合抱　　　（7）右弓前擠　　　（19）左弓按掌
（3）右蹬撐掌　　　（8）後坐收掌　　**9.十字手**
（4）落腳叉掌　　　（9）右弓按掌　　　（1）轉體扣腳
（5）提膝合抱　　　（10）轉體扣腳　　（2）右弓分掌
（6）左蹬撐掌　　　（11）收腳抱球　　（3）坐腿扣腳
8.攬雀尾　　　　（12）邁步分手　　（4）收腳合抱
（1）落腳抱球　　　（13）左弓掤臂　　**10.收　勢**
（2）邁步分手　　　（14）微轉伸臂　　（1）翻掌前撐
（3）右弓掤臂　　　（15）右轉後捋　　（2）分手下落
（4）微轉伸臂　　　（16）左轉搭手　　（3）收腳還原
（6）左轉後捋　　　（17）左弓前擠

二、動作分解說明

預 備 勢

　　自然直立，兩腳併攏，頭頸正直，下頦內收，胸腹放鬆，兩臂自然下垂，兩手輕貼大腿外側；舌抵上腭，精神集中，眼向前平視（圖1–1）。

　　【要點】

　　呼吸自然，凝神靜氣，思想進入練功狀態。

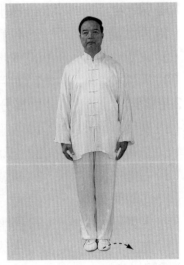

圖 1–1

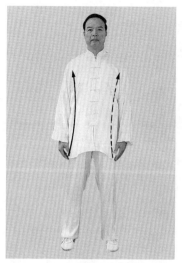

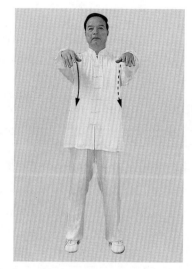

圖 1-2　　　　　　　　　　　圖 1-3

1. 起 勢

(1) 兩腳開立

左腿向左輕輕邁出半步，與肩同寬，腳前掌先著地，隨即全腳踏實，腳尖向前成開立步（圖 1-2）。

(2) 兩臂前舉

兩手慢慢向前平舉，手心向下，與肩同高、同寬，肘微下垂，手指微屈，指尖向前。目視前方（圖 1-3）。

(3) 屈膝按掌

上體保持正直，兩腿緩慢屈膝半蹲，重心落於兩腿中間；同時兩掌輕輕下按，落於胸腹前，手心向下，掌膝相對。目視前方並略隨手（圖 1-4）。

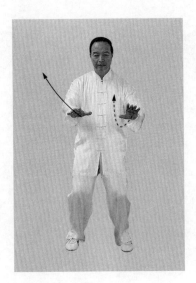

圖 1-4

【要點】

沉肩，垂肘，鬆腰鬆胯，臀部不可凸出，落臂按掌須
與屈膝下蹲協調一致。

【易犯錯誤】

（1）左腳向左開步時，腳尖外撇成八字腳或全腳掌同
時重落，如同「砸夯」那樣。

（2）兩掌下按時，兩肘外張或內夾。

（3）屈膝下按時，凸臀塌腰。

【糾正方法】

（1）左腳開步時，腳前掌先著地並使腳尖向前，再慢
慢地過渡到全腳掌著地，注意輕起輕落，點起點落。

（2）隨半蹲兩掌下按，注意兩肘自然下垂，掌指朝
前，下按時用意如將水面漂浮的一塊木板按入水中一樣。

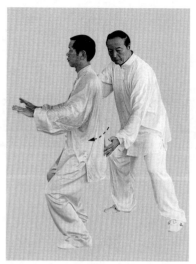
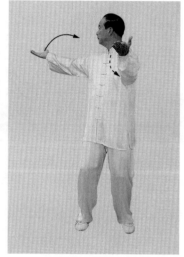

圖1-5 圖1-6

此可有效避免揚肘或夾肘。

（3）屈膝下按時，應注意臀部內收向前，腹部內收向後，鬆腰斂臀並可靜止3～5秒，即做活椿練習，以鞏固正確的定型。另外，也可讓老師或同伴（以下簡稱「師友」）在屈膝下按時邊語言提示或用手檢查其鬆腰收臀情況（圖1-5）。

2. 捲肱勢

(1)右轉側舉

身體重心微向左移，上體右轉，同時右臂外旋，右手邊向下經右胯側向右後上方畫弧平舉，臂微屈，手心斜向上，高與耳平；左手隨之在胸前翻掌，手心向上，手指向前。眼隨右手（圖1-6）。

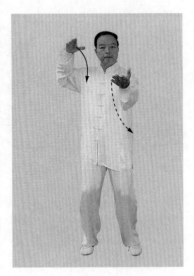 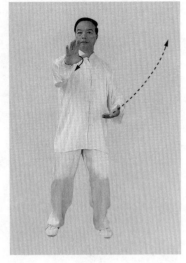

圖 1-7　　　　　　　　　　圖 1-8

(2)左轉屈肘

上體左轉，重心移至兩腿中間，同時右臂屈肘舉至右耳側，左臂屈肘，略收回，眼視前方（圖1-7）。

(3)右推左拉

右手自耳側向前推出，掌心向前，手指向上，高與鼻平；左臂屈肘回收至左胯外側，手心向上。眼隨右手（圖1-8）。

(4)左轉側舉

身體重心微向右移，上體左轉，同時右臂外旋，右手翻掌，手心向上；左手邊向下經左胯側向左後上方畫弧平舉，臂微屈，手心斜向上，高與耳平。眼隨左手（圖1-9）。

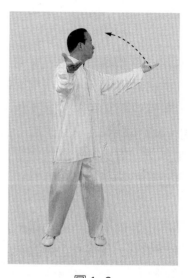

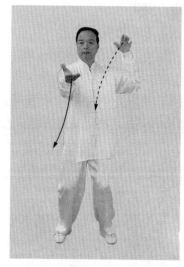

圖1-9　　　　　　　　　圖1-10

(5)右轉屈肘

與（2）「左轉屈肘」解同，惟左右相反（圖1-10）。

(6)左推右拉

與（3）「右推左拉」解同，惟左右相反（圖1-11）。

【要點】

腰胯須鬆沉，上體保持自然中正；兩手隨腰胯轉動而須沿弧線運動，一手前推和一手回收速度須均勻，協調一致。前推至頂點時要坐腕、展掌、舒指，充分體現出由虛到實的

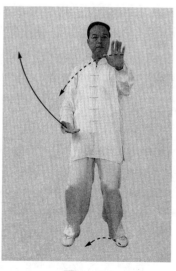

圖1-11

勁力變化。

【攻防提示】

（1）如左臂屈肘回收，則有以左臂壓擋對方進攻臂的含義；同時右臂屈肘折向前，右手由耳側前推，意在推擊對手下頦或上胸部。一推一拉，在體前兩掌有短暫上下相對的過程，此有隱蔽攻擊的作用。反之亦然。

（2）如左臂屈肘回收至左胯外側，有以肘尖擊打從身後抱我腰部之對手胸肋的意識。反之亦然。

【易犯錯誤】

（1）動腰不夠，基本上是單純上肢的一推一拉動作。

（2）前推、回拉之手臂均過於伸直，或回拉之手向後上方平舉，與前手幾乎成一條直線。

（3）回拉手臂的肩部聳起，成聳肩之勢。

【糾正方法】

（1）師友可用語言提示及領做等方法，讓練習者注重轉腰鬆胯，以腰胯轉動來帶動左右手的推拉動作。

（2）前推之手至定勢時須強調坐腕、展掌、舒指，肘部強調微屈；後手回拉也須走弧線，不可直向回抽。回拉之手向左（或右）後上方畫弧平舉，注意與前手兩臂的交角約為 135°。

（3）強調回拉的手要走弧線，並須經胯側而動，即可避免聳肩。

3. 摟膝拗步

(1)轉體收腳

身體重心移至右腿，上體微左轉，左腳收至右腳內

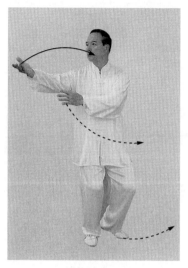

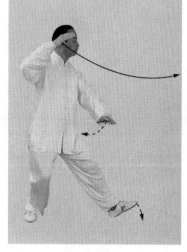

<div align="center">圖 1-12 圖 1-13</div>

側，腳前掌點地；同時右手向右後上方畫弧至右肩外側，
手與耳同高，手心斜向上，左臂屈肘，左手向右下畫弧至
右胸前，手心斜向下。眼隨右手（圖 1-12）。

(2) 邁步屈肘

上體微向左轉，隨轉體，左腳向左前側方邁出一步，自
然伸直，腳跟著地；同時右臂屈肘將右手收至右耳側，掌心
斜向左下方；左手下落至右腹前，手心向下（圖 1-13）。

(3) 左弓摟推

上體繼續左轉至面向前方，左腳掌踏實，重心前移成
左弓步；同時左手向前、向下、向左畫弧，經左膝前摟
過，按於左胯側稍偏前，手心向下，指尖朝前；右手經耳
側向前推出，掌心朝前，手指向上，高與鼻平。眼視右掌
指（圖 1-14）。

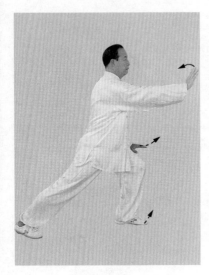
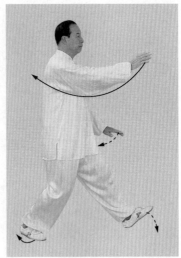

圖 1-14　　　　　　　　圖 1-15

(4)後坐翹腳

右腿慢慢屈膝，上體後坐，重心移至右腿，左腳尖翹起（圖 1-15）。

(5)轉體收腳

上體右轉，左腳尖內扣，重心移至左腿，右腿隨上體右轉收至左腳內側，腳前掌點地；同時左手向外翻掌，由下向左後上方畫弧至左肩外側，肘微屈，左手與耳同高，手心斜向上，右手向左、向內畫弧停於左胸前，手心斜向下。眼隨左手（圖 1-16、圖 1-17）。

(6)邁步屈肘

與（2）「邁步屈肘」解同，惟左右相反（圖 1-18）。

(7)右弓摟推

與（3）「左弓摟推」解同，惟左右相反（圖 1-19）。

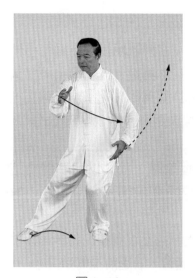

圖 1-16

圖 1-17

圖 1-18

圖 1-19

【要點】

重心轉換，須虛實分明，左右轉體應以腰為軸，弓步推掌時，弓腿、鬆腰、沉肩、按掌與坐腕舒掌須上下協調一致。弓步時，後腳跟以腳掌為軸碾轉，後腿自然伸直。前後腳夾角約為 45°，兩腳跟橫向距離約為 20～30 公分。

【攻防提示】

如對手向我腹部或膝部進攻時，我即以前手摟格防開，隨即後手經耳側向前推擊對手的胸部。

【易犯錯誤】

（1）前手只從大腿上摟過，甚至沒有摟的動作，後手未從耳側前推，或定勢時軟塌無力，缺乏前推的勁力。

（2）弓步推掌時，上體前傾，形成凸臀。

（3）先完成弓腿，再做推掌動作，未能手腳齊到。

（4）弓步時，兩腳踩在一條直線上，或橫向距離太大。另外，完成弓步時，後腳未碾轉而橫置後方。

【糾正方法】

（1）除再次強調摟與推的攻防含義外，師友可模擬向練習者腹部沖拳，讓練習者體會用手經膝前外摟和下沉的採勁，隨即另一手推擊胸部，真實體驗摟、推的攻防要點（1-20）。

圖 1-20

（2）師友語言提示，弓步推掌時，須保持立身中正，鬆腰、垂臀，並可在其弓步定勢時，輕輕按壓其臀部（圖1-21）。

（3）師友可在練習者側面下蹲，當他（她）做弓腿時，輕推其脛骨，減緩小腿前進

圖1-21

速度，並語言提示加快推掌，使弓腿與推掌齊到（圖1-22）。

圖1-22

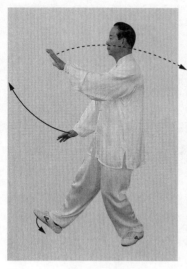

圖 1-23

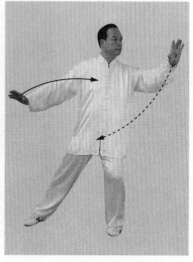

圖 1-24

（4）做弓步前，先在地上畫一條豎的直線，然後在直線左側約 20～30 公分處做個記號。再後腳腳跟置於直線後側，前腳出腳落於記號處，用標誌引導之。另外，在完成弓步時，師友可語言提示「以腳掌為軸碾轉伸直」。

4. 野馬分鬃

(1) 後坐翹腳

左腿慢慢屈膝，上體後坐，身體重心移至左腿，右腳尖翹起（圖 1-23）。

(2) 抱球收腳

身體左轉，右腳尖內扣，身體重心再移至右腿，左腳隨之收至右腳內側，腳前掌點地；同時右手向上、向左畫弧平舉於胸前，肘尖微下垂；左臂外旋，左手向左、向下

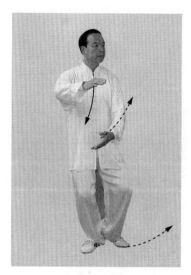

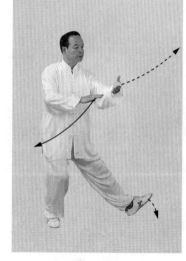

圖 1-25　　　　　　　　圖 1-26

畫弧收於腹前，兩掌掌心上下相對成抱球狀。眼隨右手
（圖 1-24、圖 1-25）。

(3)轉體邁步

上體左轉，左腳向左前方邁出一步，左腿自然伸直，
腳跟著地。兩腳腳跟之間橫距約為 10～20 公分。兩手開始
分別向左上右下斜線分開。眼隨左手（圖 1-26）。

(4)左弓分掌

左腳全腳掌逐漸踏實，重心前移成左弓步；同時左右
手隨轉體分別向左上、右下分開，左手移至體前，高與眼
平，手心斜向上，肘微屈，展掌舒指。右手向右下方落於
右胯旁，肘也微屈，手心向下，指尖朝前，坐腕、展掌、
舒指。眼隨左手（圖 1-27）。

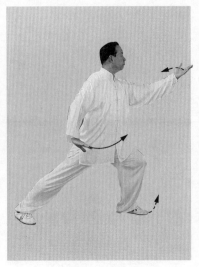

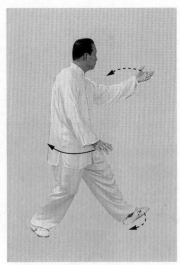

圖 1-27　　　　　　　　圖 1-28

(5) 後坐翹腳

上體慢慢後坐，重心移至右腿，左腳尖翹起（圖1-28）。

(6) 抱球收腳

身體左轉，左腳尖內扣，身體重心再移至左腿，右腳隨之收至左腳內側，腳前掌點地；同時左手向右上畫弧平舉於胸前，肘尖微下垂；右肩外旋，右手向左、向下畫弧收於腹前，兩掌掌心上下相對成抱球狀。眼隨左手（圖1-29、圖1-30）。

(7) 轉體邁步

與（3）「轉體邁步」解同，惟左右相反（圖1-31）。

(8) 右弓分掌

與（4）「左弓分掌」解同，惟左右相反（圖1-32）。

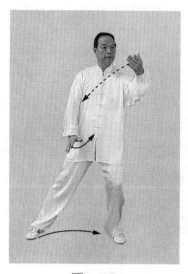

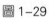

圖 1-29

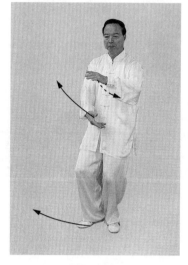

圖 1-30

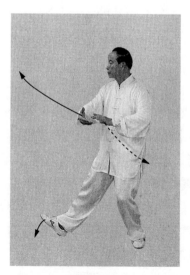

圖 1-31

圖 1-32

圖 1-33　　　　　　　　　　圖 1-34

【要點】

身體轉動要體現出以腰為軸，兩臂分開須保持弧形，弓步與分手要協調一致。上手力點在手臂外側，向斜上方分「靠」出的勁。下手要體現出按「採」的勁。

【攻防提示】

（1）兩掌上下後抱成抱球狀，其意在壓肘擒拿。收於腹前的手，意在抓握對手的手腕部再加擰轉；而平舉胸前之手，意在下壓對手的肘關節，迫其反關節（圖1-33）。

（2）弓步分掌。以左分鬃為例，我出左步落在對手右腿後側，卡住其退路，然後右手抓握對手右手腕於右胯旁；隨即左臂插到對手右臂腋下，左轉腰用肩與上臂的力量，靠擊對手，迫其重心不穩，向側後傾跌（圖1-34）。

【易犯錯誤】

（1）「抱球」時，兩手運行速度不勻，未能同時到達定勢；或抱球太小，即兩掌間距離太近。

（2）「分鬃」時，不動腰，只是兩手上下斜分；或上分之手太開，俗稱「太散」；下按之手太夾，不圓。

圖1-35

【糾正方法】

（1）「抱球」時，一般上手運行距離短，較快完成；下手運行距離略長，較慢到達定點，這就要求上手、下手運行分別略慢些和略快些，以能同時完成，做到「一動百動，一定百定」。若抱球太小，則師友可再講清位置，似抱大球，也可幫其擺正位置。

（2）「分鬃」時，腳跟落穩後，師友就可提示練習者轉腰，以腰胯為軸，帶動兩手上下分、按；師友也可在練習者身後扶其胯部，助其轉動（圖1-35）。

5.雲手

(1)左轉雲手

腰胯鬆沉，重心微向後移，左腳尖外擺，右腳尖隨之內扣；同時左手先向外翻掌，向前上伸於右臂內側，然後隨身體左轉向上、向左經臉前立圓雲轉；右手向內翻掌，

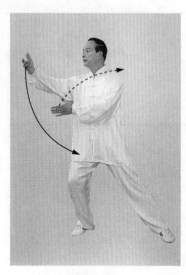
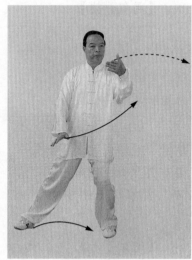

圖 1-36　　　　　　　　　圖 1-37

向下、向左經腹前立圓雲轉。眼隨左手（圖 1-36、圖 1-37）。

(2)收步撐掌

重心移至左腿，右腳掌隨即輕輕提起，收至左腳內側（相距約 10～20 公分），輕輕下落，由腳前掌過渡到全腳掌，兩腿均屈膝半蹲，成小開立步；同時左手立圓雲轉至身體左側時，向外翻掌略撐，右掌立圓雲轉至左肩前，手心斜向內。眼隨左手（圖 1-38）。

(3)右轉雲手

上體漸向右轉，重心漸移至右腿；同時右手隨轉體經面前平行畫弧至身體右側，掌心向左，腕與肩平；左手隨轉體向下、向左畫弧至腹前，掌心斜向裡。眼隨右手（圖 1-39）。

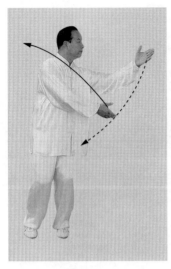

圖 1-38　　　　　　　　　圖 1-39

(4) 出步撐掌

　　上體繼續右轉，重心全移至右腿，左腳輕輕提起，向左側橫跨一步，輕輕下落，由腳前掌過渡到全腳掌，腳尖向前；同時右手雲轉至身體右側時向外翻掌成平舉，右手向右雲轉至右肩前，手心斜向內。眼隨右手（圖1-40）。

圖 1-40

圖 1-41　　　　　　　　　　　圖 1-42

(5)左轉雲手

與（1）「左轉雲手」解同（圖 1-41、圖 1-42）。

(6)右轉雲手

上體左轉，重心移至左腿，兩腳均向前，成左弓步；同時左手雲轉至身體左側時，向外翻掌成平舉，右手雲轉至左肩前，手心斜向內。眼隨左手（圖 1-43）。

(7)收步撐掌

與（2）「收步撐掌」解同，惟左右相反（圖 1-44）。

(8)左轉雲手

與（3）「右轉雲手」解同，惟左右相反（圖 1-45）。

(9)出步撐掌

與（4）「出步撐掌」解同，惟左右相反（圖 1-46）。

圖 1-43

圖 1-44

圖 1-45

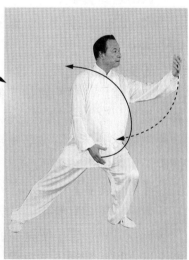

圖 1-46

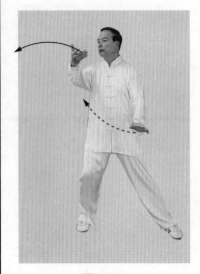

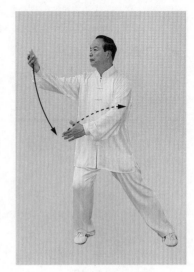

<table>
<tr><td>圖 1-47</td><td>圖 1-48</td></tr>
</table>

(10)右轉雲手

與（3）「右轉雲手」解同，步型成右弓步（圖1-47、圖1-48）。

【要點】

要注重用腰脊的轉動帶動兩臂、雙手交錯畫圓，要鬆腰、鬆胯，不可忽高忽低或左右搖擺，要「點起點落」「輕起輕落」，兩腳彼落此起，既輕靈又沉穩。兩腳橫向間距不可超過 10～20 公分。

【攻防提示】

上手經臉前立圓雲轉，意在掤接對手攻我上方之手，然後向側「捋」帶，使對手重心不穩，下手經腹前立圓雲轉，意在撥開對我下方攻擊的手或腳，上下手同時雲轉，一是可一手掤捋，一手將帶，迫使對方重心不穩，二是可

圖 1-49

圖 1-50

起到防守對手上下齊攻的作用。

【易犯錯誤】

（1）不動腰或少動腰，光兩臂在打轉轉。

（2）重心忽高忽低或左右搖擺。

（3）收腳時，腳尖外撇或兩腳間橫距太小。

【糾正方法】

（1）可先兩手叉腰成開立步，專練以腰帶上體轉動，然後再加手上動作；也可由師友在側後方扶其臀部，助其轉腰（圖 1-49）。

（2）師友可在練習者頭頂上方約 2 公分處平舉一把尺子，若練習時上下起伏，運行時就會頭部觸及尺子，可令其重做（圖 1-50）。

（3）可先兩手叉腰，單獨練習橫向移步，使注意力集

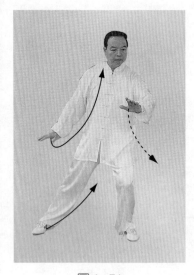

圖1-51

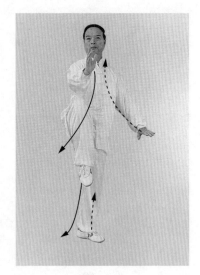

圖1-52

中在兩腳的平行與間距上，然後再結合手法練習。

6.金雞獨立

(1)左轉翻掌

上體左轉，身體重心移至左腿同時左手向內翻掌，隨體轉向左畫弧至身體左側，手心向下，指尖向前。眼隨右手（圖1-51）。

(2)右提膝挑掌

左腿伸直，身體立起，右腿蹬地，隨即屈膝提起，成左獨立勢；同時右掌向前上屈臂挑起，立於右腿上方，肘膝相對，高與鼻平，手心斜向左，坐腕、展掌；左手向左下畫弧落按於左胯旁，手心向下，指尖向前。眼隨右手（圖1-52）。

(3)左提膝挑掌

右腳下落，重心移至右腿，隨即左腿屈膝上提成右獨立勢；同時左掌由下向前、向上挑起，立於左腿上方，肘膝相對，高與鼻平，手心斜向右，坐腕、展掌，右手向下畫弧落按於右胯旁，手心向下，指尖向前。眼隨左手（圖1-53）。

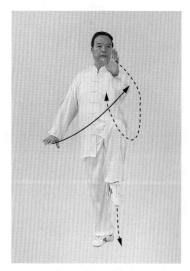

圖1-53

【要點】

兩手一挑一按須與提膝動作協調一致，挑起之手似要將提起之膝牽拉起似的，俗話叫「相繫相吸」。獨立腿須微屈，手正對前方，上體正直略向側斜，叫「手正身斜」。

【攻防提示】

屈臂上挑的手意在挑擊對手胸部或下頦，而提膝動作則意在以膝部頂擊對手之下腹部，上挑與頂膝同步，意在上下齊攻。

【易犯錯誤】

（1）上挑之手肘關節外展，或手掌軟塌無力。

（2）提膝之腿高度低於腰部，或獨立不穩。

（3）上體過於正對前方，形成身正手斜；若上手勉強正對前方，則易造成夾臂的現象。

【糾正方法】

（1）強調上挑臂立於提起腿的膝上方，形成肘尖與膝

圖 1-54 圖 1-55

部相對，似肘與膝繫上一根繩子。並強調上挑擊打的意
圖，注意坐腕、展掌、舒指。

（2）如屬素質原因，則應加強腿部柔韌性和控制力的
練習，如抱膝練習：一手抱住膝，異側手抱住腳面，停住
3～5秒，以加強平衡能力（圖1-54）。

（3）支撐腳需稍微外展，以利於「手正身斜」，如提
右膝成左獨立勢，則上體微向左斜。反之亦然。這樣做，
有利於我攻擊對手，而縮小對手攻擊我胸腹的面積，也便
於防守。

7.蹬 腳

(1)落腳叉掌

左腳下落，身體重心移至左腿，右腳收於左腳內側；

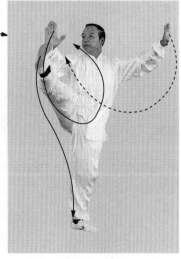

<table>
<tr><td>圖 1–56</td><td>圖 1–57</td></tr>
</table>

同時左手向下、右手向上畫弧於腹前交叉，右臂在下；兩掌掌心均向內。眼隨左手（圖 1–55）。

(2)提膝合抱

左腿微屈站穩，右膝提起，兩手上舉合抱於胸前，右臂在外。眼視前方（圖 1–56）。

(3)右蹬撐掌

右腳向右前方慢慢蹬出，腳尖回勾，力達腳跟，高度過腰；同時兩掌分別向右前、左後畫弧撐開，肘部微屈，腕與肩平，右臂與右腿須上下相對。眼通過右掌前視（圖 1–57）。

圖 1-58

圖 1-59

(4)落腳叉掌

與（1）「落腳叉掌」解同，惟左右相反（圖1-58）。

(5)提膝合抱

與（2）「提膝合抱」解同，惟左右相反（圖1-59）。

(6)左蹬撐掌

與（3）「右蹬撐掌」解同，惟左右相反（圖1-60）。

圖 1-60

【要點】

落腳與叉掌、提膝與合抱、蹬腳與撐掌均須協調一致，飽滿圓撐。蹬腳分掌時，身體要穩定，不可前俯後仰。

【攻防提示】

蹬腳以腳後跟為力點，蹬擊對手胸腹部，同時上肢分推掌，以擊打前後之對手，這叫上下齊攻。或是上部推掌為虛，迷惑對手，實則蹬腳攻下頦為實。

【易犯錯誤】

（1）蹬腳力點未達腳跟，或是蹬腳與力達腳面的分腳混淆不清，稱為蹬分不清；或不是先屈後蹬而變成踢腿由下而上直腿踢起。

（2）蹬腳高度低於腰部，或上體前俯，或勉強抬高腿而造成上體後仰。

（3）分手撐掌與提膝蹬腳不協調，或臂腿不對應。

【糾正方法】

（1）師友可與練習者互相模擬做蹬腳擊對手手掌，以體會力點所在。另外，可由低到高單獨反覆做屈蹬的下肢練習。

（2）循序漸進地進行壓腿、擺腿、搬腿、耗腿和控腿練習，逐步提高腿部的柔韌性與控制能力，使蹬腳高度逐漸提高。

（3）可分解練習。先模擬蹬腳方向單獨做上肢的分手撐掌練習；然後做蹬低腳的練習，強化分掌方位，最後再做完整練習。

圖 1–61

圖 1–62

8.攬雀尾

(1)落腳抱球

左腳下落，身體重心移至左腿，右腳收於左腳內側，腳前掌點地，上體微向右轉；同時左手向右弧形平屈於胸前，右手向下、向內畫弧收於左腹前，兩掌心上下相對成抱球狀。眼隨左手（圖 1–61、圖 1–62）。

(2)邁步分手

上體微右轉，右腳向前方邁出，腳跟著地，兩腳腳跟橫向距離約 10～20 公分；同時兩手開始向右上左下分開。眼隨右手移動（圖 1–63）。

(3)右弓掤臂

上體繼續右轉，右腿屈膝前弓，左腿自然伸直，成右

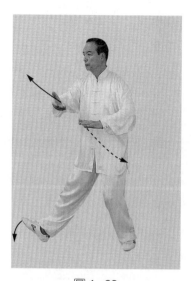

圖 1-63

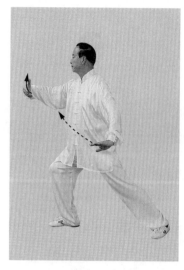

圖 1-64

弓步；同時右臂向右前上方掤出，臂平屈成弧形，腕高與肩平，手心向內；左手向左下方落按於左胯旁，手心向下，指尖向前。眼通過右前臂平視（圖1-64）。

(4) 微轉伸臂

上體微向右轉，右前掌內旋，右手隨即向右前方前伸翻掌向下，左前臂外旋，左手翻掌經腹前向上、向右前伸至右前臂下方，掌心向上。眼隨右手（圖1-65）。

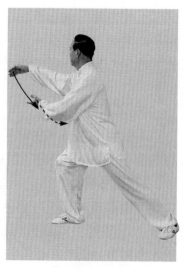

圖 1-65

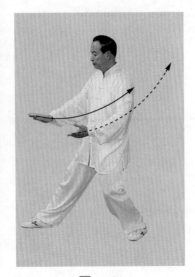

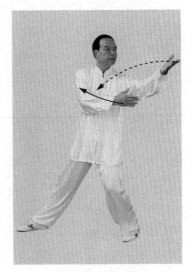

<div align="center">圖 1-66　　　　　　　　圖 1-67</div>

(5)左轉後将

上體左轉，重心移向左腿，同時隨轉體兩手下将，經腹前向左後上方畫弧，直至左手手心向上，高與肩平；右臂平屈於左胸前，手心向內。眼隨左手（圖 1-66、圖 1-67）。

(6)右轉搭手

上體微向右轉，左臂屈肘折回，經面前左手附於右手腕內側，相距約 5 公分。眼通過右腕部前視（圖 1-68）。

(7)右弓前擠

上體繼續右轉，右腿屈膝前弓，左腿自然伸直，成右弓步；同時雙手向前慢慢擠出，右手心向內，左手心向前，兩臂呈半圓形。眼隨右手腕前視（圖 1-69）。

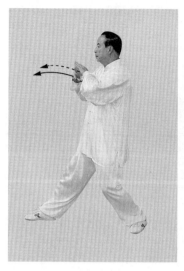

圖1-68

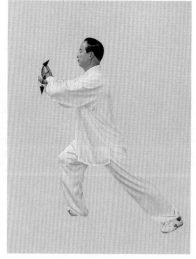

圖1-69

(8)後坐收掌

右手翻掌，手心向下，左手經右腕上方向前、向左伸出，手心向下，隨即兩手左右分開，與肩同寬；然後左腿屈膝，上體慢慢後坐，重心移向左腿，右腿自然伸直，腳尖翹起；同時兩臂屈肘，兩手沿弧線收至腹前，手心均向前下方。眼略隨手視前下方（圖1-70、圖1-71）。

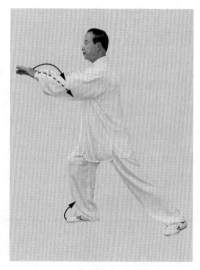

圖1-70

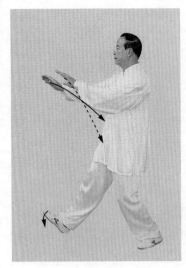

圖 1-71

圖 1-72

(9)右弓按掌

身體重心慢慢前移，右腿前弓成右弓步；同時兩手向上、向前沿弧線按出，與肩同寬，掌心向前，指尖朝上；定勢時腕高與肩平，坐腕、展掌、舒指。眼平視前方（圖1-72、圖1-73）。

(10)轉體扣腳

左腿屈膝，上體後坐並向左轉身，重心移至左腿，右腿自然伸直，右腳

圖 1-73

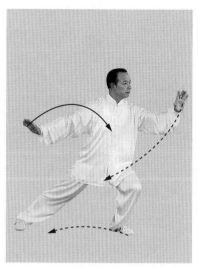

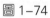

圖1-74

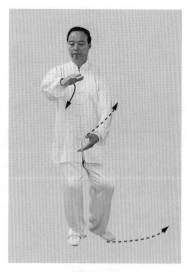

圖1-75

尖盡量內扣；同時左手掌心
向外、經面前向左畫弧至左
側，手心向前，兩臂微屈成
側平舉狀。眼隨左手（圖
1-74）。

(11)收腳抱球

與（1）「落腳抱球」
解同，惟左右相反（圖1-
75）。

(12)邁步分手

與（2）「邁步分手」
解同，惟左右相反（圖-
76）。

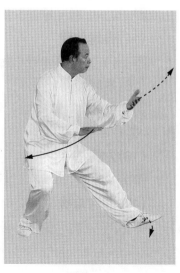

圖1-76

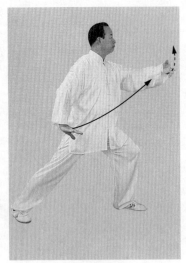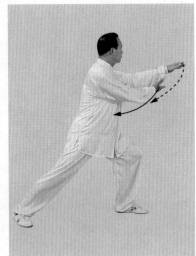

圖 1-77 圖 1-78

(13)左弓掤臂

與（3）「右弓掤臂」解同，惟左右相反（圖1-77）。

(14)微轉伸臂

與（4）「微轉伸臂」解同，惟左右相反（圖1-78）。

(15)右轉後挒

與（5）「左轉後挒」解同，惟左右相反（圖1-79、圖1-80）。

(16)左轉搭手

與（6）「右轉搭手」解同，惟左右相反（圖1-81）。

(17)左弓前擠

與（7）「右弓前擠」解同，惟左右相反（圖1-82）。

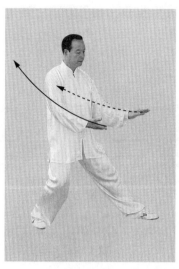

图 1-79

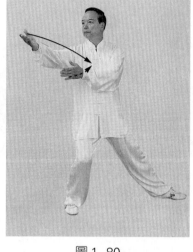

图 1-80

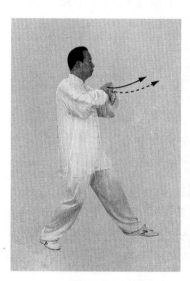

图 1-81

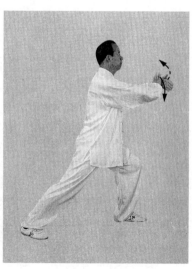

图 1-82

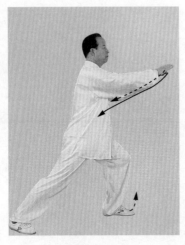

圖 1-83

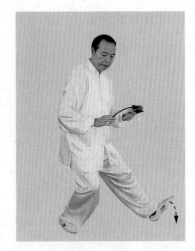

圖 1-84

(18) 後坐收掌

與（8）「後坐收掌」解同，惟左右相反（圖 1-83、圖 1-84）。

(19) 左手按掌

與（9）「右弓按掌」解同，惟左右相反（圖 1-85、圖 1-86）。

【要點】

「攬雀尾」是掤、捋、擠、按四個分式子的總稱。

「掤」出、「擠」出、「按」出，均要注意上體正直，手法定勢要與鬆腰、弓腿協調一致，體現動作的由虛到實的變化。而「捋手」「搭手」「收掌」均要注意含胸拔背，有蓄勁待發之勢。無論哪個分式子，都要體現隨腰旋轉，飽滿、圓活。

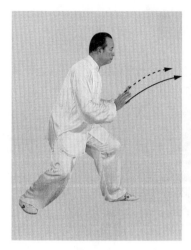

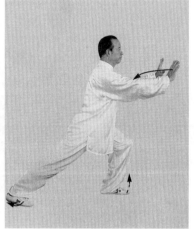

圖 1-85　　　　　　　圖 1-86

【攻防提示】

(1)「掤」

以「右掤」為例。一是以防為主，右臂保持弧形，由下而上掤出，迎擊對手的沖拳或推掌（圖1-87）。二是以攻為主，掤出之右前臂迎住對手上臂，左手握其手腕下撅，成撅肘擒拿（圖1-88）。

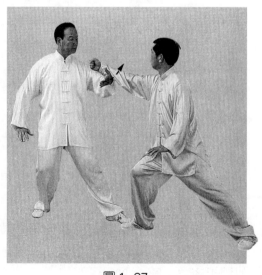

圖 1-87

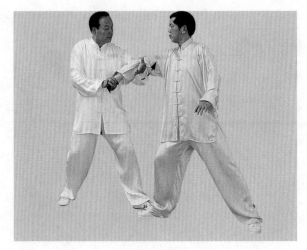

圖 1-88

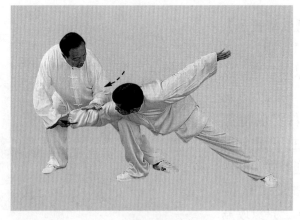

圖 1-89

(2)「捋」

以右捋為例。當對手向我沖右拳時，我先以左臂掤出後，順勢右手抓其腕，左手側托其肘，向右側下方捋出，似順手牽羊（圖1-89）。

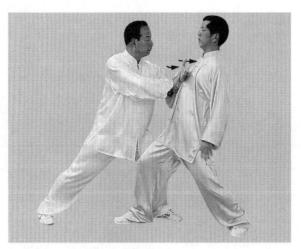

圖 1-90

(3)「擠」

當對手不願被捋出而向後回縮時，我即以兩掌相疊，以掌與臂之力向前推擠，使對手向後跌出（圖1-90）。

(4)「按」

當對手向前沖拳或推掌時，我兩臂屈肘迎擊，並順勢後坐，兩手回收至腹前以化解其沖力；隨即重心前移成弓步，同時兩掌向前、向上按出，使對手後跌（圖1-91、圖1-92）。

【易犯錯誤】

（1）「掤」時不是臂平屈橫起，而是手心斜向上，與「野馬分鬃」動作接近。

（2）「捋」時，不動腰，光動臂；或上體後仰或前傾。

（3）前「擠」時，上體前傾，形成凸臀。

第２章 初段位太極拳系列教程

77

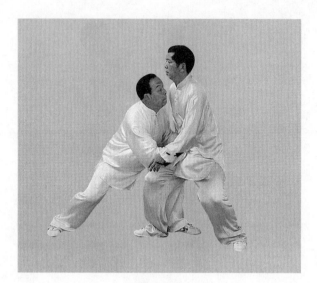

图 1-91

图 1-92

圖 1-93

（４）「按」時，先弓腿，再做按推動作，上下不一致。

【糾正方法】

（１）師友除再次講明「掤」與「分鬃」的要領與攻防上的區別外，可同練習者相互體會攻防方法。

（２）師友可在練習者身後扶其胯部助其轉動；對後仰者可用手阻其上體（圖 1-93），對前傾者可按其臀糾正之。

（３）師友可在練習者側後方用手輕按其臀部，並用語言提示其收斂臀部（圖 1-94）。

圖1-94

圖1-95

9. 十字手

(1)轉體扣腳

右腿屈膝後坐，重心移向右腿，隨即左腳尖內扣，向右轉體；右手隨轉體經面前向右平擺畫弧。眼隨右手（圖1-95）。

(2)右弓分掌

上體繼續右轉，右

圖1-96

腳尖隨轉體稍向外擺，右腿弓屈，左腿伸直成右側弓步；同時右手繼續向右平擺畫弧，成兩臂側平舉。肘部微屈，

圖1-97　　　　　　　　　　圖1-98

掌心斜向前。眼隨右手（圖1-96）。

　（3）坐腿扣腳

　　上體微向左轉，重心慢慢移向左腿，右腳尖裡扣，同時兩手開始向下、向裡畫弧。眼隨右手（圖1-97）。

　（4）收腳合抱

　　右腳輕輕提起向左收回，兩腳距離與肩同寬，前腳掌先著地，再全腳掌踏實，腳尖正向前，成開立步，兩腿逐漸伸直；同時兩手向下經腹前向上畫弧交叉合抱於胸前，右手在外，兩手手心均向內，兩臂撐圓，腕高與肩平。眼視前方（圖1-98）。

　【要點】

　　兩手分開與合抱時，上體不可前俯；站起時，身體要中正安舒，兩臂環抱須飽滿圓撐，沉肩垂肘，胸部寬舒。

【攻防提示】

一是抱腿摔，即兩手分別抱住對手大腿後側，以肩部頂擊其胸腹部迫其後摔；二是「十字手」中一手主攻，另一手主防，攻防互變，變化莫測。

【易犯錯誤】

（1）動作銜接變側弓步時，先擺右腳尖再扣左腳，形成叉襠，既不美觀，也不符合攻防原理。

（2）定勢時，兩臂過分彎曲，幾乎貼近胸部，缺乏掤勁。

【糾正方法】

（1）在練習者運行至叉襠過程時，師友可模擬踢襠動作，強化其正誤對比。

（2）強調「十字手」定勢須兩臂飽滿圓撐，師友也可幫練習者擺正位置。

10.收 勢

(1)翻掌前撐

兩手向外翻掌前撐，兩肘鬆垂，兩肩鬆沉。眼通過手視前方（圖1-99）。

(2)分手下落

兩臂慢慢分開下落，兩手手心向下落按至兩胯側，上體正直，頭微上頂。眼視前方（圖1-100、圖1-101）。

(3)收腳還原

重心慢慢移至右腿，左腳腳跟先離地，輕輕提起收至右腳旁，成併立步。眼視前方（圖1-102）。

圖 1-99

圖 1-100

圖 1-101

圖 1-102

【要點】

開始須邊翻掌邊前撐，分掌下落時，氣沉丹田。重心移換須虛實分明。

【易犯錯誤】

兩臂下落時，兩掌軟塌無力，或是兩肘外張或內夾。

【糾正方法】

強調兩臂分開下落時，腕部須帶沉勁下按，另外，師友可在練習者身前伸出一臂，讓其體驗按勁。

第二節　二段太極拳

一、動作名稱

預備勢

第一段

1. 起 勢
（1）兩腳開立
（2）兩臂前舉
（3）屈膝按掌

2. 左右野馬分鬃
（1）抱球收腳
（2）轉體邁步
（3）左弓分掌
（4）後坐翹腳
（5）抱球收腳
（6）轉體邁步
（7）右弓分掌

3. 白鶴亮翅
（1）跟步抱球
（2）後坐轉體
（3）虛步分掌

4. 左右摟膝拗步
（1）左轉收腳
（2）邁步屈肘
（3）右弓摟推
（4）後坐翹腳
（5）右轉收腳
（6）邁步屈肘
（7）左弓摟推

5. 進步搬攔捶
（1）後坐翹腳
（2）踩腳搬拳
（3）上步攔掌
（4）弓步沖拳

6. 如封似閉
（1）穿掌翻手
（2）後坐收掌
（3）弓步按掌

二、動作分解說明

預備勢

身體自然直立，兩腳併攏，頭頸正直，下頦內收，胸腹放鬆，兩臂自然下垂，兩手輕貼大腿外側；舌抵上腭，精神集中。眼向前平視（圖2-1）。

【要點】

呼吸自然，凝神靜氣，思想進入練功狀態。

第一段

1. 起 勢

(1)兩腳開立

左腳向左輕輕邁出半步，與肩同寬，腳前掌先著地，隨即全腳踏實，腳尖向前成開立步（圖2-2）。

(2)兩臂前舉

兩手慢慢向前平舉，手心向下，與肩同高、同寬，肘微下垂，手指微屈，指尖向前。目視前方（圖2-3）。

(3)屈膝按掌

上體保持正直，兩腿緩慢屈膝半蹲，重心落於兩腿中間；同時兩掌輕輕下按，落於腹前，手心向下；掌膝相對。目視前方並略隨手（圖2-4）。

「要點」「易犯錯誤」和「糾正方法」均與一段太極拳的「起勢」相同。

圖 2-1

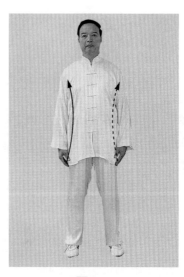

圖 2-2

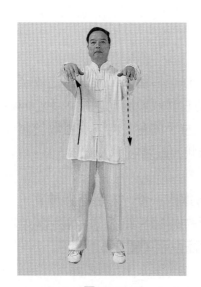

圖 2-3

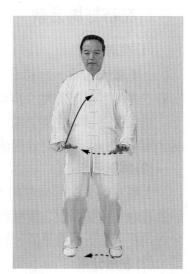

圖 2-4

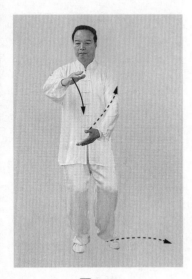

圖 2-5

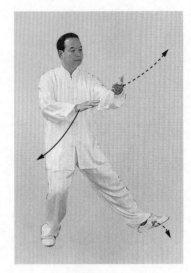

圖 2-6

2.左右野馬分鬃

(1)抱球收腳

上體微向右轉，身體重心移至右腿上，左腳隨之收至右腳內側，腳前掌點地；同時右臂收於胸前平屈，手心向下；肘尖微下垂；左臂外旋，左手向左、向下畫弧收於腹前，兩掌掌心上下相對成抱球狀。眼隨右手（圖2-5）。

(2)轉體邁步

上體左轉，左腳向左前方邁出一步，左腿自然伸直，腳跟著地。兩腳腳跟之間橫距約為10～20公分。兩手開始分別向左上右下斜線分開。眼隨左手（圖2-6）。

(3)左弓分掌

左腳全腳掌逐漸踏實，重心前移成左弓步；同時左右手隨轉體分別向左上、右下分開，左手移至體前，高與眼

圖 2-7 　　　　　　　圖 2-8

平，手心斜向上，肘微屈，展掌舒指。右手向右下方落於
右胯旁，肘微屈，手心向下，指尖朝前，坐腕、展掌、舒
指。眼隨左手（圖2-7）。

(4)後坐翹腳

上體慢慢後坐，重心移至右腿，左腳尖翹起（圖2-
8）。

(5)抱球收腳

身體左轉，左腳隨體轉向外擺腿約45°，隨後全腳掌
踏實，屈膝弓腿；隨即右腿屈膝以腳前掌蹬碾地面，收至
左腳內側，腳前掌點地。同時左臂內旋平屈於胸前，手心
向下，右臂外旋，右手向左上畫弧合於腹前，手心向上，
兩手心相對成抱球狀。眼隨左手（圖2-9）。

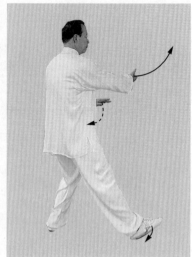

圖 2-9　　　　　　圖 2-10

(6)轉體邁步

與（2）「轉體正步」解同，惟左右相反（圖2-10）。

(7)右弓分掌

與（3）「左弓分掌」解同，惟左右相反（圖2-11）。

「要點」「攻防提示」「易犯錯誤」和「糾正方法」均與一段太極拳第4動「野馬分鬃」相同。

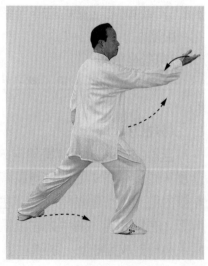

圖 2-11

圖 2-12

圖 2-13

3. 白鶴亮翅

(1) 跟步抱球

上體微向右轉，左腳跟先離地，隨即向前跟進半步，前腳掌著地，重心仍落於右腿；同時右臂內旋，右手翻掌向下，平屈於胸前，左臂外旋，左手向右上畫弧合於腹前，兩掌心上下相對成抱球狀。眼隨右手（圖 2-12）。

(2) 後坐轉體

上體後坐，左腳踏實，重心移至左腿，隨即上體微向左轉；同時兩手開始隨轉體向左上、右下分開。眼隨左手而動（圖 2-13）。

(3) 虛步分掌

上體再微向右回轉，面向前方成右虛步；同時兩手繼

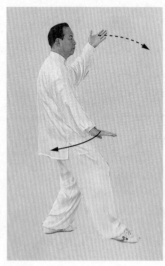

圖2-14 　　　　　　　　　圖2-15

續向左上、右下分開，左手上提停於左額前，手心斜向右後方，右手下按落於右胯前，手心向下，指尖向前。眼視前方（圖2-14）。

【要點】

整個動作須體現以腰帶臂，腰部是微右轉→微左轉→再微右轉至正前方，體現左顧右盼中定的要求。兩手邊轉邊分，兩臂上下保持半圓形。左手上提、右手下按與成右虛步須協調一致。

【攻防提示】

①一種是以防為主，當對手向我沖右拳踢左腳進攻時，我即以左手上提擋右拳，以右手下按格左腳防之。實戰時動作幅度應小些，上體也應側身防守之（圖2-15）。

②另一種是以攻為主。對手向我沖左拳進攻時，我即

以右手格擋並刁抓其右
腕下採，隨即左臂穿至
右腋下，左轉身向左後
上方挑臂，以挒勁迫其
向左後方跌出（圖 2-
16）。

圖 2-16

【易犯錯誤】

①光動手不動腰，
只注意兩手上下畫弧分
開。

②左臂上舉過直、
過大或太曲，右手軟塌
無力，缺少按勁。

③上體挺胸，右膝過伸或僵直。

【糾正方法】

①按 3 個分動分解，反覆進行練習，並語言提示其右
左轉腰，強化以腰帶臂。

②師友可幫練習者擺正兩手位置，並讓其體驗挑勁與
按勁。

③師友可助力略按其胸，讓其略含，並提示略屈膝。

4. 左右摟膝拗步

(1) 左轉收腳

上體先微向右再向左轉，重心移至左腿，右腳收至左
腳內側，腳前掌點地；同時左手經體前下落，再由下向左
後上方畫弧舉至左肩外，手與耳同高，手心斜向上；右手

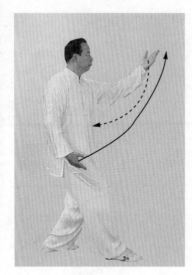

圖 2-17　　　　　　　　圖 2-18

由右下向上、向左畫弧至左胸前，手心斜向下。眼隨左手（圖 2-17、圖 2-18、圖 2-19、圖 2-19 附圖）。

(2)邁步屈肘

上體微向右轉，隨轉體，右腳向右前側方邁出一步，自然伸直，腳跟著地；同時右臂屈肘，右手回收至左身側，掌心斜向左下方，右手下落至左腹前，手心向下（圖 2-20）。

(3)右弓摟推

上體繼續右轉至面向前方，右腳掌踏實，重心前移成右弓步；同時右手向前、向下、向左畫弧，經右膝前摟過，按於右胯側稍偏前，手心向下，指尖朝前，左手經耳側向前推出，掌心朝前，手指向上，高與鼻平。眼視左掌指（圖 2-21）。

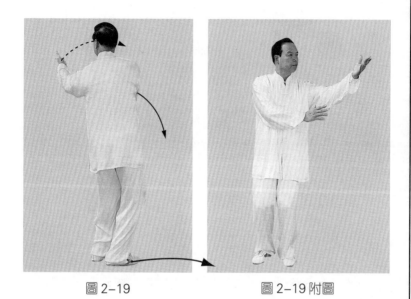

圖 2-19　　　　　　　圖 2-19附圖

圖 2-20

圖 2-21

圖 2-23

(4)後坐翹腳

左腿慢慢屈膝，上體後坐，重心移至左腿，右腳尖翹起（圖 2-22）。

(5)右轉收腳

上體右轉，右腳隨體轉向外擺腳約 45°，隨後全腳掌踏實，屈膝弓腿，隨即左腿屈膝，以腳前掌蹬碾地面，收至右腳內側，腳前掌點地。同時右手向右後上方畫弧舉至右肩外，肘微屈，手與耳同高，手心斜向上；左手隨轉體向上、向右下畫弧落於右胸前，手心斜向下。眼隨右手（圖 2-23、圖 2-24）。

(6)邁步屈肘

與（2）「邁步屈肘」解同，惟左右相反（圖 2-25）。

圖 2-24

圖 2-25

(7)左弓摟推

　　與（3）「右弓摟推」解同，惟左右相反（圖2-26）。

　　「要點」「攻防提示」「易犯錯誤」和「糾正方法」均和一段太極拳第3動「摟膝拗步」相同。

圖 2-26

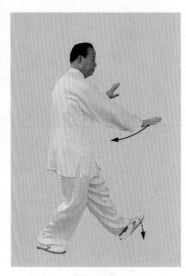

圖 2-27

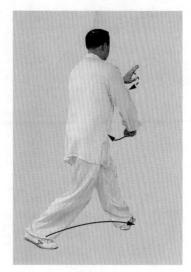

圖 2-28

5. 進步搬攔捶

(1)後坐翹腳

上體慢慢後坐，重心移至右腿，左腳尖翹起（圖 2-27）。

(2)踩腳搬拳

上體微左轉，左腳隨轉體向外擺腳約 45°，全腳隨之踏實，屈膝前弓；右腿屈膝，以腳前掌蹬碾地面；同時右掌變拳，臂內旋向下、向左畫弧至左肋旁，拳心向下；左掌向前、向右畫弧至胸前，掌心向下。眼隨左掌（圖 2-28）。接著上體微右轉，右腳提起經左腳內側向右前方邁出，腳跟著地；同時右拳經胸前向前翻轉撇出，拳心向上；左手下落按於左胯旁，掌心向下，指尖向前。眼隨右

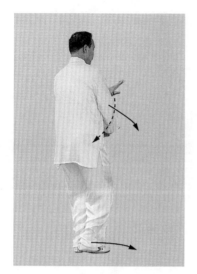

圖 2-29

圖 2-30

拳（圖 2-29、圖 2-30）。

(3)上步攔掌

上體右轉，右腳隨轉體向外擺腳約 45°，隨後全腳踏實，屈腿前弓；左腿屈膝，以腳前掌蹬碾地面，左腳經右腳內側向前提起；同時左掌隨左臂內旋向右弧形攔出，掌心向右；右拳先向內翻轉下落，至身體右側時再向外翻轉畫弧收至右腰旁，拳心向上。眼隨左手。左腳向左前方邁出，腳跟著地（圖 2-31、圖 2-32）。

(4)弓步沖拳

左腳掌踏實，左腿屈膝前弓，右腿自然伸直成左弓步；同時右拳邊內旋邊向前沖出，拳眼向上，高與胸平，左手附於右前臂內側，掌心向右，指尖斜向上。眼通過右拳向前看（圖 2-33）。

圖 2-31

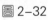

圖 2-32

圖 2-33

【要點】

整個動體要體現「主宰於腰」，以轉腰、沉胯來帶動手腳動作。右「搬」與左「採」要回步，沖拳時右肩應隨拳略向前引伸，沿肩垂肘。弓步時，兩腳跟橫距約10～20公分。

【攻防提示】

這是先防後攻的攻防方法。當對手向我沖右拳或推右掌時，我即以右拳前翻搬出，將其格開；隨即上步向右弧形攔截對手的肘關節，這一「搬」、一「攔」，均屬防守手法；然後邊弓腿、邊沖拳，則為攻擊對手胸肋部，屬進攻手法。

【易犯錯誤】

①搬拳時缺少外撇與下壓的勁道，幾乎變成了平抹拳。

②攔掌時沒走弧形攔出，幾乎變成直臂左掌向前推拍。

③沖拳太直，上體過於前俯成凸臀，或上體過於呆板，沖拳無力。

【糾正方法】

①師友可同練習者交替做攻防練習。即一方沖拳，另一方屈臂搬拳防之。相互交替一攻一防，讓練習者感受「搬」拳的勁道（圖2-34）。

②師友可同練習者交替做攻防練習，即一方沖拳，另一方左臂微內旋向右弧形攔出防之，相互交替一攻一防，讓練習者感受側攔的勁道（圖2-35）。

圖 2-34

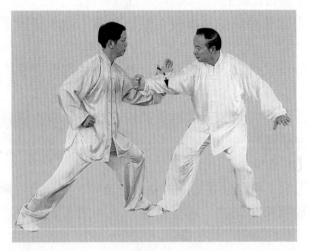

圖 2-35

③當練習者出現上體前俯時，師友可輕按一下練習者的臀部，提示斂臀，保持立身中正（圖 2-36）。當練習者

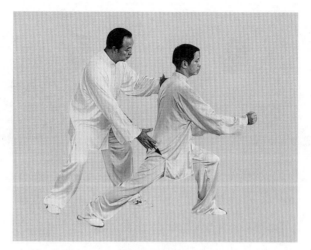

圖 2-36

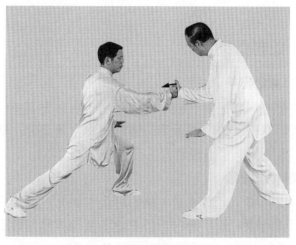

圖 2-37

過於呆板、沖拳無力時，師友可在其前方用掌頂其拳面，
讓其向前順肩，拳則會隨之向前引伸（圖 2-37）。

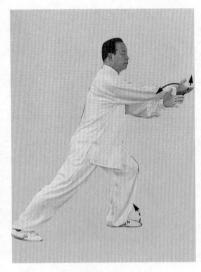
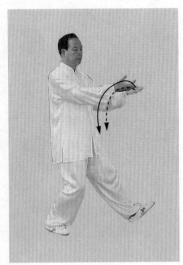

圖 2-38　　　　　　　　圖 2-39

6. 如封似閉

(1) 穿掌翻手

左手邊翻掌邊由右腕下向前伸出，右拳變掌並隨之翻轉，兩手交叉，隨即兩手手心邊翻轉向上邊分開，與肩同寬，平舉於體前。眼視前方（圖 2-38、圖 2-39）。

(2) 後坐收掌

右腿屈膝，上體後坐，重心移至右腿，左腳尖翹起；同時兩臂收屈，兩手邊向下翻掌邊沿弧線經胸前收至兩肋前，手心斜向下。眼略隨前方（圖 2-40）。

(3) 弓步按掌

左腳掌踏實，左腿屈膝前弓，右腿自然伸直成左弓步；同時兩手向下經腹前再向上、向前推出，腕部與肩同

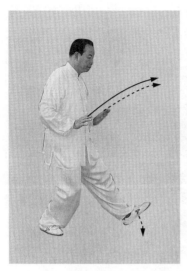
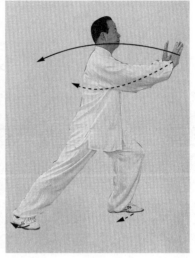

圖 2-40　　　　　　　　　圖 2-41

高、同寬，掌心向前，掌指向上。眼通過手視前方（圖 2-41）。

【要點】

兩手後收時，要邊收邊分邊翻掌，兩肘略向外開，兩手稍分開，距離不超過肩寬，注意兩臂應弧線下落；前按掌也要走弧形，並與弓步腿協調一致，後坐和前弓均要立身中正，不可前俯凸臀或後仰。

【攻防提示】

如對手雙手向我胸部擊來，我則邊後坐化閃，邊以兩掌向其兩手臂之間左右分開，隨即弓腿進身，兩手復向前、向上，邊合邊推按對手胸部，將其發出。

【易犯錯誤】

①身體後坐時，上體後仰或凸臀前俯。

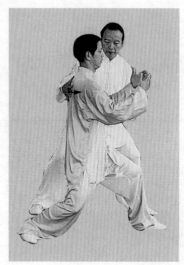

圖 2-42　　　　　　　　　　圖 2-43

②後坐時，兩臂分開直著回抽，如同「按」的回收動作。

③推出定勢時，兩臂過於伸直，或兩手寬距大於兩肩；或弓步前腿超腳尖。

【糾正方法】

①除再次強調正確要領外，師友可在練習者側方，當其後坐可能後仰時，以手掌擋其背部，限制其仰身（圖 2-42）；當其可能前俯時，以手輕按其臀，令其斂臀，保持立身中正（圖 2-43）。

②師友可同練習者交替進行一攻一防練習，並語言提示「先開、收，後合、推」，相互感受外格防開後再推擊進攻的勁道（圖 2-44、圖 2-45、圖 2-46）。

③師友可用手幫助練習者略屈臂，同時講明太極拳

图 2-44

图 2-45

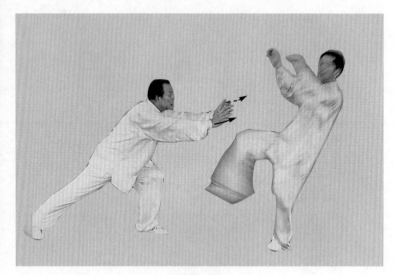

圖 2-46

「曲中求直」的
要求，並限制兩
手的間距。當出
現弓步前膝趲腳
尖時，可用尺子
豎於膝部與腳尖
之間，以衡量其
是否成一直線
（圖2-47）。

圖 2-47

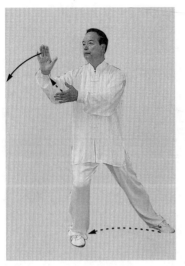

圖 2-48 圖 2-49

7. 單 鞭

(1)右轉扣腳

上體右轉，右腳外擺，左腳內扣成右弓步；同時右手向右平擺畫弧至右側方，手心向外；左手鬆腕向下、向左畫弧至右腹前，手心向內。眼隨右手（圖 2-48）。

(2)勾手收腳

重心移至右腿，左腳收至右腳內側，腳前掌點地；同時右手隨轉體向右上方畫弧，手心由向裡漸翻轉向外，至身體右側變勾手，腕高同耳平；左手向下經腹前向右上畫弧至右肩前。眼隨右手（圖 2-49）。

(3)左轉邁步

上體微向左轉，隨之左腳向左前方邁出，腳跟著地；

圖 2-50

圖 2-51

同時左手隨上體左轉經面前平行畫弧並慢慢內旋，手心漸向外翻轉。眼隨左手（圖2-50）。

(4) 弓步推掌

上體繼續左轉，左腳全腳掌踏實，左腿屈膝前弓，右腿自然伸直，右腳跟碾轉後蹬，成左弓步；同時左掌翻轉向前推出，手心向前，腕與肩平，肘微屈，沉肩垂肘，右臂舉於身體右後方，勾手與耳同高。眼隨左手（圖2-51）。

【要點】

須注意轉腰沉胯來帶動邁步、推掌，翻掌、前推、碾腳後蹬、鬆腰沉胯均須同步完成。推掌定勢時力達掌根，須坐腕、展掌、舒指，左手與左腳、左肘與左膝、左肩與左胯須上下相對，隨左掌前推，右勾手要有微微後撐的意

念。兩腳跟橫向間距約為 10～20 公分。

【攻防提示】

如對手用左手抓我右肩，我則右轉身開臂帶肘解脫；若對手又用右掌擊我胸部，我則含胸化之並以左手黏其腕，右手臂穿其臂下屈肘立前臂內旋向右後上方挑其臂；但去，趁其不穩將對手發出，或以撲掌勾撮其面。

如對手以左手擊我左側，我則左轉身上左步，左臂屈肘格開其臂，並以掌推擊對手左肩或面部。

【易犯錯誤】

①身體右轉，右手向右平擺時，缺少向外、向右的掤、挒及推勁，顯得軟塌無力，右勾手之臂過彎或過直。

②上體未左轉腰、沉胯就急於出左腿，形成扭胯，動作不協調。

③左掌翻轉並前推時，右臂呆板不動地停於右側方；另一錯誤是形成弓步時，右腳跟沒有後蹬而形成右腳橫置。

【糾正方法】

①師友可同練習者交替進行攻防練習。如一方以右掌擊打對手胸部，另一方則以左手黏採，以右手做雲手外掤向右平擺，後畫弧前推；交替感受先黏採、後掤挒、再推勾的勁道。

②再次強調先轉腰、沉胯，後出腿推掌的要求，也可以由師友在練習者身側扶其胯部，助其左轉（圖 2-52）。

③反覆講解「一動百動，一定百定」的拳理，並讓練習者在形成左推掌時，右勾臂加上微微後引外撐的小動作以協調配合之。定勢時，語言提示其後碾腳。

圖 2-52

8. 手揮琵琶

(1) 跟步擺掌

上體微向左轉,腰部鬆縮,重心移至左腿後方,同時左掌向內、向下畫弧至左胯前,右勾手變掌隨腰的轉動向內、向前平擺至體前,掌心斜向上。眼視前方(圖 2-53)。

(2) 虛步合臂

重心後移,右腳落實,左腳稍向前上步,腳跟著地,膝微屈,成左虛步;同時右掌隨腰微右轉屈肘回帶,掌心轉向下,左掌向外、向前上方畫弧挑舉,然後兩臂鬆沉屈臂合於胸前,左手成側立掌停於面前,指尖與眉心相對;右手也成側立掌停於左臂內側,掌心與左肘相對。眼隨左

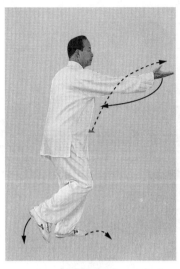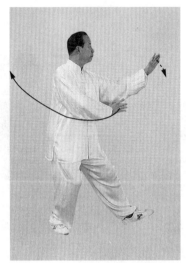

圖2-53　　　　　　　　圖2-54

掌前視（圖2-54）。

【要點】

右腳提步、落步、踩實都要做到「點起點落」「輕起輕落」，由實到虛、由虛到實的逐漸變換。虛步合臂時，兩肩要鬆沉，兩臂用意內合，形成合勁，兩腋要虛空。定式時上體微向右轉，形成「手正身略斜」。

【攻防提示】

如對手用右手擊我胸部，我則以左手向下黏採其腕部，隨即右掌橫砍其頸部（圖2-55）。

另一種做法是對手用右手擊我胸部，我即含胸後坐，左手向右黏其肘，右手向左黏其腕，以兩手的左右合力撅其肘關節；同時以左腳踢其脛骨或以腳跟踩其腳面（圖2-56）。還有一種是用捌勁，用右手採對手右腕，左手外捌

圖 2-55

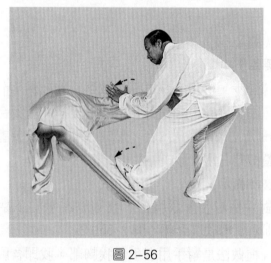

圖 2-56

圖 2-57

其右肘，使其失去重心（圖 2-57）。

【易犯錯誤】

①缺少合勁，做成左手上挑、右手下按的動作。

②定勢時，上體無微右轉，形成正面向前，出現「手正身也正」的呆板毛病。

③定勢時，左膝過於挺直，或兩肩聳起。

【糾正方法】

①師友可同練習者交替進行攻防練習，體會並感受「黏採→橫砍」和「黏採→撅臀、踢腿」的勁道。

②再次講明「手正身略斜」在攻防上便於攻擊對手而保護自己、減少暴露面的原理，同時師友可在練習者後方用兩手扶其胯部助其略右轉。

③定勢時，強調左腿也有一定的支撐作用，前後腿分別支撐體重的比例約為 3：7，另外在形成左虛步前，語言

 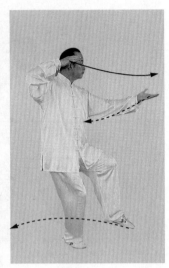

圖 2-58　　　　　　　　　　圖 2-59

提示左膝微屈。對於聳肩毛病，師友可語言提示「兩肩鬆沉」，還可用手輕拍其肩部，促其鬆肩。

第 二 段

9. 倒捲肱

(1)右轉側舉

上體右轉，隨轉體右手邊向上翻掌、邊向下經右胯側向右後上方畫弧，平舉至與耳同高，肘微屈，手心斜向上；同時左手在體前翻掌，手心向上，高與肩平。眼隨右手，再轉左手（圖 2-58）。

(2)提膝屈肘

上體微向左轉，左腿屈膝輕輕提起，腳尖自然下垂，

圖 2-60　　　　　　　　　　圖 2-61

準備退步；同時右臂屈肘折收於右耳側，掌心斜向前下方，左臂屈肘略後撤。眼視前方（圖 2-59）。

(3)右推左拉

上體繼續微向左轉，左腿向左後退一步，腳前掌先著地，然後全腳慢慢踏實，重心移至左腿，右腳隨轉體以腳前掌為軸扭正，右膝微屈，成右虛步；同時右手由耳側向前推出，掌心向前，手指向上，高與鼻平；左掌向後收至左胯側，掌心向上。眼通過右手前視（圖 2-60）。

(4)左轉側舉

與（1）「右轉側舉」解同，惟左右相反（圖 2-61）。

(5)提膝屈肘

與（2）「提膝屈肘」解同，惟左右相反（圖 2-62）。

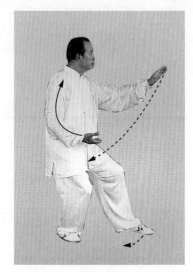

圖 2-62 圖 2-63

(6) 左推右拉

與（3）「右推左拉」解同，惟左右相反（圖2-63）。

【要點】

與一段太極拳中第2動「捲肱勢」相同。此外，還須注意兩腳間距為10～20公分，避免兩腿交叉；退步時，身體不可起伏。

【攻防提示】

此為退步帶攻的攻防方法。如對手用右手抓握我左手腕，我則外旋左臂成仰掌，隨左撤步沉腕、沉肘、後撤，迫其前撲，隨即趁勢以右掌還擊對手面部或胸部。

【易犯錯誤】

與一段太極拳中「捲肱勢」相同。另外易產生退步兩腳間距太小，甚至兩腿交叉的毛病。

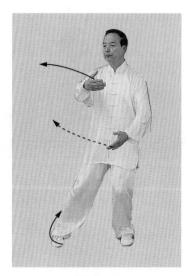 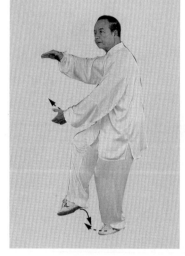

圖 2-64　　　　　　　　圖 2-65

【糾正方法】

與一段太極拳中「捲肱勢」相同。對兩腿交叉的錯誤，可採取在練習者退步前畫一條豎線，讓其一腳放豎線一側，另一腳退至豎線另一側約 10～20 公分處。反覆練習以強化左右側的觀念。

10. 左右穿梭

(1)左扣右撇

上體右轉，左腳內扣，隨即重心移至左腿，右腿隨轉體輕輕外旋提起；同時右臂內旋翻掌向上畫弧，掌心斜向下，左手向下、向右畫弧，掌心斜向上，準備抱球。眼隨右手（圖 2-64、圖 2-65）。

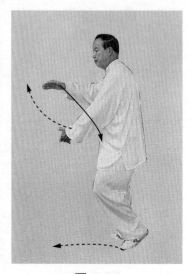
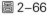

圖 2-66

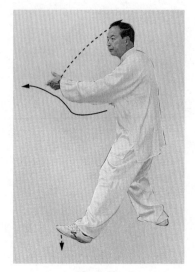

圖 2-67

(2)抱球收腳

右腳全腳下落踏實，重心移至右腿，隨即左腳提起收至右腳內側，腳前掌點地；同時右臂平屈於胸前，手心向下；左手畫弧至腹前，手心向上，兩手掌心相對成抱球狀。眼隨右手（圖 2-66）。

(3)邁步滾球

身體微左轉，左腳向左前方邁出，腳跟著地；同時左手邊翻掌邊畫弧上舉至面前，右手向右下畫弧至左肋側，兩手動作如同將所抱之「球」翻滾前推似的。眼隨視左前方（圖 2-67）。

(4)左弓推架

左腳掌踏實，左腿屈膝前弓，右腿自然伸直，成左弓步；同時左手繼續邊翻掌邊向上舉，架於左額前上方，掌

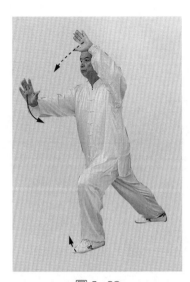

圖 2-68

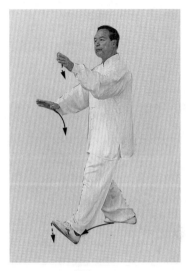

圖 2-69

心斜向上；右手隨轉體經胸前
向前推出，掌心向前，手指與
鼻尖齊平。眼通過右手前視
（圖 2-68）。

(5)後坐翹腳

身體微向右轉，重心略向
後移，左腿伸直，左腳尖翹
起；同時兩手開始畫弧，準備
抱球。眼隨視左手（圖 2-
69）。

(6)抱球收腳

與（2）「抱球收腳」解
同，惟左右相反（圖 2-70）。

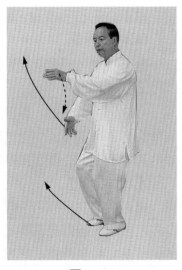

圖 2-70

圖 2-71

圖 2-72

(7)邁步滾球

與（3）「邁步滾球」解同，惟左右相反（圖 2-71）。

(8)右弓推架

與（4）「左弓推架」解同，惟左右相反（圖 2-72）。

【要點】

一推一架與弓腿、鬆腰要協調一致。弓步時，兩腳跟的橫距約 20～30 公分。上體不可前俯或歪斜；兩手如滾球似地前推，不可由胸前直線前推按。

【攻防提示】

如對手上右步以右手攻我面部時，我則先以左臂屈肘向左上掛帶，隨即翻掌架其右臂；同時進左步落在其右腿後側，在右弓腿時推右掌擊打對手胸部。此為左穿梭的用意；右穿梭則動作相反。

圖 2-73

【易犯錯誤】

①做收腳抱球時，上手動作已完成，下手卻仍在運動。

②上舉架起之臂聳肩或上舉低於頭部。

③定勢時，上體前俯或左右歪斜。

④先做好弓步，再做架推動作，兩者不同步。

【糾正方法】

①除強調「一動百動，一定百定」的拳理外，上手動作應略慢些，並略加旋腕轉膀，下手動作則應略快些，使其上下手同步到位。

②應語言提示上舉架起時要肩部鬆沉。當上舉之臂太低時，師友可在練習者前方模擬劈掌動作，迫其上舉架起於額前上方（圖2-73）。

③當定勢上體前俯或歪斜時，師友可用手輕按練習者

圖 2-74 圖 2-75

的臀部,並提示其斂臀,保持立身中正。

　④師友可在練習者前側方,當其前腿屈膝弓出時,用手輕推其小腿脛骨,阻其過快前進(圖 2-74)。同時語言提示手部動作加快,使舉架、推掌與鬆腰、弓腿同步完成,協調一致。

11. 海底針

(1)跟步鬆手

　身體重心移至右腿,左腳向前跟進半步,腳前掌著地;同時兩手放鬆並開始畫弧下落。眼隨右手(圖 2-75)。

(2)後坐提手

　上體微向左轉,左腳踏實,身體後坐,重心移至左

圖 2-76　　　　　　　圖 2-77

腿；同時左手下落，經體前向後、向上提手抽至左肩上耳旁，手心向右、指尖朝前；右手經體前向前、向下畫弧，落於腹前，手心向下，指尖斜向左（圖2-76）。

(3)虛步插掌

上體微向右轉，右腳稍前移，膝部微屈，腳前掌著地，成右虛步；同時左手由左耳旁向前下方插出，掌心向右，指尖斜向下；右手從腹前向前、向下畫弧，落於右胯旁，手心向下，指尖向前。眼隨前下方（圖2-77）。

【要點】

處處體現以腰為軸，左轉、後坐和上提手應同步；右轉成虛步與左手下插、右手採按要同步。定式時上體微向前傾，但要防止低頭、弓腰、凸臀，須保持頭頸和軀幹部的端正。

圖 2-78

【攻防提示】

如對手用左手抓握我左手腕下採時，我則順勢左臂前送放勁，隨即提腕，並以右手臂向下壓折其左臂解脫，再以左掌指插擊對手下腹部（圖 2-78、圖 2-79）。

【易犯錯誤】

①動腰不夠，左腳跟步後，直接成右虛步插掌。

②上體過於前俯，形成低頭、弓腰、凸臀；或過於呆板，上體僵直，插掌無力。

【糾正方法】

①當左腳跟步時，可由師友語言提示練習者「微左轉、提手→右轉、插掌」；還可由師友扶其胯幫助其轉動（圖 2-80）。

②師友可在練習者側後方，當其前俯時，用手輕按其

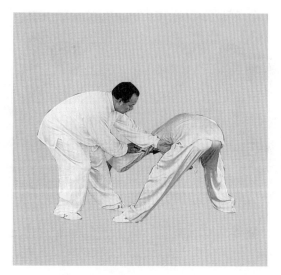

图 2-79

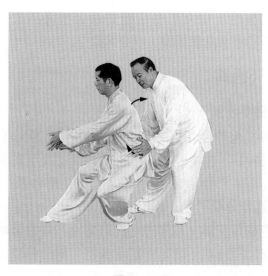

图 2-80

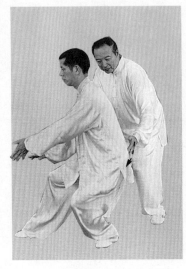

圖 2-81

圖 2-82

臀部，令其收臀，並語言提示勿低頭、弓腰（圖 2-81）；
當上體呆板時，師友可用手輕推練習者背部，令其略前
傾，並語言提示身體相隨（圖 2-82）。

12.閃通背

(1)提手收腳

右腳提起收至左腿內側；同時左手經體前上提至肩
前，手心向右，指尖朝前；右手經胸前上提至左腕內側下
方，手心向左，指尖斜向上。眼隨前方（圖 2-83）。

(2)邁步分手

上體略向左轉，右腳向右前方邁出，腳跟著地，重心
仍在左腿；同時兩手開始邊翻掌邊推、架。眼隨前方（圖
2-84）。

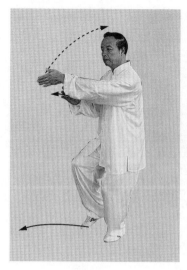

圖 2-83

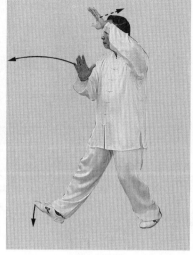

圖 2-84

(3)弓步架推

右腳掌踏實，右腿
屈膝前弓，左腿自然伸
直成右弓步；同時左臂
邊翻轉邊屈臂上舉，撐
架於左額前上方，手心
斜向上；右手經胸前向
前推出，掌心向前，手
指朝上，高與鼻平。眼
通過右手前視（圖 2-
85）。

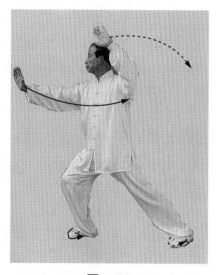

圖 2-85

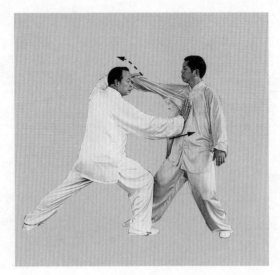

圖 2-86

【要點】

定式時，需鬆腰、沉胯，立身中正，似有「立木頂千斤」之勢。撐架、前推與弓腿、鬆腰要協調一致。臂須微屈，背部肌肉須伸展開；弓步時，兩腳跟橫距約 10～20 公分。

【攻防提示】

當對手用手擊打我面部時，我則以左臂上架防開，或以左手刁其腕向左後方捋帶，隨即上右步進身以右掌推擊對手胸肋部（圖 2-86）。

【易犯錯誤】

①左手不經體前上提撐架，而是經體側舉於左額前上方；或雖經體前舉架，但定式時手低於頭部。

②右掌前推時上體前傾。

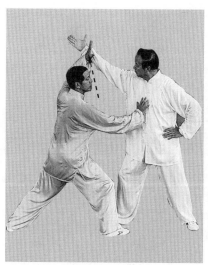
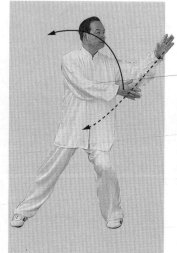

圖 2-87 圖 2-88

【糾正方法】

①師友可在練習者收左臂提舉時，模擬做劈掌動作，讓其架舉防開，體驗經體前弧形上提舉架的勁道（圖 2-87）。

②當練習者前傾時，師友可在側後方輕按其臀部，令其收斂，保持立身中正。

13. 雲 手

(1)左轉雲手

上體左轉，左腳尖略外擺，右腳尖內扣，重心移向左腿，成左側弓步；同時左手由上向左、向下畫弧至平舉，手心斜向下；右手向下經腹前向右上畫弧至左肩前，手心斜向內。眼隨左手（圖 2-88）。

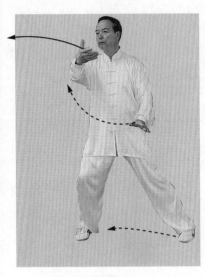

圖 2-89　　　　　　　　　　圖 2-90

(2)右轉雲手

上體慢慢右轉，重心隨之移至右腿；同時右手經臉前向右側運轉，保持屈肘，手心斜向內，指尖高與鼻平；左手向下、向右畫弧至腹前，手心斜向右下方。眼隨右手（圖 2-89）。

(3)收步撐掌

上體繼續右轉，左腳輕輕提起，輕輕收落於右腳內側（相距 10～20 公分），成小開立步；同時右手翻掌外撐，掌心斜向外，腕與肩平，左手經腹前向右上畫弧至右肩前，掌心斜向內。眼隨右手（圖 2-90）。

(4)左轉雲手

上體逐漸左轉，重心逐漸移向左腿；同時左手隨轉體經面前平行畫弧向左側運轉，掌心斜向內，腕與肩平；右

圖 2-91

圖 2-92

手隨轉體向下、向左畫弧至腹前,掌心斜向外。眼隨左手（圖 2-91）。

(5)出步撐掌

上體繼續左轉,重心完全移至左腿,右腳輕輕提起向右橫跨一步,輕輕下落,腳尖向前;同時左手繼續向左側運轉,翻掌外撐,掌心斜向外,右手經腹前向左上畫弧至左肩前,掌心斜向內。眼隨左手（圖 2-92）。

(6)右轉雲手

與（2）「右轉雲手」解同,惟左右相反（圖 2-93）。

(7)收步撐掌

與（3）「收步撐掌」解同,惟左右相反（圖 2-94）。

「要點」「攻防提示」「易犯錯誤」和「糾正方法」均與一段太極拳第5動「雲手」相同。

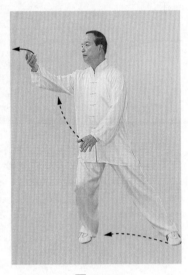

圖 2-93

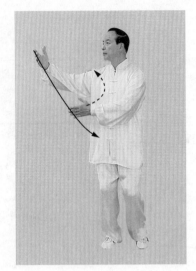

圖 2-94

14. 左右攬雀尾

(1) 左轉抱球

上體微向左轉，重心移至左腿，右腳跟輕提，右腳前掌點地；同時左臂內旋平屈於胸前，手心向下，右手邊翻掌、邊畫弧下落收於腹前，兩手手心相對成抱球狀。眼隨左手（圖 2-95）。

(2) 邁步分手

上體微向右轉，右腳向右前方邁出，腳跟著地；同時兩手開始右上左下分開。眼隨右手（圖 2-96）。

(3) 右弓掤臂

右腳掌逐漸踏實，右腿屈膝前弓，左腿自然伸直；同時右臂平屈，用前臂外側和手背由下向前上弧形掤出，腕

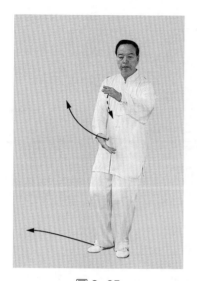

圖 2-95

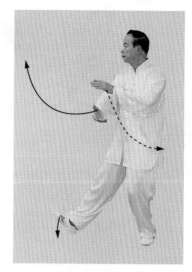

圖 2-96

高同肩平,手心向內;左手
向左下方畫弧落按於左胯
旁,手心向下,指尖向前。
眼隨右前臂(圖2-97)。

(4)微轉伸臂

上體微向右轉,隨轉體
右臂內旋,右手向右前方前
伸翻掌,手心向下,左手翻
掌手心向上經腹前向上、向
右前伸至右前臂下方。眼隨
右手(圖2-98)。

(5)左轉後捋

上體左轉,重心移至左

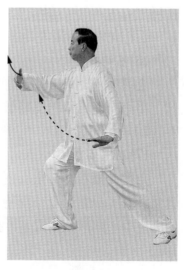

圖 2-97

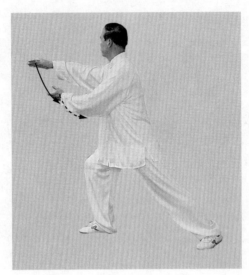

圖 2-98

腿，右腿自然伸直；同時兩手下捋，經腹前向左後上方畫
弧捋出；左手手心斜向上，高與耳平，右臂平屈於左胸
前，手心向內。眼隨左手（圖 2-99、圖 2-100）。

(6)右轉搭手

上體微向右轉，左臂屈肘折回，左手附於右手腕內
側，手心向前，兩肘部略低於腕部。眼通過右手前視（圖
2-101）。

(7)右弓前擠

上體繼續右轉，重心逐漸前移，右腿屈膝前弓，左腿
自然伸直，成右弓步；同時雙手向前慢慢擠出，右手心向
內，左手心向前，兩臂呈半圓形。眼通過右手前視（圖 2-
102）。

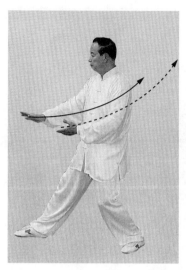

图 2-99

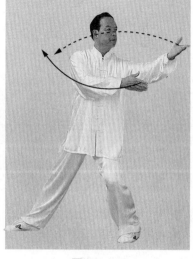

图 2-100

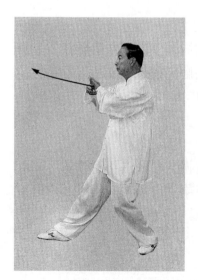

图 2-101

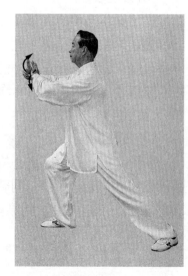

图 2-102

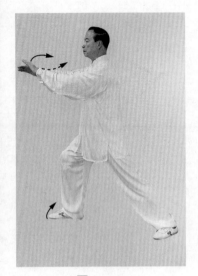

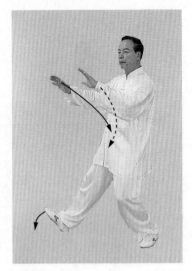

圖 2-103　　　　　　　　圖 2-104

(8)後坐收掌

右手翻掌，手心向下，左手經右腕上方向前、向左伸出，隨之兩手左右分開，與肩同寬；隨即左腿屈膝，上體慢慢後坐，重心移至左腿，右腳尖翹起；同時兩手屈肘經胸沿弧線收落於腹前，手心均向前下方。眼視前方（圖2-103、圖2-104、圖2-105）。

(9)右弓按掌

右腳掌逐漸踏實，重心慢慢前移，右腿屈膝前弓，左腿自然伸直，成右弓步；同時兩手向前、向上弧形按出，掌心向前，手指向上，腕高與肩平。眼向前平視（圖2-106）。

圖 2-105

圖 2-106

(10)轉體扣腳

左腿屈膝，上體後坐並向左轉身，重心移至左腿，隨轉體右腳尖翹起後盡量內扣；同時左手掌心向外、經面前向左平行畫弧至左側，手心向前，兩臂成側平舉狀。眼隨左手（圖 2-107）。

圖 2-107

圖 2-108　　　　　　　　　　圖 2-109

(11)收腳抱球

與（1）「左轉抱球」解同，惟左右相反（圖2-108）。

(12)邁步分手

與（2）「邁步分手」解同，惟左右相反（圖2-109）。

(13)左弓掤臂

與（3）「右弓掤臂」解同，惟左右相反（圖2-110）。

圖 2-110

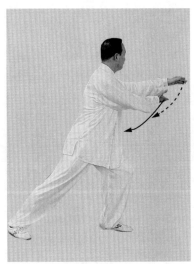

圖2-111

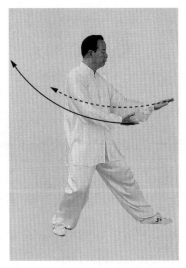

圖2-112

(14)微轉伸臂

與（4）「微轉伸臂」解同，惟左右相反（圖2-111）。

(15)右轉後将

與（5）「左轉後将」解同，惟左右相反（圖2-112）。

(16)左轉搭手

與（6）「右轉搭手」解同，惟左右相反（圖2-113、圖2-

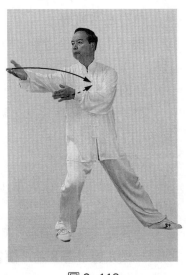

圖2-113

圖 2-114　　　　　　　　圖 2-115

114）。

(17)左弓前擠

與（7）「右弓前擠」解同，惟左右相反（圖 2-115）。

(18)後坐收掌

與（8）「後坐收掌」解同，惟左右相反（圖 2-116、圖 2-117、2-118）。

(19)左弓按掌

與（9）「右弓按掌」解同，惟左右相反（圖 2-119）。

「要點」「攻防提示」「易犯錯誤」和「糾正方法」均與一段太極拳第 8 動「攬雀尾」相同。

圖 2-116

圖 2-117

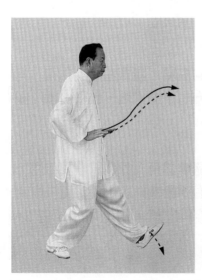

圖 2-118

圖 2-119

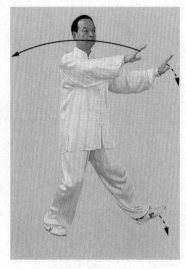
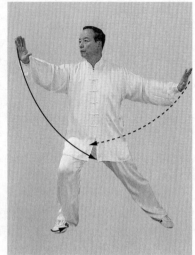

圖 2-120　　　　　　　　圖 2-121

15. 十字手

(1) 轉體扣腳

右腿屈膝後坐，重心移向右腿，隨即左腳尖內扣，向右轉體；右手隨轉體經面前向右平擺畫弧。眼隨右手（圖 2-120）。

(2) 右弓分掌

上體繼續右轉，右腳尖隨轉體稍向外擺，右腿弓屈，左腿伸直成右側弓步；同時右手繼續向右平擺畫弧，成兩臂側平舉，肘部微屈，掌心斜向前。眼隨右手（圖 2-121）。

(3) 坐腿扣腳

上體微向左轉，重心慢慢移向左腿，右腳尖裡扣，同

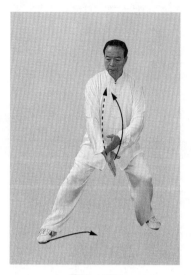

圖 2-122　　　　　　　　　圖 2-123

時兩手開始向下、向裡畫弧。眼隨右手（圖 2-122）。

(4)收腳合抱

　　右腳輕輕提起向左收回，兩腳距離與肩同寬，前腳掌先著地，再全腳掌踏實，腳尖正向前，成開立步，兩腿逐漸伸直；同時兩手向下經腹前向上畫弧交叉合抱於胸前，右手在外，兩手手心均向內，兩臂撐圓，腕高與肩平。眼視前方（圖 2-123）。

　　「要點」「攻防提示」「易犯錯誤」和「糾正方法」均與一段太極拳第 9 動「十字手」相同。

16. 收 勢

(1)翻掌前撐

　　兩手向外翻掌前撐，兩肘鬆垂，兩肩鬆沉。眼通過手

圖 2-124　　　　　　　　圖 2-125

視前方（圖 2-124）。

(2)分手下落

兩臂慢慢分開下落，兩手手心向下落按至兩胯側；上體正直，頭微上頂。眼視前方（圖 2-125、圖 2-126）。

(3)收腳還原

重心慢慢移至右腿，左腳腳跟先離地，輕輕提起收至右腳旁，成併立步。眼視前方（圖 2-127）。

「要點」「易犯錯誤」和「糾正方法」均與一段太極拳第 10 動「收勢」相同。

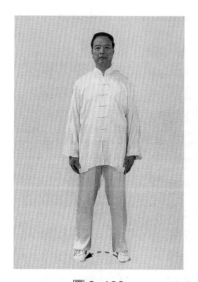
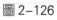

圖 2-126

圖 2-127

第三節　三段太極拳

一、動作名稱

預備勢

第一段

1. 起勢
（1）兩腳開立
（2）兩臂前舉
（3）屈膝按掌

2. 左右野馬分鬃
（1）抱球收腳
（2）轉體邁步
（3）左弓分掌
（4）後坐翹腳
（5）抱球收腳
（6）轉體邁步

（7）右弓分掌
（8）後坐翹腳
（9）抱球收腳
（10）轉體邁步
（11）左弓分掌

3. 白鶴亮翅
（1）跟步抱球

（2）後坐轉體

（3）虛步分掌

4. 左右摟膝拗步

（1）右轉收腳

（2）邁步屈肘

（3）左弓摟推

（4）後坐翹腳

（5）左轉收腳

（6）邁步屈肘

（7）右弓摟推

（8）後坐翹腳

（9）右轉收腳

（10）邁步屈肘

（11）左弓摟推

5. 手揮琵琶

（1）跟步擺掌

（2）虛步合臂

第二段

6. 左右倒捲肱

（1）右轉側舉

（2）提膝屈肘

（3）右推左拉

（4）左轉側舉

（5）提膝屈肘

（6）左推右拉

（7）右轉側舉

（8）提膝屈肘

（9）右推左拉

（10）左轉側舉

（11）提膝屈肘

（12）左推右拉

7. 左攬雀尾

（1）右轉抱球

（2）邁步分手

（3）左弓掤臂

（4）微轉伸臂

（5）右轉後将

（6）左轉搭手

（7）左弓前擠

（8）後坐收掌

（9）左弓按掌

8. 右攬雀尾

（1）轉體扣腳

（2）收腳抱球

（3）邁步分手

（4）右弓掤臂

（5）微轉伸臂

（6）左轉後将

（7）右轉搭手

（8）右弓前擠

（9）後坐收掌

（10）右弓按掌

9. 單 鞭

（1）左轉扣腳

（2）勾手收腳

（3）左轉邁步

（4）弓步推掌

第三段

10. 雲 手

（1）右轉扣腳

（2）左轉雲手

（3）收步撐掌

（4）右轉雲手

（5）出步撐掌

（6）左轉雲手

（7）收步撐掌

（8）右轉雲手

（9）出步撐掌

（10）左轉雲手

（11）收步撐掌

11. 單 鞭

（1）右轉勾手

（2）左轉邁步

（3）弓步推掌

12. 高探馬

（1）跟步鬆手

二、動作分解說明

由於三段太極拳，即是群眾中流行廣泛的「簡化太極拳」或稱「24 式太極拳」，大家比較熟悉，二是由於一段二段太極拳均已採取分動說明的做法，在這個基礎上，三段太極拳擬採取完整動作說明的方法。

預 備 勢

身體自然直立，兩腳併攏，頭頸正直，下頦內收，胸腹放鬆，兩臂自然下垂，兩手輕貼大腿外側；舌抵上腭，精神集中。眼向前平視（圖 3-1）。

【要點】

呼吸自然，凝神靜氣，思想進入練功狀態。

第 一 段

1. 起 勢

（1）左腳向左輕輕邁出半步，與肩同寬，腳尖向前成開立步（圖 3-2）。

（2）兩手慢慢向前平舉，手心向下，與肩同高、同寬，肘微下垂，手指微屈，指尖向前。目視前方（圖 3-3）。

（3）上體保持正直，兩腿緩慢屈膝半蹲，重心落於兩腿中間；同時兩掌輕輕下按，落於腹前，手心向下；掌膝相對。目視前方，並略隨手（圖 3-4）。

「要點」「易犯錯誤」和「糾正方法」均與一段太極

图 3-1

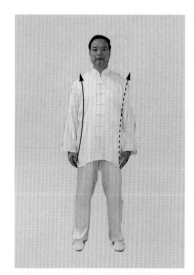

图 3-2

图 3-3

图 3-4

圖3-5

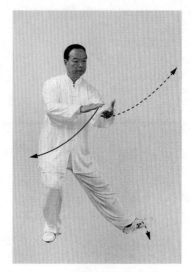

圖3-6

拳的「起勢」相同。

2. 左右野馬分鬃

（1）上體微向右轉，身體重心移至右腿上，左腳隨之收至右腳內側，腳前掌點地；同時右臂收於胸前平屈，手心向下，肘尖微下垂；左臂外旋，左手向左、向下畫弧收於腹前，兩掌掌心上下相對成抱球狀。眼隨右手（圖3-5）。

（2）上體微向左轉，左腳向左前方邁出，屈膝前弓，右腿自然伸直，成左弓步；同時上體繼續左轉，左右手隨轉體慢慢分別向左上右下分開，左手移至體前，高與眼平，手心斜向上，肘微屈；右手向右下方落按於右胯旁，肘也微屈，手心向下，指尖朝前。眼隨左手（圖3-6、圖3-7）。

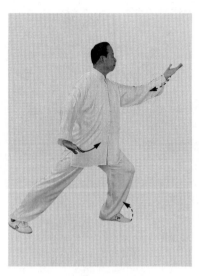

圖 3-7

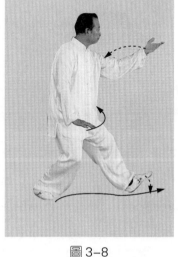

圖 3-8

（3）上體慢慢後坐，重心移至右腿，左腳尖翹起，身體左轉，左腳隨轉體外擺約45°，再踏實，屈膝弓腿；隨即右腿屈膝以腳前掌蹬碾地面，收至左腳內側，腳前掌點地；同時左臂內旋平屈於胸前，手心向下，左臂外旋，右手向左手畫弧合於腹前，手心向上，兩手手心相對成抱球狀。眼隨左手（圖 3-8、圖3-9）。

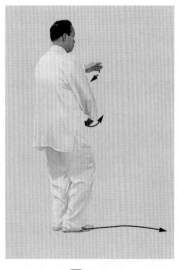

圖 3-9

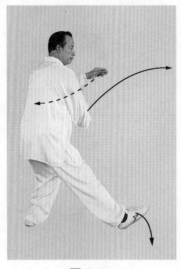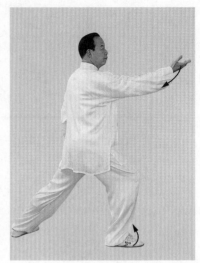

圖 3-10　　　　　　　　　　圖 3-11

　　（4）右腿向右前方邁出，屈膝前弓，左腿自然伸直，成右弓步；同時上體右轉，左右手隨轉體分別左下、右上分開，右手移至體前，高與眼平，手心斜向上，肘微屈；左手向左下方落按於左胯旁，肘也微屈，手心向下，指尖朝前。眼隨右手（圖 3-10、圖 3-11）。

　　（5）與（3）相同，惟左右相反（圖 3-12、圖 3-13）。

　　（6）與（4）相同，惟左右相反（圖 3-14、圖 3-15）。

　　「要點」「攻防提示」「易犯錯誤」和「糾正方法」均與一段太極拳第 4 動「野馬分鬃」相同。

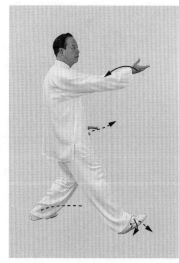

图 3-12

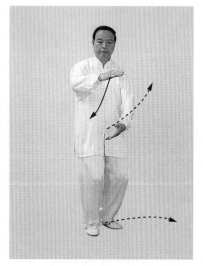

图 3-13

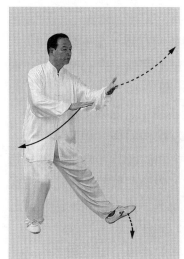

图 3-14

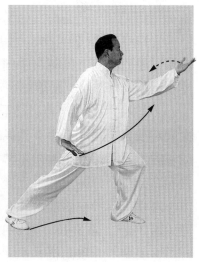

图 3-15

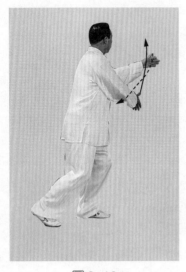
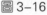

圖 3-16

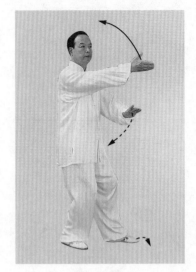

圖 3-17

3. 白鶴亮翅

（1）右腳跟進半步，上體微向左轉，左手翻掌向下，左臂平屈於胸前；同時右手向左上畫弧，手心轉向上，與左手上下成抱球狀。眼隨左手（圖 3-16）。

（2）上體後坐，重心移至右腿上；隨即上體向右轉，面向右前方，眼隨右手；然後左腳稍前移，腳前掌點地，成左虛步。隨即上體再微左轉，面向前方，兩手隨轉體慢慢向右上左下分開，右手上提，停於右額前，手心向左後方；左手按落於左胯前，手心向下，指尖向前。眼平視前方（圖 3-17、圖 3-18、圖 3-18 附圖）。

「要點」「攻防提示」「易犯錯誤」與「糾正方法」均與二段太極拳第 3 動「白鶴亮翅」相同，惟左右相反。

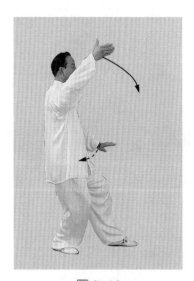

圖 3-18

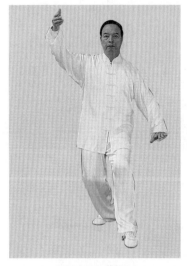

圖 3-18附圖

4. 左右摟膝拗步

（1）上體微向左轉，右手從體前下落；上體右轉，同時右手由下向後上方畫弧至右肩外，肘微屈，手與耳同高，手心斜向上；左手由左下向上、向右畫弧至右胸前，手心斜向下。隨轉體左腳收至右腳內側，腳前掌點地。眼隨右手（圖3-19、圖3-20、圖3-21）。

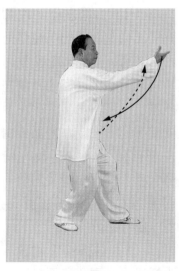

圖 3-19

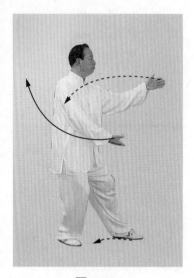

圖 3-20　　　　　　　　　　圖 3-21

（2）上體左轉，左腳向前（偏左）邁出，屈膝前弓，右腿自然伸直成左弓步；同時右手屈回由耳側向前推出，高與鼻尖平，左手向前、向下、向左畫弧，由左膝前摟過，按落於左胯旁，手心向下，指尖向前。眼通過右手前平視（圖 3-22、圖 3-23）。

（3）右腿慢慢屈膝，上體後坐，重心移至右腿，

圖 3-22

圖 3-23　　　　　　圖 3-24

左腿自然伸直，左腳尖翹起；隨即身體左轉，左腳尖向外擺腳約 45°，全腳踏實，重心移向左腿，同時右腿屈膝以腳前掌蹬碾地面，右腳收至左腳內側，腳前掌點地；左手翻掌向左後上方畫弧至左肩外，肘微屈，手與耳同高，手心斜向上；右手隨轉體向上、向右畫弧至左胸前，手心斜向下。眼隨左手（圖 3-24、圖 3-25、

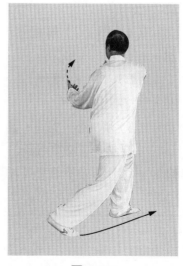

圖 3-25

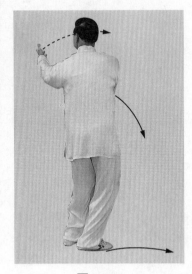

圖 3-26

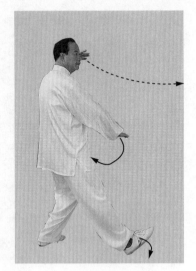

圖 3-27

圖 3-26）。

（4）與（2）解相同，惟左右相反（圖 3-27、圖 3-28）。

（5）與（3）解相同，惟左右相反（圖 3-29、圖 3-30、圖 3-31）。

（6）與（2）相同（圖 3-32、圖 3-33）。

「要點」「攻防提示」「易犯錯誤」和「糾正方法」均與一段太極拳第 3 動「摟膝拗步」相同。

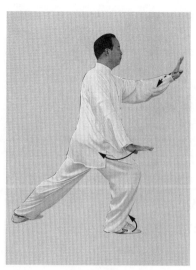

圖 3-28

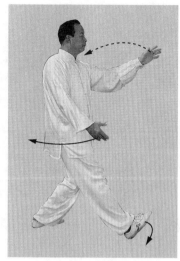

圖 3-29

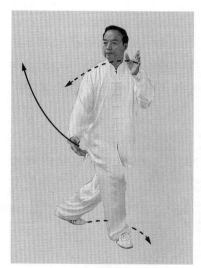

圖 3-30

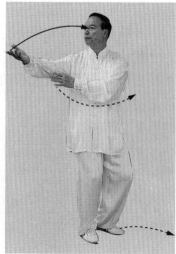

圖 3-31

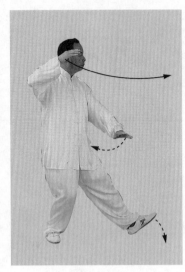
圖 3-32

圖 3-33

5. 手揮琵琶

　　身體重心前移左腿，右腳跟進半步，腳前掌著地，隨即上體後坐，右腳全腳掌踏實，重心轉移右腿上，上體半面向右轉，左腿略提起稍向前移，腳跟著地，腳尖翹起，膝部微屈，成左虛步；同時左手由左下向右上挑舉，右掌隨腰微右轉屈肘回舉。

　　然後兩臂鬆沉屈臂合於胸前，左手成側立掌停於面前，指尖與眉心相對；掌心向右；右手也成側立掌停於左臂內側，掌心向左，與左肘相對。眼隨左掌前視（圖 3-34、圖 3-35、圖 3-36）。

　　「要點」「攻防提示」「易犯錯誤」和「糾正方法」均與二段太極拳第 8 動「手揮琵琶」相同。

圖 3-34

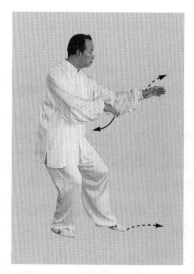

圖 3-35

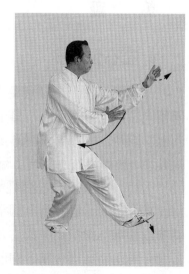

圖 3-36

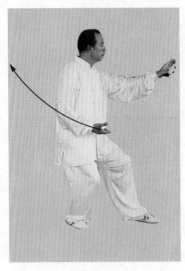

圖 3-37

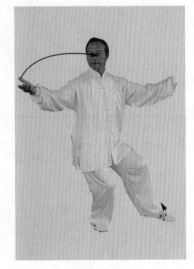

圖 3-38

第 二 段

6. 左右倒捲肱

（1）上體右轉，隨轉體右手邊向上翻掌、邊向下經右胯側向右後上方畫弧，平舉至與耳同高，肘微屈，手心斜向上；同時左手在體前翻掌，手心向上，高與肩平。眼先隨後手，再轉隨左手前視（圖 3-37、圖 3-38）。

（2）上體左轉，左腿輕輕提起向後（偏左）退一步，腳前掌先著地，過渡到全腳掌，重心移至左腿上，右腳隨轉體以腳掌為軸扭正，成右虛步；同時右臂屈肘折回至右耳側，再向前推出，掌心向前，手指向上，高與鼻平；左臂屈肘後轍，收至左胯側，掌心向上。眼通過右手前視

圖 3-39

圖 3-40

圖 3-41

（圖 3-39、圖 3-40）。

（3）與（1）相同，惟左右相反（圖 3-41）。

圖 3-42　　　　　　　　　　圖 3-43

（4）與（2）相同，惟左右相反（圖 3-42、圖 3-43）。

（5）與（1）相同（圖 3-44）。

（6）與（2）相同（圖 3-45、圖 3-46）。

（7）與（3）相同（圖 3-47）。

（8）與（2）相同，惟左右相反（圖 3-48、圖 3-49）。

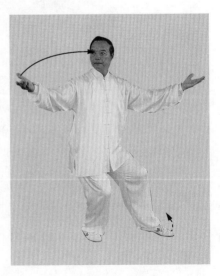

圖 3-44

図 3-45

図 3-46

図 3-47

図 3-48

圖 3-49　　　　　　　　　　圖 3-50

「要點」「攻防提示」「易犯錯誤」和「糾正方法」均與二段太極拳第 9 動「倒捲肱」相同。

7. 左攬雀尾

（1）上體右轉，重心移至右腿，左腳提起收至右腳內側，腳前掌點地；同時右臂畫弧經右後上方再內旋平屈於胸前，手心向下，左手邊翻掌、邊畫弧下落收於腹前，兩手手心相對成抱球狀。眼先隨左手再隨右手（圖 3-50、圖 3-51、圖 3-52）。

（2）上體微向左轉，左腳向左前方邁出，腳跟先著地，再過渡到全腳掌，上體繼續左轉，左腿屈膝前弓，右腿自然伸直，成左弓步；同時左臂平屈，用前臂外側和手背由下向前上弧形掤出，腕高同肩平，手心向內；右手向

圖 3-51

圖 3-52

圖 3-53

圖 3-54

右下方畫弧落按於右胯旁，手心向下，指尖向前。眼隨左
前臂（圖 3-53、圖 3-54）。

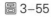

圖 3-55

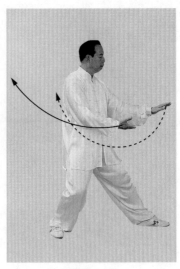

圖 3-56

（3）上體微向左轉，左手隨之前伸翻掌向下，右手翻掌向上，經腹前向上、向左前伸至左前臂下方。眼隨左手。隨即兩手下捋，上體右轉，重心移至右腿，左腿自然伸直，同時兩手經腹前向右後上方畫弧挒出，右手手心斜向上，高與耳平；左臂平屈於右胸前，手心向內。眼隨右手（圖 3-55、圖 3-56、圖 3-57）。

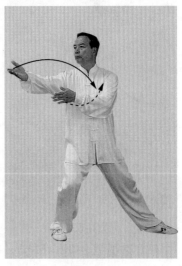

圖 3-57

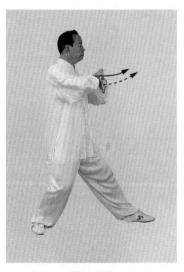

圖 3-58　　　　　　　　　　圖 3-59

（4）上體微向左轉，右臂屈肘折回，右手附於左手內側，左手心向後，右手心向前。上體繼續左轉，重心逐漸前移，左腿屈膝前弓，右腿自然伸直，成左弓步；同時雙手向前慢慢擠出，兩臂呈半圓形。眼通過左手前視（3-58、圖 3-59）。

（5）左手翻掌，手心向下，右手經左腕上方向前、向右伸出，手心向下，隨之兩手左右分開，與肩同寬；隨即右腿屈膝，上體慢慢後坐，重心移至右腿，左腳尖翹起；同時兩手屈肘經胸沿弧線收落於腹前，手心均向前下方。眼視前方（圖 3-60、圖 3-61）。

（6）左腳掌逐漸踏實，重心慢慢前移，左腿屈膝前弓，右腿自然伸直，成左弓步；同時兩手向前、向上弧形按出，掌心向前，手指向上，腕高與肩平。眼向前平視

圖 3-60　　　　　　　　圖 3-61

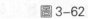
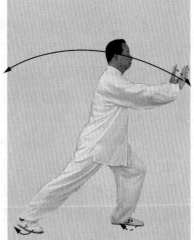

圖 3-62　　　　　　　　圖 3-63

（圖 3-62、圖 3-63）。

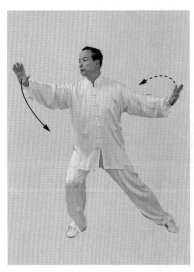
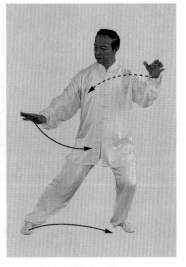

圖 3-64　　　　　　　　圖 3-65

「要點」「攻防提示」「易犯錯誤」和「糾正方法」均與一段太極拳第 8 動「攬雀尾」相同。

8. 右攬雀尾

（1）上體後坐並向右轉，重心移至右腿，左腳尖裡扣；同時右手掌心向外，經面前向右平行畫弧至右側，手心向前，兩臂成側平舉狀。眼隨右手。隨即重心再移左腿，上體微左轉，右腳收至左腳內側，腳前掌點地；同時左臂內旋平屈於胸前，手心向下，右手邊翻掌、邊畫弧下落收於腹前，兩手手心相對成抱球狀。眼隨左手（圖 3-64、圖 3-65、圖 3-66）。

（2）與「左攬雀尾」（2）解相同，惟左右相反（圖 3-67、圖 3-68）。

圖 3-66

圖 3-67

圖 3-68

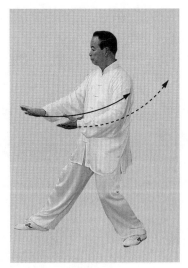

圖 3-69　　　　　　　　　圖 3-70

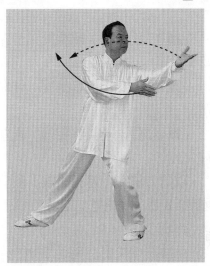

圖 3-71

　　（3）與「左攬雀尾」（3）解相同，惟左右相反（圖3-69、圖3-70、圖3-71）。

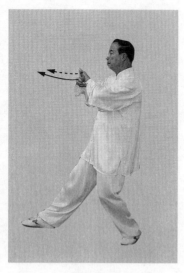

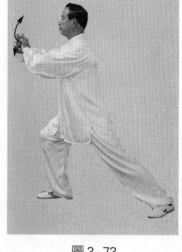

圖 3-72　　　　　　　　　　圖 3-73

（4）與「左攬雀尾」（4）解相同，惟左右相反（圖3-72、圖3-73）。

（5）與「左攬雀尾」（5）解相同，惟左右相反（圖3-74、圖3-75）。

（6）與「左攬雀尾」（6）解相同，惟左右相反（圖3-76、圖3-77）。

「要點」「攻防方法」「易犯錯誤」和「糾正方法」均與一段太極拳第 8 動「攬雀尾」相同。

9. 單鞭

（1）上體後坐，重心移至左腿，右腳尖裡扣；同時上體左轉，兩手（左高右低）掌心向外、向左弧形運轉，直至左臂平舉於左側，手心向左；右手經腹前運至左肋前，

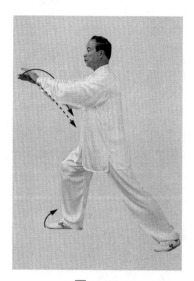

圖 3-74

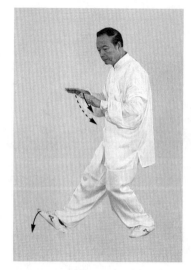

圖 3-75

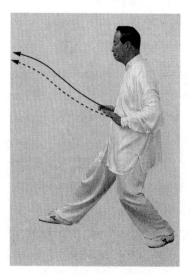

圖 3-76

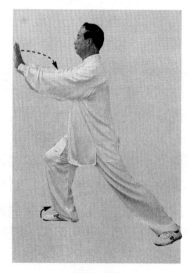

圖 3-77

圖3-78　　　　　　　　　　圖3-79

手心向後上方。眼隨左手（圖3-78、圖3-79）。

（2）身體重心再漸移至右腿，上體右轉，左腳收至右腳內側，腳前掌點地；同時右手隨轉體向右上畫弧，手心由向裡漸翻轉向外，至右側方時變勾手，腕高同耳平；左手向下經腹前向右上畫弧至右肩前。眼隨右手（圖3-80、圖3-81）。

（3）上體微向左轉，左腳向左前方邁出，腳跟著地，隨之全腳掌踏實，左腿屈膝前弓，右腿自然伸直，右腳跟碾轉後蹬，成左弓步；同時左掌隨上體繼續左轉慢慢翻轉向前推出，手心向前，腕與肩平，肘微屈，沉肩垂肘，右臂舉於身體右後方，勾手與耳同高。眼隨左手（圖3-82、圖3-83）。

「要點」「攻防提示」「易犯錯誤」和「糾正方法」

圖 3-80

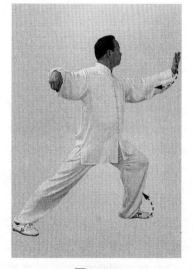

圖 3-81

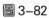
圖 3-82

圖 3-83

均與二段太極拳第7動「單鞭」相同。

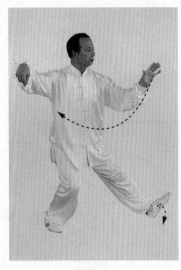
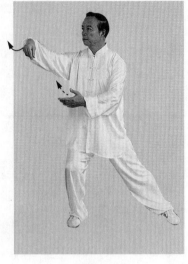

圖 3-84　　　　　　　　　圖 3-85

第 三 段

10.雲 手

　　上體漸向右轉，重心移至右腿，左腳尖隨之裡扣；同時左手經腹前向右手畫弧至右肩前，手心斜向後，右手變掌，手心向右前方。眼先隨左手再隨右手（圖 3-84、圖 3-85、圖 3-86）。

　　（2）上體慢慢左轉，重心隨之左移；同時左手經腹前向左側運轉，保持屈肘，手心斜向左，指尖高與鼻平；右手由右下經腹前向左上畫弧至左肩前，手心斜向後；同時右腳輕輕提起，輕輕收落於左腳內側相距 10～20 公分，成小開立步。眼隨左手（圖 3-87、圖 3-88）。

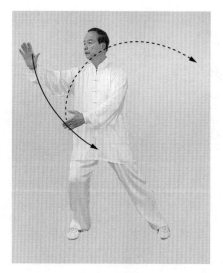

圖 3-86

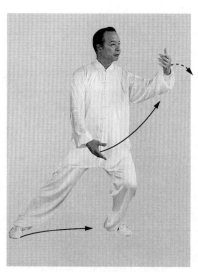

圖 3-87

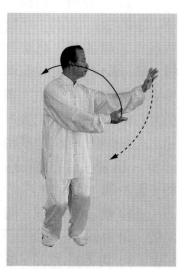

圖 3-88

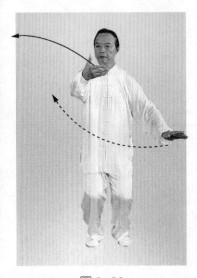

圖 3-89

圖 3-90

（3）上體再向右轉，重心隨之右移；同時右手經臉前向右側運轉，翻掌外撐，掌心斜向右，指尖高與鼻平；左手經腹前向右上畫弧至右肩前，掌心斜向後。隨之左腳輕輕提起向左橫跨一步。眼隨右手（圖3-89、圖3-90、圖3-91）。

（4）與（2）相同（圖3-92、圖3-93）。

（5）與（3）相同（圖3-94、圖3-95、圖3-

圖 3-91

圖 3-92

圖 3-93

圖 3-94

圖 3-95

96）。

（6）與（2）相同
（圖3-97、圖3-98）。

「要點」「攻防提
示」「易犯錯誤」和「糾
正方法」均與一段太極拳
第5動「雲手」相同。

圖3-96

圖3-97

圖3-98

11. 單 鞭

（1）上體向右轉，重心移至右腿，左腳收至右腳內側，腳前掌點地；同時右手隨之向右運轉，至右側方時變成勾手，腕高同耳平；左手經腹前向右上畫弧至右肩前，手心向內。眼隨右手（圖 3-99、圖 3-100、圖 3-101）。

圖 3-99

圖 3-100

圖 3-101

圖3-102　　　　　　　　　　圖3-103

（2）上體微向左轉，隨之左腳向左前方邁出，腳跟著地，隨即全腳掌踏實，左腿屈膝前弓，右腿自然伸直，右腿跟碾轉後蹬成左弓步；在重心左移的同時，上體繼續左轉，左掌翻轉向前推出，手心向前，腕與肩平，肘微屈；右臂舉於身體右後方，勾手與耳同高。眼隨左手（圖3-102、圖3-103）。

「要點」「攻防提示」「易犯錯誤」和「糾正方法」均與二段太極拳第7動「單鞭」相同。

12. 高探馬

（1）右腳跟進半步，重心隨即逐漸後移至右腿；同時身體微向右轉，右勾手變成掌，兩手心翻轉向上，兩肘微屈；隨轉體左腳跟漸漸離地，眼先隨右手再轉視左前方

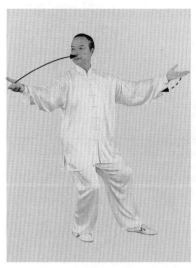

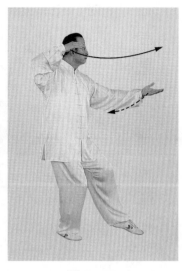

圖 3-104　　　　　　　　　圖 3-105

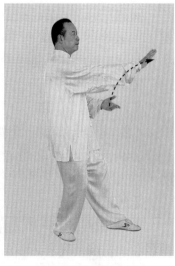

（圖 3-104、圖 3-105）。

　（2）上體微向左轉，左
腳微向前移，腳前掌點地，成
左虛步；同時右掌經右耳旁向
前推出，手心向前，手指與眼
同高；左手收至左側腰前。眼
通過右手前平視（圖 3-
106）。

【要點】

　跟步移換重心時，身體應
平穩，不要起伏。定勢時立身
中正，還要注重沉肩垂肘。

圖 3-106

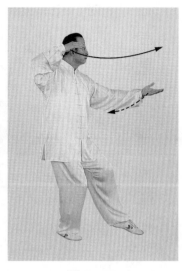

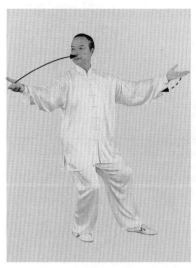

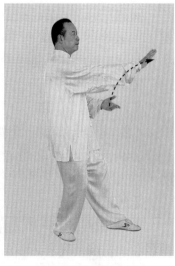

圖 3-107　　　　　　　　　　圖 3-108

【攻防提示】

如對手以左手握我左腕，我則左臂屈臂沉肘回收腰側，用後拳帶之勁使對手前撲。隨即我以右掌搓擊其面部，同時左腳踢其小腿脛骨（圖3-107）。

【易犯錯誤】

（1）移動重心時，身體上下起伏；

（2）定勢時俯身，凸臀；

（3）定勢時，右臂過於伸直，左肘過於後收超過左肋，並夾肘。

【糾正方法】

（1）做跟步前，師友用尺子放置其頭頂，動作時提示練習者頭勿觸及尺子，限制其上下起伏。

（2）師友在練習者側後方，當其出現前俯凸臀時，用

圖 3-109　　　　　　　　圖 3-110

手輕按練習者的臀部，令其收斂，但上體正直。

（3）師友可在定勢時，輕按練習者右肘，令其微屈；另在其側方限制左肘過分後收，或在肘腰之間插進一個拳頭，並提示需虛腋。

13. 右蹬腳

（1）上體微向右轉，左手手心向上，前伸至右手腕背面，右手手心向下，兩手相互交叉，隨即向兩側、向下畫弧分開；同時上體再微左轉，左腳提起向左前方進步（腳尖略外撇），左腿屈膝前弓，右腿自然伸直，成左弓步。眼視前方（圖 3-108、圖 3-109、圖 3-110）。

（2）兩手由外圈向裡圈畫弧交叉合抱於胸前，右手在外，手心均向後；同時右腳收至左腳內側，腳前掌點地。

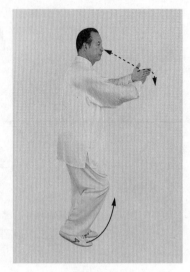

圖 3-111

眼先隨右手後平視右前方（圖 3-111）。

（3）兩掌分別向右前、左後畫弧撐開，手心向外，肘部微屈，腕與肩平；同時右腳屈膝提起向右前方（約30°）慢慢蹬出，腳尖回勾，力達腳跟，高度過腰，右臂與右腿須上下相對。眼通過右手前視（圖 3-112、圖 3-113）。

「要點」「攻防提示」「易犯錯誤」和「糾正方法」均與一段太極拳第7動「蹬腳」相同。

14. 雙峰貫耳

（1）右腿收回，屈膝平舉，左手由後向上、向前下落至體前，兩手心均翻轉向上，兩手同時向下畫弧，分落於右膝關節兩側。眼視前方（圖 3-114、圖 3-115）。

（2）右腳向右前方落下，腳後跟落地，再過渡到全腳

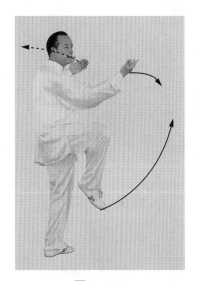

图 3-112

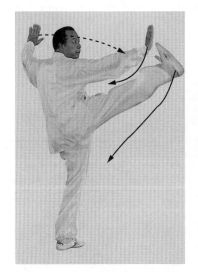

图 3-113

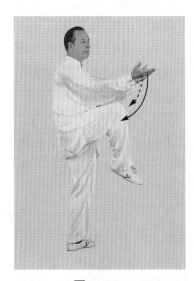

图 3-114

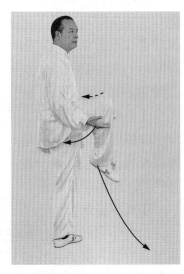

图 3-115

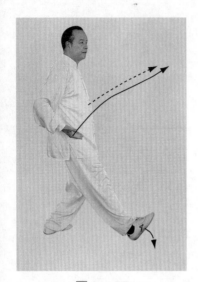

圖 3-116　　　　　　　　　　圖 3-117

掌，重心前移，屈膝前弓，左腿自然伸直，成右弓步，面向右前方；同時兩手下落，慢慢變拳，分別從兩側向上、向前畫弧至面部前方貫出，兩拳相對，拳眼均斜向下（兩拳間距約 10～20 公分），成鉗形狀，高與耳齊。眼隨右拳（圖 3-116、圖 3-117）。

【要點】

收腿屈膝與翻掌分落、前落步與手收腰間、弓步鬆腰與兩拳貫出均須協調一致。定勢時，須兩臂保持弧形，鬆腰鬆胯，勿弓腰揚肘。

【攻防提示】

如對手迎面雙手欲抱住我腰部，我則以兩臂由上而下格撥其雙臂，同時右提膝頂擊對手的襠部或腹部；當其收腹後撤時，我則落腳進步以雙拳貫擊對手太陽穴或耳部

（圖 3–118、圖 3–
119）。

【易犯錯誤】

（1）貫拳時，兩
肘外張，影響肩部上
聳。

（2）先弓好腿，
再做兩拳貫耳的動作。

（3）定勢時，弓
腰俯身、凸臀。

【糾正方法】

（1）貫拳時，師
友可輕按練習者的肘
部，並提示其沉肩垂
肘。

（2）師友可在練
習者側方，當前弓腿時
用手阻擋，並提示加快
手部動作。

（3）師友可在練
習者側後方，當定勢
時，輕按其臀部，並語
言提示斂臀，注意立身
中正。

圖 3–118

圖 3–119

圖 3-120

圖 3-121

15. 轉身左蹬腳

（1）左腿屈膝後坐，重心移至左腿，上體向左轉，右腳尖裡扣；同時兩拳變掌，由上向左前、右後畫弧分開平舉，手心向前。眼隨左手（圖 3-120、圖 3-121）。

（2）身體重心再移至右腿，左腳收至右腳內側，腳前掌點地；同時兩手由外圈向裡圈畫弧合抱於胸前，左手在外，手心均向後。眼先隨左手後平視左方（圖 3-122、圖 3-123）。

（3）兩掌分別向左前、右後畫弧撐開，手心向外，肘部微屈，腕與肩平；同時左腳屈膝提起，向左前方（約 30°）慢慢蹬出，腳尖回勾，力達腳跟，高度過腰，左臂與左腿須上下相對。眼通過左手前視（圖 3-124、圖 3-

图 3-122

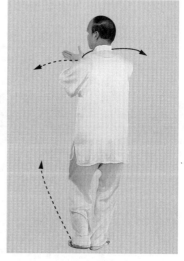

图 3-123

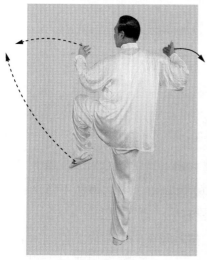

图 3-124

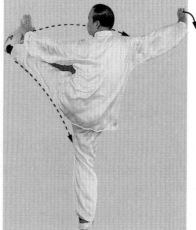

图 3-125

125）。

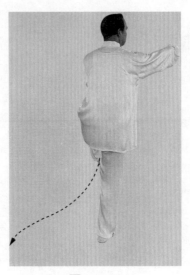

圖 3-126

「要點」「攻防提示」「易犯錯誤」和「糾正方法」均與一段太極拳第 7 動「蹬腳」相同。

第四段

16. 左下勢獨立

（1）左腿收回平屈，上體右轉；右掌變成勾手，舉於右側方，勾手與耳同高，左掌隨即向上、向右畫弧下落，立於右肩前，掌心斜向後。眼隨右手（圖 3-126）。

（2）右腿慢慢屈膝下蹲，左腿向左側（偏後）伸出，成左仆步；同時左手下落，掌心向外、向左下順左腿內側向前穿出，指尖向前。眼隨左手（圖 3-127、圖 3-127 附圖、圖 3-128）。

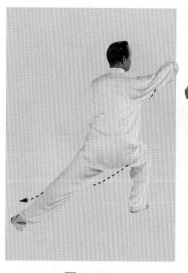

圖 3-127　　　　　　　　圖 3-127 附圖

圖 3-128

（3）重心前移，左腳跟為軸外展扭直，左腿屈膝前
弓，右腳尖裡扣並後蹬；上體微向左轉並向前起身；同時

左手繼續立掌向前穿出，掌心向右；右勾手下落並轉成勾尖向後。眼隨左手（圖3-129）。

圖3-129

（4）左腳尖外撇，重心前移，右腿慢慢提起平屈，腳尖自然下垂，成左獨立勢；同時右勾手變掌，由後下方順右腿外側向前弧行挑起，屈臂立於右腿上方，手心同左；左手按落於左胯旁，手心向下，指尖向前。眼通過右手向前平視（圖3-130、3-131）。

【要點】

仆步前，左腳收至右腳內側，腳前掌可不點地，也可點地。仆步時，左腳尖與右腳跟須踏在一條中軸線上；穿掌時，上體可微前傾，以助其勢，但不可過傾而凸臀。右腿屈膝提起須與右手挑掌協調一致，並肘與膝相對，「相繫相吸」，好比右手能將右膝牽拉起似的。

【攻防提示】

對手如右拳向我擊來，我則向右閃身並左仆步以閃躲之，同時左手下穿挑擊其襠部（圖3-132）；對手若退步防守，我則隨即右提膝，以膝部頂擊對手襠部，以右拳同

图 3-130

图 3-131

图 3-132

時挑擊其胸腹部。上下齊攻
（圖 3-133）。

【易犯錯誤】

（1）仆腿時，兩腳橫
向距離太窄；由仆腿過渡至
獨立時，右腳猛蹬地彈起，
如「踩彈簧」狀，或右腳擦
地如「穿拖鞋」狀，拖地而
起，獨立不穩。

（2）獨立時，事先未
撤左腳，造成上體過正，造
成手歪身正，或身正手勉強
合正，動作彆扭。

圖 3-133

【糾正方法】

（1）事先畫好中軸線，仆腿前右腳跟放置中線一側，
下仆時讓左腳尖對準中線另一側。另由仆步過渡到弓步
時，須裡扣好右腳，再輕蹬地，以大腿力量來提膝。

（2）師友可同練習者交替進行攻防模擬練習，以體驗
上下齊攻對手，同時側身減少暴露面積，以保護自己，做
到「手正身斜」。

17. 右下勢獨立

（1）右腳下落於左腳前，腳前掌著地，隨即左腳以前
掌為軸腳跟轉動，形左腳稍外撇，身體隨之左轉；同時左
手向後上畫弧平舉變成勾手，置於左側，勾手與耳同高；
右掌隨轉體向左側畫弧，立於左肩前，掌心斜向後。眼先

圖 3-134

圖 3-135

圖 3-136

隨右手後隨左手（圖 3-134）。

　　（2）與「左下勢獨立」（2）解同，惟左右相反（圖 3-135、圖 3-136）。

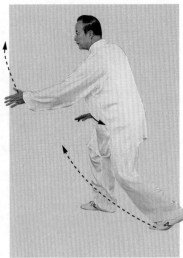

圖 3-137　　　　　　　　圖 3-138

（3）與「左下勢獨立」（3）解同，惟左右相反（圖
3-137）。

（4）與「左下勢獨立」（4）解同，惟左右相反（圖
3-138、圖 3-139）。

「要點」「攻防提示」「易犯錯誤」和「糾正方法」
均與該段第 16 動「左下勢獨立」相同，惟左右相反。

18. 左右穿梭

（1）左腳向前落地，腳尖外撇，全腳踏實，右腳跟離
地，兩腿屈膝成高歇步勢，身體隨之微向左轉；隨即右腳
提起收至左腳內側，腳前掌點地；同時左臂平屈於胸前，
手心向下，右手畫弧至腹前，手心向上，兩手掌心相對成
抱球狀。眼隨左手（圖 3-140、圖 3-141、圖 3-142）。

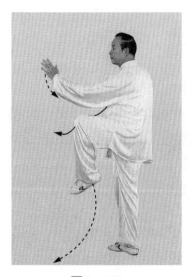

图 3-139

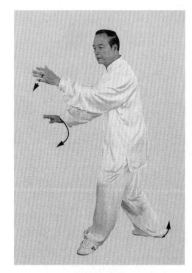

图 3-140

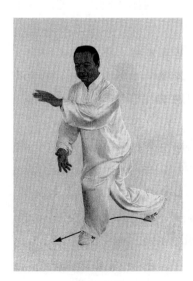

图 3-141

图 3-142

圖 3-143 　　　　　　　　　　圖 3-144

（2）身體右轉，右腳向右前方邁出，腳跟著地，再全腳踏實，屈膝弓腿成右弓步；同時右手由臉前邊翻掌邊向上舉架於右額右上方，掌心斜向上；左手隨轉體經胸前向前推出，掌心向前，手指與鼻尖齊平。兩手動作如同將所抱之「球」滾動前推似的。眼通過左手前視（圖 3-143、3-144）。

（3）身體微向左轉，重心略向後移，右腿伸直，右腳尖翹起；同時右掌旋腕轉膀，兩手開始畫弧，準備抱球。眼隨右手（圖 3-145）。

（4）右腳尖稍內扣，重心再移至右腿，其他與（1）解相同，惟左右相反（圖 3-146、圖 3-147）。

圖 3-145

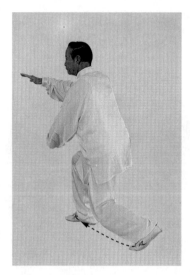

圖 3-146

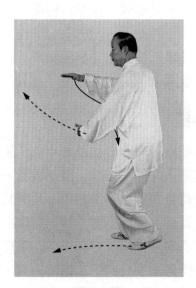

圖 3-147

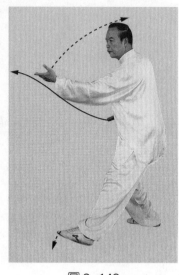

圖 3-148　　　　　　　　　圖 3-149

（5）與（2）解相同，惟左右相反（圖 3-148、圖 3-149）。

「要點」「攻防提示」「易犯錯誤」和「糾正方法」均與二段太極拳第 10 動「左右穿梭」相同。

19. 海底針

身體重心前移，右腳向前跟進半步，隨即身體後坐，重心再移至右腿，左腳稍前移，膝部微屈，腳前掌點地，成左虛步；同時身體稍右轉，右手下落經體前向後、向上提抽至右肩上耳旁，隨即上體左轉，右掌由右耳旁斜向前下方插出，掌心向左，指尖斜向下；左手從腹前向前、向左畫弧落於左胯旁，手心向下，指尖向前。眼先隨右手再轉隨前下方（圖 3-150、圖 3-151）。

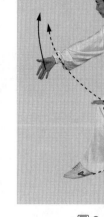

<div align="center">

圖 3-150　　　　　　　　圖 3-151

</div>

「要點」「攻防提示」「易犯錯誤」和「糾正方法」
均與二段太極拳第 11 動「海底針」相同，惟左右相反。

20. 閃通背

身體稍向右轉，左腳提起經右腿內側向前邁出，腳跟
先著地，再踏實屈膝前弓，右腿自然伸直成左弓步；同時
右手由體前上提，邊翻轉邊屈臂上舉，撐架於右額前上
方，手心斜向上，左手經胸前上提至右腕內側下方再向前
推出，掌心向前，手指朝上，高與鼻平。眼通過左手前視
（圖 3-152、圖 3-153）。

「要點」「攻防提示」「易犯錯誤」和「糾正方法」
均與二段太極拳第 12 動「閃通背」相同，惟左右相反。

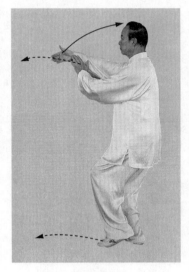

圖 3-152

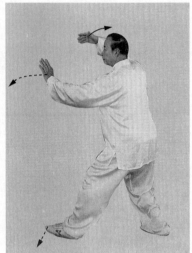

圖 3-153

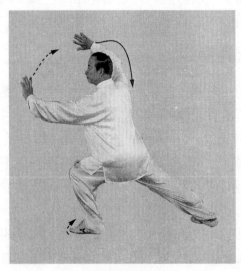

圖 3-154

21. 轉身搬攔捶

（1）上體後坐，重心移至右腿，左腳尖裡扣，身體向右後轉，隨即身體重心再移至左腿；同時，右手隨轉體向右、向下變拳經腹前畫弧至左肋旁，拳心向下；左掌畫弧上舉於頭前，掌心斜向上。眼先隨右手後視前方（圖 3-155、圖 3-156、圖 3-156 附圖）。

圖 3-155

圖 3-156

圖 3-156 附圖

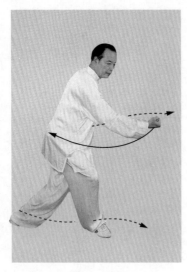

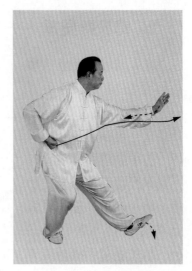

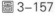
圖 3-157　　　　　　　　　　圖 3-158

　　（2）上體右轉，右腳提起經左腳內側向右前方邁出，腳跟著地，腳尖外撇；同時右拳經胸前向前翻轉撇出，拳心向上；左手下落按於左胯旁，掌心向下，指尖向前。眼隨右拳（圖 3-157）。

　　（3）上體右轉，右腳隨轉體向外擺腳約 45°，隨後全腳踏實，左腿屈膝以腳前掌蹬碾地面，左腳向前邁步，腳跟著地；同時左掌隨左臂內旋向右弧形攔出，掌心向右；右拳先向內翻轉下落，至身體右側時再向外翻轉畫弧收至右腰旁，拳心向上。眼隨左手（圖 3-158）。

　　（4）左腳掌踏實，左腿屈膝前弓，右腿自然伸直成左弓步；同時右拳邊內旋邊向前沖出，拳眼向上，高與胸平；左手附於右前臂內側，掌心向右，指尖斜向上。眼通過右拳向前看（圖 3-159）。

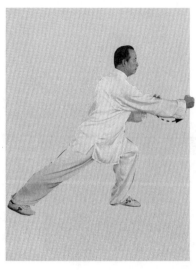

圖 3-159

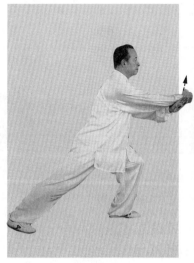

圖 3-160

「要點」「攻防提示」「易犯錯誤」和「糾正方法」均與二段太極拳第 5 動「進步搬攔捶」相同。

22. 如封似閉

（1）左手邊翻掌邊由右腕下向前伸出，右拳變掌並隨之翻轉，隨即兩手手心漸翻轉向上並慢慢分開回收；同時右腿屈膝，上體後坐，重心移至右腿，左腳尖翹起。眼視前方（圖3-160、圖3-161、圖3-

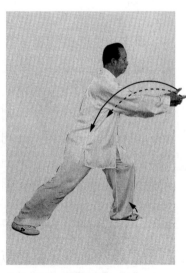

圖 3-161

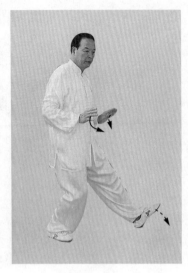

圖 3-162 　　　　　　　　圖 3-163

162）。

（2）左腳掌踏實，左腿屈膝前弓，右腿自然伸直成左弓步；同時兩手翻掌收至兩肋前，再向下經腹前向上、向前推出，腕與肩部同高、同寬，掌心向前，掌指向上。眼通過手視前方（圖3-163、圖3-164）。

「要點」「攻防提示」「易犯錯誤」和「糾正方法」均與「二段」太極拳第

圖 3-164

圖 3-165　　　　　　　　　圖 3-166

6動「如封似閉」相同。

23. 十字手

（1）右腿屈膝後坐，重心移向右腿，隨即左腳尖內扣，向右轉體；右手隨轉體經面前向右平擺畫弧，與左臂分開成兩臂側平舉，肘部微屈，掌心斜向前；同時右腳尖隨轉體稍向外撇，成右側弓步。眼隨右手（圖 3-165、圖3-166）。

（2）上體微向左轉，重心慢慢移向左腿，右腳尖裡扣，隨即向左收回，兩腳距離與肩同寬，前腳掌先著地，再全腳掌踏實，腳尖正向前，成開立步，兩腿逐漸伸直；同時兩手向下經腹前向上畫弧交叉合抱於胸前，右手在外，兩手手心均向內，兩臂撐圓，成十字手，腕高與肩

圖 3-167

圖 3-168

平。眼視前方（圖 3-167、圖
3-168、圖 3-169）。

「要點」「攻防提示」
「易犯錯誤」和「糾正方法」
均與「一段」太極拳第 9 動
「十字手」相同。

24. 收 勢

兩手向外翻掌，手心向
下，兩臂慢慢分開下落，兩手
按落至兩胯側，再轉成掌心向
內，指尖向下；隨即重心移至
右腿，左腳提起收至右腳旁，

圖 3-169

圖 3-170

圖 3-171

圖 3-172

圖 3-173

成併立步。眼視前方（圖 3-170、圖 3-171、圖 3-172、圖 3-173）。

「要點」「易犯錯誤」和「糾正方法」均與「一段」太極拳第10動「收勢」相同。

第四節　三段太極劍

一、動作名稱

預備勢

第一段

1. 起 勢

（1）兩腳開立

（2）兩臂前舉

（3）轉體擺臂

（4）弓步前指

（5）高歇步展臂

（6）弓步接劍

2. 併步點劍

3. 撤步反擊

（1）撤步伸劍

（2）右弓斜削

4. 進步平刺

（1）收腳扣劍

（2）出腳收劍

（3）右弓步刺劍

5. 向右平帶

（1）右轉回帶

（2）收腳右帶

6. 向左平帶

（1）上步送劍

（2）弓步左帶

（3）丁步回帶

7. 獨立上刺

（1）轉體轉步

（2）提膝上刺

8. 轉身弓步劈劍

（1）撤腳成弓步

（2）馬步回帶

（3）弓步劈劍

9. 虛步回抽

第二段

10. 併步平刺

（1）轉體移步

（2）併步平刺

11. 右弓步攔劍

（1）左轉繞劍

（2）弓步攔劍

12. 左弓步攔劍

（1）右轉繞劍

（2）弓步攔劍

13. 進步反刺

（1）蓋步掛劍

（2）屈腕挑掛

（3）弓步反刺

14. 上步掛劈

（1）後坐掛劍

（2）弓步劈劍

15. 丁步回抽

16. 旋轉平抹

（1）擺步橫劍

（2）扣腳抹劍　　18. 收　勢　　（3）併步還原
（3）虛步分劍　　（1）後坐接劍
17. 弓步直刺　　　（2）上步收劍

二、動作分解說明

預 備 勢

　　兩腳併攏，腳尖朝前，身體直立，暢胸舒背，兩臂自然垂於身體兩側，右手成劍指，手心朝裡；左手持劍，手心朝後，劍身豎直貼靠於左臂後側，劍尖朝上。眼視前方（圖4-1）。

　　【要點】
　　頭頸自然豎直，下頜微收，上體自然，不可挺胸收腹。劍刃不可觸及身體，精神要集中，呼吸要自然，凝神靜氣，思想進入練功狀態。

第 一 段

1. 起 勢

(1)兩腳開立

　　左腳提起向左邁半步，與肩同寬，成開立步，腳尖向前，身體重心落於兩腿中間；

圖 4-1

圖 4-2　　　　　　　　　　　圖 4-3

同時兩臂微屈略內旋，兩手距身體約 10 公分。眼視前方（圖 4-2）。

(2)兩臂前舉

兩臂緩緩向前平舉，高與肩平，手心均向下。眼視前方（圖 4-3）。

(3)轉體擺臂

上體微右轉，重心移於右腿，屈膝下蹲，左腳提起收至右腳內側，腳前掌點地；同時右手劍指下落外旋向右、向前上畫弧舉於身體右前方，手指同耳高，手心朝左後方；左手持劍向右畫弧屈臂於右胸前，劍在左臂下方，劍尖微斜向下。眼隨右手（圖 4-4）。

(4)弓步前指

上體左轉，左腿向左側前方邁步，腳跟著地，再踏實

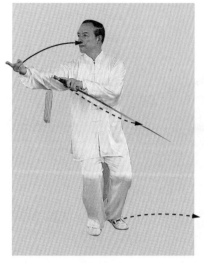

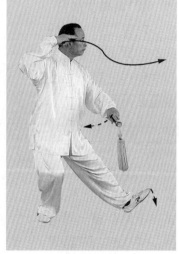

圖4-4 圖4-5

成左弓步；左手持
劍，向左下方屈臂
摟至左胯旁，劍立
於左臂後，劍尖向
上；同時右手劍指
隨轉體屈肘畫弧經
耳旁向前指出，高
與眼平。眼隨右手
劍指前視（圖4-
5、圖4-6）。

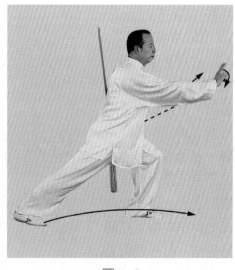

圖4-6

(5)高歇步展臂

左臂屈肘，劍柄向右前臂上方穿出，右手劍指外旋，並慢慢畫弧下落撤至右後方，手心向上，兩臂前後展平；同時右腿提起向前蓋步橫落，腳尖外撇，兩腿交叉，上體右轉，重心移於右腿，膝部彎曲，左腳跟離地，身體稍向下坐，成半坐盤勢。眼隨右手（圖4-7、圖4-8）。

圖4-7

(6)弓步接劍

右腿支撐重心，左腳前進一步，腳跟著地，再漸踏實成左弓步；同時上體左轉，右手劍指隨之經頭部右上方向前落於劍把之上，隨即握住劍把成左右兩手同時持劍勢。眼平視前方（圖4-9、圖4-

圖4-8

10）。

【要點】

平舉時，劍身在左臂下要平，劍尖不可下垂。動作過程中，轉體、邁步和兩臂動作要協調一致。成弓步時上體要舒鬆正直、斂臀沉胯。

【攻防提示】

設對手劍或刀向我左腰部刺來，我則以左手持劍，以劍身外刃摟擋其械，並弓腿近身，以劍指點擊對手喉部。

圖 4-9

圖 4-10

【易犯錯誤】

（1）左手持劍穿與右手劍指後撤時，出現聳肩現象，或兩手臂距離太大。

（2）在左轉出步準備接劍過程中，劍刃觸拉左臂，致使左臂容易受傷。

【糾正方法】

（1）穿劍柄與右劍指後撤，強調在體前交錯分開，並師友語言提示沉肩。

（2）師友可語言提示練習者注意劍身貼住左前臂隨之運轉，避免劍刃觸及手臂。

2. 併步點劍

右手持劍後，使劍在身體左側畫一立圓，然後劍尖由上向前下點出，劍尖略向下垂，右臂自然伸直；左手變成劍指，附於右手腕部；同時右腳向前與左腳靠攏併齊，腳尖向前，身體略向下蹲。眼隨劍尖方向（圖 4-11）。

【要點】

右手握劍畫立圓，手腕須鬆握劍柄，以腕為軸繞環，點劍須沉肩、提腕，使劍尖由上向前下點擊，力達劍尖下鋒。併步重心偏左腿。

【攻防提示】

當對手伏身以劍或刀擊我小腿時，我則以劍點擊其腕部。

【易犯錯誤】

（1）右手握劍時手腕緊張畫立圓，影響動作的協調。

（2）點劍時，臂和劍幾乎成一直線，力點不清。

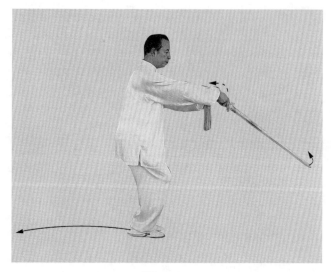

圖4-11

【糾正方法】

（1）握劍時強調「三要」手腕要鬆，手指要活，手心要空，畫立圓以腕為軸做繞環。

（2）師友提示注重提腕，使力達劍尖下鋒，體現出應有的力度。

3. 撤步反擊

(1)撤步伸劍

右手持劍外旋前伸，手心向上，左手劍指收至右前臂上方；同時右腳提起向右後方撤一大步成左弓步。眼隨劍尖方向（圖4-12）。

(2)右弓斜削

上體右轉，重心逐漸右移，右腳隨之外擺，左腳碾轉

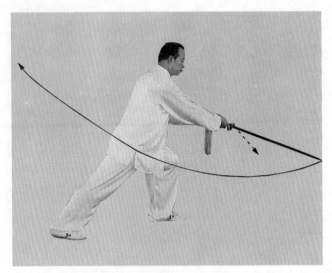

圖 4-12

腳跟外展，左腿自然伸直成右弓步；同時，右手持劍向右後上方斜削擊出，力達劍刃前端，劍尖斜向上，高與頭平；左劍指向左下方分開平展，按於左胯旁，手心向下，指尖朝前。眼視劍尖方向（圖 4-13）。

【要點】

右手持劍外旋前伸、左劍指回收與右腳撤步須協調一致，右腳外擺、左腳跟外展成弓步，須與右劍削擊動作協調一致，以轉腰帶動削擊。

【攻防提示】

當發現右後方有對手襲來時，我即右腳退步，同時右後轉體，以劍刃前端外刃削擊對手頭部。

【易犯錯誤】

（1）削擊劍缺乏以腰為軸轉動而擊打的力量。

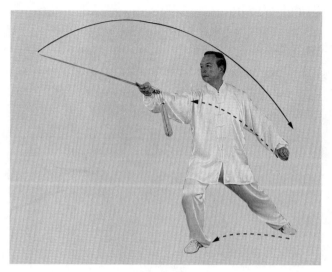

圖4-13

（2）形成右弓步時，左腳跟未能充分外展，或引起胯部歪扭。

（3）定勢時，左劍指太夾或未下按。

【糾正方法】

（1）師友可在練習者側後方扶其胯部助力右轉，體現以轉腰、蹬腿來帶動削擊，體現出整體勁。

（2）師友可提示練習者以左腳掌為軸碾轉使腳跟外展，並提示斂臀、沉胯。

（3）師友可在練習者左劍指下方放置一隻手，體驗其下按的力度，並提示右削左按，對拉拔長（圖4-14）。

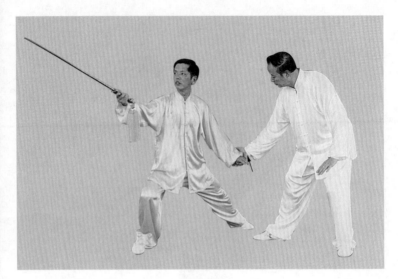

圖 4-14

4. 進步平刺

(1)收腳扣劍

重心移至左腿，右腳內扣，隨即重心移至右腿，左腳提起貼靠於右腿內側；同時右手持劍扣腕，手心朝下，劍身收回於右肩前，劍尖朝左側方向；左劍指向上、向右畫弧置於右肩前。眼隨劍身前方（圖 4-15）。

(2)出腳收劍

身體繼續左轉，左腳向左前方邁出，腳跟著地，重心落於右腿；右手持劍向下、向右畫弧於右腰旁，掌心向上，平劍劍尖向前；同時左劍指向下經體前向左前方伸出，指尖略同肩高。眼隨劍指方向（圖 4-16）。

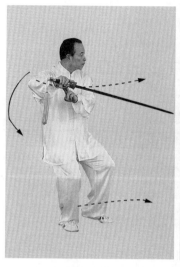
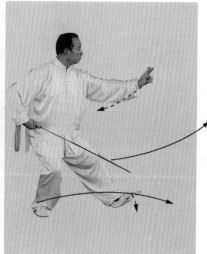

圖 4-15　　　　　　　　　　圖 4-16

(3)右弓步刺劍

左腳踏實,隨即右腳前進一步,成右弓步;同時右手持劍向前方刺出,力貫劍尖,手心向上;左劍指向下、向左後上方畫弧至左額上方,手心斜向上。眼隨劍尖方向(圖 4-17、圖4-18)。

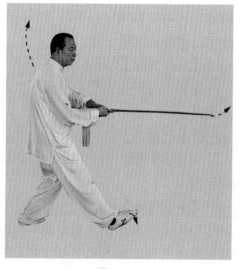

圖 4-17

圖4-18

【要點】

左腳邁步時須經右腿內側畫一小弧形再向前落步。扣腕收劍時可略含胸，弓步前刺時則可略展胸，與轉腰、胸腹的虛實變化協調一致。

【攻防提示】

當發現左前方有對手襲來，我即迅速左轉上步刺擊對手胸部。

【易犯錯誤】

光是手腳配合，不注重胸腹的虛實變化，致使動作生硬呆板。

【糾正方法】

把架子放高，使注意力集中於胸腹含展與轉腰沉胯的身法變化上來。師友可在練習者扣腕收劍時提示含胸，在弓步前刺時提示略展。

圖 4-19

5. 向右平帶

(1)右轉回帶

　　上體右轉，右腳尖外擺，重心移向右腿；同時右手持劍略向前引伸，再內旋翻轉，手心向下，向右斜後方屈肘回帶，劍與胸同高，力達劍刃中、下部，劍尖略高於手；左手劍指下落附於右腕。眼隨劍尖方向（圖 4-19）。

(2)收腳右帶

　　上體繼續右轉，左腳收至右腳內側；右手握劍繼續向右平帶至右肋前方，力達劍刃，劍尖略高於手；左手劍指仍附於右腕。眼隨劍尖方向（圖 4-20）。

【要點】

　　右擺腳與劍前伸須同時，右移重心與內旋回帶須同時，再右轉體與提收左腳須同時。做好這三個「同時」，

圖 4-20

整個動作就協調一致了。

【攻防提示】

當對方劍向我右胸部刺來時，我先將劍前伸以貼其劍，然後隨轉體向右平帶，化開其進攻。此時劍尖方向仍對準對手胸部，準備還擊刺之。

【易犯錯誤】

（1）上體呆板，右平帶時右轉不足。

（2）向右平帶定勢時劍尖低於手，或劍尖方向右偏，未對準對手胸部。

【糾正方法】

（1）強調要點中的三個「同時」，並師友提示其「右轉體」，使之與右平帶同步。

（2）讓對手用劍向我右胸部刺來，我則右帶劍以化開。師友可幫其擺好位置，使劍尖略高於手，並使劍尖指

圖 4-21

向對手胸部（圖 4-21）。

6. 向左平帶

(1)上步送劍

左腳向左前邁出一步，腳跟著地，重心仍在右腿；同時右手持劍微向前、向上引伸。眼通過劍尖視前方（圖 4-22）。

(2)弓步左帶

左腳踏實，左腿前弓成左弓步；同時右手持劍向前

圖 4-22

引伸，並慢慢翻掌將劍向左斜方回帶，屈肘握劍手帶至左腹前，力達劍刃；左手劍指經左向左上畫弧舉至頭部左上

圖4-23

方，手心向外。眼通過劍尖視前方（圖4-23）。

(3)丁步回帶

上體微左轉，右腳提起收至左腳內側成丁步；同時右手持劍繼續向左帶至左肋前；左手劍指下落附於右手腕部，力達劍刃中、下部，劍尖略高於手。眼隨劍尖方向（圖4-24）。

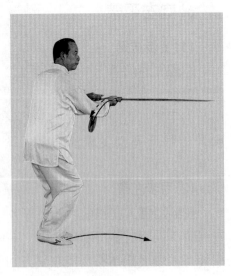

圖4-24

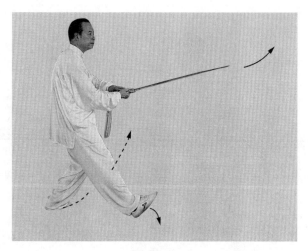

圖 4-25

【要點】

出左腳與劍前伸須同時，成左弓步與外旋回帶須同時，收右腳與回收劍須同時。做好這三個「同時」，整個動作就協調一致了。

「攻防提示」「易犯錯誤」和「糾正方法」均與第 5 動「向右平帶」相同，惟左右相反。

7. 獨立上刺

(1) 轉體邁步

身體微向右轉，面向前方，右腳向前邁一步，腳跟著地，重心仍在左腿上，右手持劍微向前伸，左手劍指仍附於右手腕部。眼隨劍尖方向前視（圖 4-25）。

(2) 提膝上刺

右腳踏實，重心前移，左腿屈膝提起，成獨立步；同

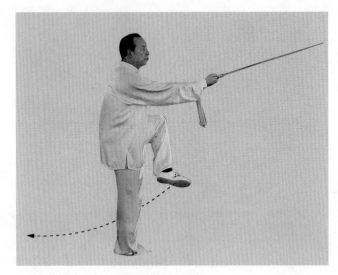

圖 4-26

時，右手持劍向前上方刺出，手心向上；左手劍指附於右前臂內側。眼隨劍尖方向前視（圖 4-26）。

【要點】

出右腳與微伸劍，左提膝與上刺劍要協調一致。提膝不得低於腰部，上體須自然正直，也可略向前隨。獨立要平衡穩定。

【攻防提示】

當發現前方有對手襲來，我則速將劍向前上方刺擊其喉部或面部。

【易犯錯誤】

（1）提膝與刺劍沒能同步，即常先刺劍再提膝；或者先提膝再刺劍。

（2）上體挺胸、呆板。

圖 4-27

（3）左提膝不過腰，或獨立不穩。

【糾正方法】

（1）師友可在練習者準備提膝與上刺時，用語言提示「提」「刺」，或「一齊提、刺」等，以引導之。若練習者提膝略慢，師友也可用手碰一下其左腿，語言提示「快提」；反之亦然。

（2）師友除幫練習者糾正姿勢外，還應反覆講明以身帶劍、身劍合一的道理。

（3）壓腿後可做抱膝練習。即如抱左膝，則左手抱住左腿，右手抱住左腳面，右腿伸直，停住數秒。這既練提膝，也練平衡（圖 4-27）。還可左右腿交替做單腿獨立數秒，以增強平衡能力。

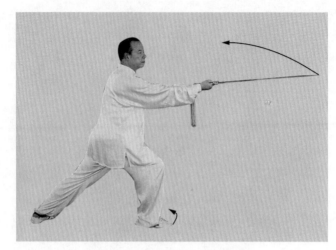

圖 4-28

8. 轉身弓步劈劍

(1) 撤腳成弓步

左腳向左後方撤一步，腳前掌先落地，再過渡到全腳掌，成右弓步；上體動作不變（圖 4-28）。

(2) 馬步回帶

身體左轉，重心後移，右腳尖內扣成馬步過渡；同時右手持劍外旋，將劍柄引收至胸前，劍身平直，手心朝內，劍尖朝後；左手劍指附於右腕部。眼隨劍尖方向（圖4-29）。

(3) 弓步劈劍

身體繼續左轉，左腳尖隨之外撇，右腳以前掌為軸碾轉，成左弓步；同時右手持劍，隨轉體向左前方下劈，與肩同高，劍尖略高於腕，力達劍下刃；左手劍指附於右前

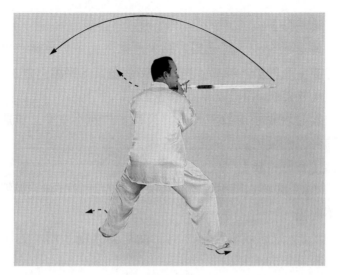

圖 4-29

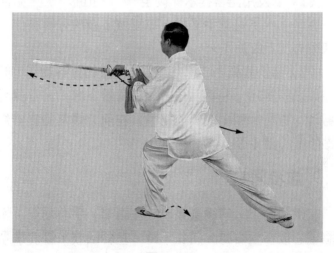

圖 4-30

臂內側。眼隨劍尖方向（圖 4-30）。

【要點】

運行過程中，應先扣右腳，再撇左腳，再碾轉右腳成左弓步；左轉體、成弓步與下劈劍須連貫、協調一致。

【攻防提示】

當發現對手從我左後方襲來時，我則落左步，並速左後轉身以劍反劈對手頭部。

【易犯錯誤】

（1）未扣右腳先轉體，或未外擺左腳就劈劍，顯得動作不輕靈。

（2）未屈收右臂再下劈，而是畫大圈下劈，力點不明，軟塌無力。

【糾正方法】

（1）師友用語言提示「後坐———扣腳———撇腳———碾轉」，另可兩手叉腰，單獨做下肢的分解動作，待熟練後再加上肢動作。

（2）架子放高，注意力集中於上肢的分解動作，師友再加以語言提示「屈臂回收———轉體下劈」。當練習者下劈時，也可用劍鞘或其他物體置左前方讓其體會劈劍的力點所在（圖4-31）。

9. 虛步回抽

左劍指向下、向後畫弧收於左腹前，手心朝下；隨即身體重心後移至右腿，屈膝下蹲，左腳回收，腳前掌點地成左虛步；同時左劍指繼續由左腹前向上、向前畫弧，經右前臂上方向前指出，指尖與眼同高，手心朝前下方；右手持劍收於右胯側，手心朝內，劍尖略低於手。眼隨劍尖

圖 4-31

方向前視（圖 4-32）。

【要點】

須先回收左劍指，隨即成左虛步、劍指前指和右劍回收及眼光平視須協調一致。

【易犯錯誤】

（1）劍指前指和右劍回收不同步，先前指後收劍，或先收劍後前指。

圖 4-32

（2）右手回收劍收於右肋旁，形成聳肩；或左手劍指前指臂過直。

【糾正方法】

（1）師友可語言提示四同步，即成虛步、劍指前指、右劍回收及眼平視同步完成；並講明一動百動、一定百定的道理。

（2）師友可幫練習者將右持劍手降至胯旁，聳肩毛病則迎刃而解。師友或輕按其左臂肘關節，使之微屈，並說明太極拳「曲中求直」的道理。

第 二 段

10. 併步平刺

(1)轉體移步

上體微左轉，面向行進方向，左腳略向左前移動，腳跟著地，重心仍在右腿上；同時左手劍指外旋，手心向上，右手持劍不動。眼隨劍指方向前視（圖4-33）。

圖4-33

図 4-34

(2)併步平刺

左腳踏實，右腳向左腳靠攏成併步；身體繼續左轉成直立；同時右手持劍向前、向上經左劍指上向前平刺；左手劍指變掌托於右手背下，手心均朝上，與胸同高，力注劍尖。眼隨劍尖方向前視（圖 4-34）。

【要點】

左移腳與左旋指、併步與刺劍須協調一致。劍刺出後兩臂要微屈，身體自然正直，不可挺胸塌腰。

【攻防提示】

當發現對手準備向我正面進攻時，我則向前併步近身，以劍刺擊對手胸部或喉部。

【易犯錯誤】

（1）右劍與左劍指均畫弧向中間捧合，力點不在劍

尖。

（2）併步挺胸，兩臂過直。

【糾正方法】

（1）師友可強調其右手持劍須由後向前刺出，與胸同高，力達劍尖。

（2）師友除語言提示其含胸、微屈臂外，還可用手指輕推按其胸骨助其含胸；用手指輕按其右肘部，助其微屈肘，形成兩臂微屈狀態。

11. 右弓步攔劍

(1)左轉繞劍

兩腿微屈，身體左轉，左腳外撇；同時右手持劍內旋內左、向下畫弧於左腹前，手心向裡，劍尖斜向上；左劍指附於右腕部。眼隨劍尖而動（圖4-35）。

(2)弓步攔劍

上體右轉，右腳向右前方邁出一步成右弓步；同時右臂內旋，手心向外，右手持劍向下、向前、向上攔出，力達劍刃，劍尖略低於手；左劍指附於右前臂上。眼隨劍尖視前方（圖4-36）。

【要點】

以上兩動需連貫進行，一要貼身，二是劍要走一個大弧形，三是眼須隨劍尖而動，最後定於前方。

【攻防提示】

此為防守性劍法，若對手用劍或刀刺我右側下部時，則我以劍身中部攔擋其械。

圖 4-35

圖 4-36

【易犯錯誤】

（1）劍走大弧形時不貼身，離身體太遠；或是走大弧形時劍尖觸地。

（2）重心過早前移，先弓步後攔劍。

（3）「攔劍」錯做成以劍尖撩擊對手的進攻性劍法——「撩劍」。

【糾正方法】

（1）師友可強調講明劍要在身體左側隨左旋右轉貼身繞一完整立圓的路線及防護身體左側的含義，另可輕按其右肘並提醒其微屈臂，既使劍貼身又不致劍尖觸地。

（2）師友除再次講明轉腰、弓腿、攔劍須同步進行外，還可以右手輕推其右小腿，阻其前弓太快，加上語言提示加快攔劍動作，促其協同一致。

（3）師友可再次講解、示範「攔劍」（圖4-37）與

圖4-37

圖 4-38

「撩劍」（圖 4-38）在攻防上、動作力點上的區別，以糾正之。

12. 左弓步攔劍

(1)右轉繞劍

身體重心後移至左腿，右腳尖翹起並外撇，上體右轉；同時右手持劍邊內旋邊向右後方畫一大弧至與肩同高，劍尖朝右後方；左手劍指經右胸前向下畫弧至右腹前。眼隨劍尖而動（圖 4-39）。

(2)弓步攔劍

身體左轉，右腳踏實，左腳收經右腳內側向左前方邁出一步成左弓步；右手持劍向下、向左前畫一大弧形攔出，右臂外旋，手心轉向右上方，劍尖略低於手，力點在

圖 4-39

劍上刃；同時左劍指向下、向左經左腹前向左上畫弧停於頭部左上方，手心朝外。眼隨劍而動，定勢時視劍尖方向（圖 4-40）。

「要點」「攻防提示」「易犯錯誤」及「糾正方法」均與「右弓步攔劍」相同，惟方向相反。

13. 進步反刺

(1) 蓋步掛劍

身體右轉，右腳向前橫落蓋步，腳尖外撇，左腳跟離地成高歇步勢；同時，右手持劍，劍尖下落；左劍指下落至右腕部，隨即向後、向下掛劍刺出，左劍指則向前方指出，手心斜向下，兩臂伸平，右手手心斜向上。眼隨劍尖方向（圖 4-41）。

图 4-40

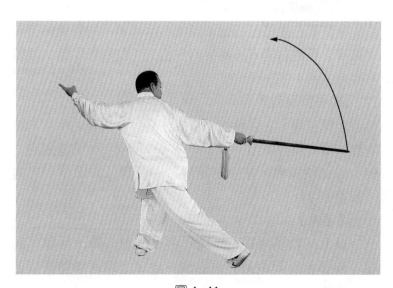

图 4-41

圖 4-42

(2)屈腕挑掛

身體重心微移向右腿；同時右手持劍，屈腕使劍尖向上挑掛於身體右側方，劍尖向左前方；左劍指不動。眼視右前方（圖 4-42）。

(3)弓步反刺

上體左轉，左腳前進一步成左弓步；同時右手持劍邊內旋，邊向前方刺出，手心向外，成反立劍，力達劍尖；劍尖略低於腕部，左手劍指附於右前臂。眼隨劍尖方向（圖 4-43）。

【要點】

以上三動要連貫，完成「弓步反刺」時，弓腿、轉腰、轉頭和反刺劍動作須協調一致，上體可略前傾以隨之，但勿過分。

圖 4-43

【攻防提示】

這是以進攻性為主的劍法，或說是先防後攻的劍法。若對手劍或刀向我右側擊來，我則側身帶劍化開，隨即上步近身反刺對手頭部。

【易犯錯誤】

（1）定勢時，上體過於正直，致使動作呆板，與反刺動作未能協調配合。

（2）定勢時，右腳未碾轉，成橫腳、扭胯，做成側弓步。

（3）「蓋步掛劍」後沒做出「屈腕挑掛」的動作，就畫大弧反刺出。

【糾正方法】

（1）師友可在道理上講明上體「隨」劍法與「中正安

圖 4-44

舒」的要領不矛盾，而是一致的；另可用右手輕推其上身，使其略微右傾之。

（2）定勢時，師友可語言提示「左弓、右蹬、右腳以前掌為軸碾轉」，以克服橫腳、歪胯的毛病。

（3）可單獨抽出上肢動作來練習，專門練好「屈腕」「挑劍」的基礎上，再上下肢配合起來做。

14. 上步掛劈

(1)轉體掛劍

上體左轉，左腳尖外撇；同時右手持劍屈腕向下、向左後方穿掛於左大腿外側，劍尖斜向下；左劍指同時收至右肩前，手心朝外。眼隨劍尖而動（圖 4-44）。

圖 4-45

(2) 弓步劈劍

重心前移，左腳踏實，右腳前進一步成右弓步；右手持劍翻腕畫大弧形向上，再向前立劍下劈，劍與臂成一直線，力達劍之下刃；同時左劍指則經左後方畫弧繞至頭部左上方，手心斜向上。眼先隨劍而動後定於前方（圖 4-45）。

【要點】

整個動作須以腰為軸，先左轉再右轉，轉腰、沉胯；同時掛劍時略含胸，劈劍時略展，體現出身法的虛實變化。

【攻防提示】

此為先防後攻的劍法。若對手劍或刀向我左腿擊來，我則以劍向下、向左後帶化其械，然後上步近身下劈對手

頭部。

【易犯錯誤】

（1）「掛劍」不貼身，立圓走大弧。

（2）先做好弓步，後再做劈劍動作；或做成點劍動作。

【糾正方法】

（1）掛劍時，應強調轉腰、含胸，並扣右腕，利於立圓貼身。

（2）師友除再次強調要領外，可用右手推其右小腿，阻其快弓，並語言提示加快劈劍的速度。另強調「臂劍成一線」，防止或克服做成「點劍」。

15. 丁步回抽

身體重心後移，右腳撤至左腳內側，腳前掌點地成右丁步；同時右手持劍邊外旋、邊屈肘回抽，手心向內，劍把置於左腹旁，劍身側立，劍尖斜向上，劍面與上體平行；左劍指落於劍把之上。眼視劍尖方向（圖4-46）。

【要點】

抽劍時，右手先外旋並略將劍上提，再向

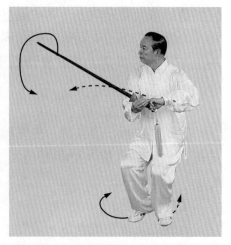

圖4-46

後、向下回收，使劍走弧線抽回；劍的回抽與右腳回收須協調一致。

【攻防提示】

若對手以劍或刀向我胸部刺來，我則退收前腳，並以劍由前而後的抽回帶開。

【易犯錯誤】

（1）劍沒走弧線而是直線抽回。

（2）抽劍、收腳過程，重心起伏。

【糾正方法】

（1）單獨練習抽劍的路線，熟練後再結合下肢收腳完整練習。

（2）在右腳回收時，略蹬地助其收回；還可單獨進行下肢收腳練習；師友還可用尺子置練習者頭頂，以檢查並制約其重心起伏。

16.旋轉平抹

(1)擺步橫劍

右腳提起向前落步，腳尖外擺，上體稍右轉；同時右手翻掌向下，劍身橫置胸前；左劍指附於右腕部。眼隨劍而動（圖4-47）。

(2)扣腳抹劍

身體重心移於右腿，上體繼續右轉，左腳隨即

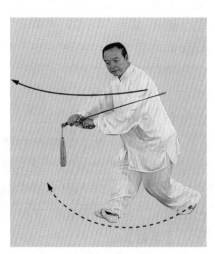

圖4-47

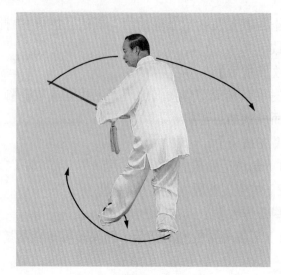

圖 4-48

向右腳前扣步，兩腳尖斜相對成內八字形；同時右手持劍，隨轉體由左向右平抹；左劍指附於右腕部。眼隨劍而動（圖 4-48）。隨即以左腳前掌為軸向右後轉身，右腳隨轉體向中線右側方後撤一步，重心仍在左腿；同時右手持劍繼續隨轉體向右平抹，力注劍刃外側。眼隨劍而動（圖 4-49）。

(3) 虛步分劍

上動不停。重心後移至右腿，左腳以前掌為軸碾轉扭正並稍回收，腳前掌點地成左虛步；同時兩手左右分開，分別置於胯側，手心斜向下，劍身斜置於身體右側，劍尖位於體前，身體恢復起勢方向。眼平視前方（圖 4-50）。

【要點】

轉身與抹劍、擺扣步均須協調配合，向右旋轉近一

<div style="text-align:center">

圖 4-49　　　　　　　　圖 4-50

</div>

周，要上體略含、以腰為軸帶動旋轉，力注劍刃外側。

【攻防要點】

此乃先防後攻的劍法。若對手用劍或刀刺我胸部，我則擺步翻劍壓其械，然後扣步近身再旋轉，借用旋轉之力以劍身外刃抹斬對手腰部或肋部。

【易犯錯誤】

（1）轉身動作上下起伏，或扣步遠離身體，致轉體欠圓活連貫。

（2）挺胸轉體，動作僵硬，或低頭彎腰，上體不正。

（3）只注重轉體，而不注重劍法，抹劍缺乏力度。

【糾正方法】

（1）放下劍器，使手練習擺扣步和轉體多次，促成平穩、連貫、圓活後，再結合劍練習。

（2）師友可要求練習者放慢做擺扣、轉體動作，並在旁語言提示保持立身中正，同時可手輕按其胸骨，助其略含胸。

（3）不加步型單獨練習從左向右大幅度抹劍的動作，反覆體會力達劍刃外側的要領，熟練後再加步與轉，這樣更能做到身劍合一。

17. 弓步直刺

圖 4-51

左腳向前進半步成左弓勢；同時右手持劍收經腰間，立劍向前刺出，高與胸平；左劍指附於右腕部。眼視前方（圖4-51）。

【攻防提示】

若對手迎面襲來，我則迅速上步近身，以劍刺擊對手胸部。

【易犯錯誤】

（1）先完成好弓步，再刺劍；或定勢時凸臀弓腰。

（2）劍不是自腰間出發，而是聳肩自肋旁前刺。

【糾正方法】

（1）師友可在練習者邁出左腳後，輕推其小腿，阻其快速弓步，並語言提示加快刺劍，使其同步；定勢時若凸臀，可輕按其臀部，並提示其斂臀、沉胯。

（2）先不加步法，單獨做右手持劍與左劍指均收回腰

圖 4-52　　　　　　　　圖 4-53

間，再立劍前刺，左劍指附於右腕側一齊前刺。

18. 收 勢

(1)後坐接劍

重心後移，右腿屈膝微蹲，上體右轉；同時右手握劍屈臂後引回收於胸前，手心翻轉向內；左劍指也隨之屈肘回收變掌，手心向外，兩手心相對，左手準備接握劍的護手。眼隨劍身（圖 4-52）。

(2)上步收劍

上體左轉，重心前移，右腳向前跟步，與左腳平行半蹲成開立步，與肩同寬；同時左手按劍反握，經體前畫弧落於左胯旁，臂微屈，右手變成劍指向後、向上、向前畫弧於右耳側。眼視前方（圖 4-53、圖 4-54）。隨後兩腿慢

圖 4-54　　　　　　　　圖 4-55

慢伸直成開立步；同時，左手持劍臂自然伸直，使劍身輕貼於左臂後側，劍尖朝上；右手劍指緩緩下落於身體右大腿外側。眼視前方（圖 4-55）。

(3) 併步還原

身體重心移至右腿，左腳向右腳併攏成併步站立，右劍指手心朝裡。眼平視前方。還原成「預備勢」姿勢（圖 4-56）。

圖 4-56

【要點】

各分動之間不要停頓，而要連貫、緩慢與圓活，最後還原併立時，要全身放鬆，深呼氣，意氣回歸丹田。

【易犯錯誤】

（1）「後坐接劍」時，上體向右傾斜。

（2）「上步收劍」時，接劍的左手與臂未走弧線下落。

【糾正方法】

（1）做「後坐接劍」時，師友可語言提示收腹、坐腿、轉腰，還可用手輕按其腹部，以克服由於挺腹而造成的上體右歪。

（2）做「上步收劍」時，師友可在練習者體前30～40公分處置一把尺子，讓練習者左手持劍畫弧經體前向左攔於左胯旁，以體驗畫弧下落的要求。

第五節　三段太極槍

一、動作名稱

預備勢

第 一 段

1. 起 勢
(1) 右上步提槍
(2) 併步左端槍

2. 進步上扎槍
(1) 左上步屈蹲
(2) 右跟步扎槍

3. 進步下扎槍
(1) 右上步抽槍
(2) 左跟步扎槍

4. 進步拿扎槍
(1) 左上步拿槍
(2) 右跟步扎槍

5. 上步挑把
(1) 進左步抽槍
(2) 右弓步挑把

6. 後舉腿下扎槍

(1) 左伸右滑把

(2) 右舉腿下扎槍

7. 上步蓋把

(1) 落步抽劈槍

(2) 上步左掛槍

(3) 馬步右劈把

8. 繞步轉身劈槍

(1) 伸腿上挑把

(2) 右擺步挑把

(3) 扣撤步劈槍

第 二 段

9. 上步裡纏槍

(1) 右上步纏槍

(2) 左虛步挑槍

10. 倒插步外纏槍

(1) 撤步槍繞弧

(2) 馬步外纏槍

11. 攔拿弓步扎槍

(1) 右傾身攔槍

(2) 左弓步拿扎槍

12. 上步抱槍

13. 上步劈槍

14. 馬步挑槍

15. 回身拿扎槍

(1) 左轉外撥槍

(2) 左弓步拿扎槍

16. 收 勢

(1) 左虛步抽槍

(2) 右轉斜握槍

(3) 併步立握槍

二、動作分解說明

預 備 勢

兩腳併攏，腳尖朝前，身體直立；右手持槍，槍垂立於身體右側，槍把觸地；左手五指併攏，輕貼左大腿外側。眼平視前方（圖5-1）。

【要點】

頭頸自然豎直，下頜微收，虛領頂勁；肩臂鬆垂，收腹斂臀，呼吸自然，意識集中，思想進入練功狀態。

圖 5-1

第一段

1. 起勢

(1)右上步提槍

右手握槍上提，右手置右胯旁，左手握槍於右腰側前；右腳向右前方上步，腳跟先著地。眼平視前方（圖5-2）。

(2)併步左端槍

左腳向右腳併攏，身體直立；同時左手握槍向左，手心朝上，與肩同高，右手滑握於把端，兩手端槍於身體左側，槍尖與頭同高。眼視槍尖方向（圖5-3）。

圖 5-2

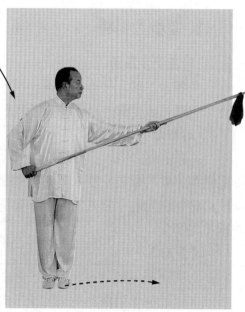

圖 5-3

【要點】

上步與併步動作要連貫、協調、穩健，併步與端槍動作要同時完成，完整一致。

【攻防提示】

做好迎戰準備。

【易犯錯誤】

端槍動作與併步動作不能同步；併步後才完成端槍動作。

【糾正方法】

師友可提示練習者加快端槍的速率，稍放慢併步的過程；還可用口令提示：「並———端」；或「併步———端槍」。

2. 進步上扎槍

(1) 左上步屈蹲

左腳向左前上一步，腳後跟著地，腳尖上翹，腿部伸直；右腿屈膝半蹲。兩手端槍不動（圖5-4）。

(2) 右跟步扎槍

右腳隨即跟步，腳前掌著地，兩腳相距約20公分，兩腿屈蹲，重心偏於左腿；同時身體微左轉，右手握把向左前送槍扎出，右手置左腋下，槍尖同頭高。眼通過槍尖前視（圖5-5）。

【要點】

上步與跟步要連貫、協調；跟步與扎槍須同步，完整一致，以跟步催動前扎槍的力量。扎槍時，左手須鬆握，以使槍身能從手中向前滑動，力達槍尖。

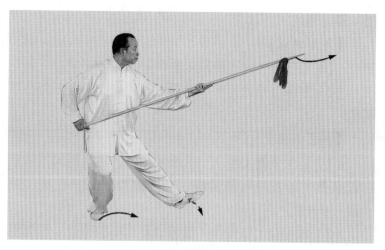

圖 5-4

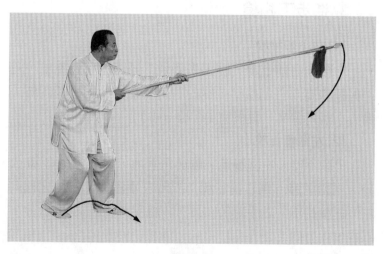

圖 5-5

【攻防提示】

發現前方正面有對手，我即進一步送槍扎擊對方胸

部。隨進隨刺。

【易犯錯誤】

（1）先扎槍，後才做跟步動作。

（2）左手握槍太死，無滑動，以致動作呆板，力點不明確。

【糾正方法】

（1）徒手多練上步———跟步動作，然後再同扎槍結合起來做。師友也可語言提示：「跟步———扎槍」或「跟———扎」。

（2）單獨練上肢動作，體驗滑動扎槍的感受，再與跟步結合起來練，使全身力量貫注於槍尖。

3. 進步下扎槍

(1)右上步抽槍

右腳向右前上步，腳跟先著地；同時左手鬆握槍，右手握把內旋向右上抽槍，提於右肩前上方，手心翻向外，槍尖下落同膝高。眼視槍尖（圖5-6）。

(2)左跟步扎槍

上動不停。左腳跟進，腳前掌著地，兩腳相距約20公分，兩腿屈蹲，重心偏右腿；同時左手鬆握，右手握把向左下送槍扎出。右手置於右耳旁，槍尖距地面約20公分。眼視槍尖方向（圖5-7）。

【要點】

（1）（2）分動要連貫、協調，跟步與下扎槍須同步完成，完整一致，下扎槍要意識集中，力達槍尖。

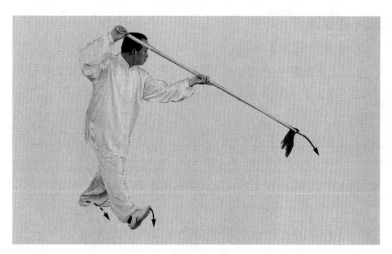

圖 5-6

圖 5-7

【攻防提示】

當對方後退時，我即進右步並跟步，送槍扎擊對手腹

部，隨進隨刺。

【易犯錯誤】

（1）抽槍、扎槍左手握槍太死，以致整個動作呆板。

（2）先上步，後抽槍；或先跟步，再扎槍；不能同步完成。

【糾正方法】

（1）先練上肢抽槍、扎槍，強調體驗左手鬆握滑動的感受，然後再結合上步、跟步步法練習。

（2）師友可在練習者上步時語言提示「上步———抽槍」；而在跟步時語言提示「跟步———扎槍」。

4. 進步拿扎槍

(1)左上步拿槍

左腳向左前上步，腳前掌點地；同時左手握槍內旋、右手握槍外旋拿槍，槍尖同胸高。眼視槍尖方向（圖5-8）。

圖 5-8

(2)左跟步扎槍

左腳向前進半步，隨即右腳跟進，前腳掌著地，兩腳相距約20公分，兩腿屈蹲，重心偏於左腿；同時，右手握把向左前送槍扎出，右手置於左胸前，槍尖與胸同高。眼視槍尖方向（圖5-9、圖5-10）。

【要點】

（1）（2）分動要連貫、協調。上步與拿槍，跟步與扎槍須同步進行，完整一致。

【攻防提示】

當對手用槍或棍扎擊我胸腹部時，我則以拿槍撥壓其器械，而後進步跟步扎擊對手胸部。隨化隨進。

【易犯錯誤】

（1）拿槍沒用上腰勁，未體現出槍尖向右下方畫弧。

（2）先跟步，再扎槍；或先扎槍，再做跟步動作。

圖5-9

圖 5-10

【糾正方法】

（1）單獨練習「拿槍」動作，熟練後再配合步法。也可師友持一長棍於練習者右側，讓其做拿槍以撥開，體驗用腰勁帶動左、右手內、外旋，使槍尖向右下方畫弧。

（2）師友可語言提示「跟步———扎槍」或簡稱「跟———扎」，以強化同步進行。

5.上步挑把

(1)進左步抽槍

右腳踏實，左腳向前進半步；右手握把抽槍，右手置腰間；左手滑握槍中段，槍尖斜朝上同頭高。眼視槍尖方向（圖 5-11）。

(2)右弓步挑把

上動不停。右手繼續向後抽槍，左手滑握槍前段；隨即

圖 5–11

上體左轉，右腳向前上步成右弓步；同時右手滑握槍中段，向左上挑把，把端與頭同高。眼視把端方向（圖 5–12）。

【要點】

兩手滑握動作要靈活、順遂，活步與抽槍，上步與挑把要同步、協調，抽槍、挑把一氣呵成，力達把端。

【攻防提示】

當對手後退時，我則上步成弓步，同時以槍把由下向上挑擊對手襠部或腹部。

圖 5–12

【易犯錯誤】

（1）兩手握把太死，沒有適時滑動，以致動作呆板。

（2）「挑把」做成「斜擊把」，即由右斜下向左斜上擊打。

【糾正方法】

（1）單獨進行上肢的滑動槍杆的練習，再結合步法進行抽槍、挑把的練習。

（2）挑把強調槍身貼身由下而上挑起，力達把端。

6. 後舉腿下扎槍

(1)左伸右滑把

左手握槍向左下伸出，右手滑握把端。眼視右手（圖5-13）。

(2)後舉腿下扎槍

身體重心移至左腿並微屈，右小腿向左後方屈膝舉

圖 5-13

起；同時右手握把向左下扎槍，槍尖距地面約 30 公分。眼視槍尖方向（圖 5-14、圖 5-14 附圖）。

圖 5-14

圖 5-14 附圖

【要點】

後舉腿與下扎槍要同步協調，扎槍後右手置於耳側，左手滑握中段；後舉腿下扎槍身體要有向左的擰勁。舉腿、扎槍、擰身、轉頭需同步。

【攻防提示】

當發現後又有對手來攻時，我即回身送槍，扎擊對手的膝部或小腿部。

【易犯錯誤】

（1）下扎槍時左手握杆太死，形成動作呆板。

（2）先扎槍、舉腿，後擰身、轉頭，動作不協調。

【糾正方法】

（1）單獨練習左手滑杆動作，再結合後舉腿做下扎槍動作。

（2）師友可在練習者做後舉腿扎槍時，語言提示「轉———擰」或「轉頭———擰身」，誘導其扎槍、舉腿與轉頭、擰身同步完成。

7. 上步蓋把

(1)落步抽劈槍

右腳向右落步，右手握把向右抽槍；同時左手滑握槍前段，隨即身體右轉，右手滑握把段向右劈槍，右手置腰間，左手握槍同胸高。眼視槍尖方向（圖 5-15、圖 5-16）。

(2)上步左掛槍

上動不停。左腳向前上步，腳尖外擺，上體左轉；左手握槍向下、向左掛槍於左腿前。眼隨槍尖方向（圖 5-

图 5-15

图 5-16

17）。

(3)馬步右劈把

上動不停。身體繼續左轉，右腳向右上成馬步；右手握槍向右、向下劈把，把端與頭同高。眼視把端方向（圖5-18）。

【要點】

（1）（2）（3）分動共上三步，動作要連貫，並與槍的立圓動作協調一致；蓋把即槍把由上向下劈蓋，力達把端。

圖 5-17

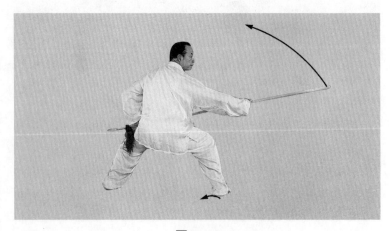

圖 5-18

【攻防提示】

當發現對手後退時，我則連續上步，以槍把從上而下劈蓋對手頭部或肩部。

【易犯錯誤】

（1）雙手握槍桿太死，形成掛槍動作不貼身或動作呆板。

（2）劈把無力，沒用上腰腿勁。

【糾正方法】

（1）可單獨練習上肢滑動槍桿，熟練後再結合步法練習；另外，掛槍時動作放慢，體驗立圓貼身。

（2）劈蓋槍把時，要借助腰腿向下沉勁，力達把端。

8. 繞步轉身劈槍

(1)伸腿上挑把

兩腿伸起，身體重心移向左腿，上體微右轉；右手握槍使把上挑，使槍中段貼於胸部。眼視右前方（圖5-19）。

(2)右擺步挑把

身體左轉，右腳收經左腳內側向右前方擺腳上步；同時，右手握槍，使槍把向後、向下、向前、向

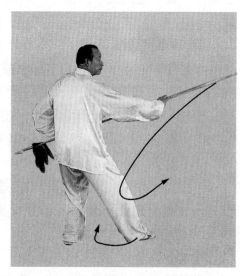

圖5-19

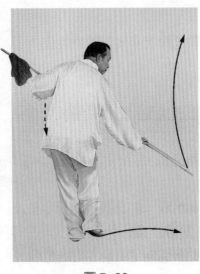

圖 5-20　　　　　　　　圖 5-21

上畫弧上挑，槍把置右前上方。眼視槍把方向（圖 5-20、圖 5-21）。

(3) 扣撤步劈槍

身體繼續右轉，左腳向右腳右前方扣步，以前掌為軸向右碾轉，右腳向右後撤成左弓步；同時右手滑握槍把端，使槍尖向右、向上畫弧舉起，並向前下平劈。眼視槍尖方向（圖 5-22、圖 5-23、圖 5-24）。

【要點】

（22）（23）（24）三個分動要連貫，步法「擺——扣——撤」走弧形繞步，槍握杆要鬆活，槍杆貼身繞轉。弓步劈槍，力達槍身前段。

【攻防提示】

當發現身後有對手來犯時，我則繞步貼槍轉回身，由

圖 5-22

圖 5-23

圖 5-24

上而下劈擊對手頭部。

【易犯錯誤】

（1）步法與身法沒能協調配合，以致動作呆板、生硬。

（2）雙手握杆不活，槍杆離身體太遠。

【糾正方法】

（1）繞步做擺、扣、撒均要連貫、輕靈，並與身體的展、含等虛實變化相一致。可先徒手練，再結合器械練習。

（2）可先單獨練習雙手滑杆，在做繞步轉身時，師友可語言提示練習者要槍杆貼身轉。

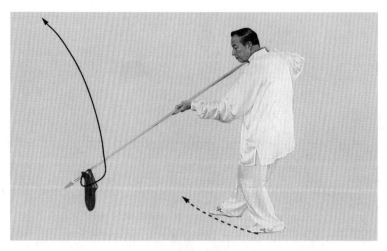

圖 5-25

第 二 段

9. 上步裡纏槍

(1) 右上步纏槍

左腿伸起，身體微右轉，右腳向右前上一步；同時兩手握槍向上、向左、向下纏槍。眼隨槍尖方向（圖5-25）。

(2) 左虛步挑槍

上動不停。左腳隨即向左前上步，腳前掌點地，重心在右腿；同時兩手握槍向右前上方挑起，槍尖同頭高或稍高過頭。眼視槍尖方向（圖5-26）。

【要點】

上右步時纏槍，動作要柔和，身法要含蓄。上左步時略展身，槍杆向斜前上方挑起，力達槍尖。身、步、槍需

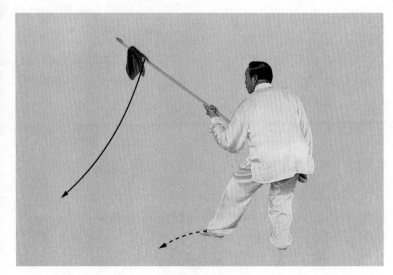

圖 5-26

協調一致，體現出吞吐、含展的身法來。

【攻防提示】

當對手以器械來攻時，我則以槍杆纏繞其器械向外挑開；另一種用法是我以槍杆纏開對手器械，而後挑擊其頭部。

【易犯錯誤】

（1）纏槍只是手部握槍畫弧，動作呆板。

（2）挑槍無力或力點不明。

【糾正方法】

（1）纏槍時要同身法含蓄轉動，以身帶槍，可反覆單練纏槍動作，使之身械協調。

（2）師友可用一短棍置於練習者右前方，讓練習者做挑槍動作，以體驗撥挑開器械的力度（圖 5-27）。

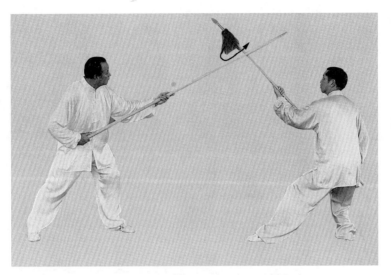

圖 5-27

10. 倒插步外纏槍

(1) 撤步槍繞弧

左腳右腳
依次向左後方
撤步；同時兩
手握槍向下、
向左繞弧。眼
隨槍尖而動
（圖 5 -28、
圖 5-29）。

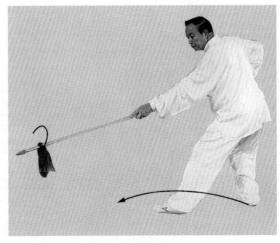

圖 5-28

圖 5-29

(2) 馬步外纏槍

上動不停。左腳隨即向左上步成半馬步；同時上體微右轉，槍繼續向左、向上、向右纏槍至槍同腰高；左手滑握槍杆中段，手心朝下；右手握槍把端，手心朝上。眼視槍尖方向（圖 5-30）。

【要點】

該動與第 9 動為一開一合，需一氣呵成。「上步裡纏槍」為展身開勁，「倒插步外纏槍」為含胸合勁。步法需連貫，身、步、槍要協調一致。

【攻防提示】

當對手用器械對準我上身時，我則以槍杆畫弧纏繞纏開其器械（圖 5-31）。

【易犯錯誤】

（1）倒插步時沒有擰身，身法生硬，致使動作呆板。

圖 5-30

圖 5-31

圖 5-32

（2）槍畫弧幅度太大，離身太遠。

【糾正方法】

（1）可放慢動作節奏，體驗身體的含展開合，後再按正式速率進行。倒插步時師友可用手幫練習者撐腰，使身械配合協調。

（2）可先不動步，原地體驗槍杆貼身畫弧纏繞，然後再與步法配合起來練習。

11. 攔拿弓步扎槍

(1)右傾身攔槍

重心移向右腿，上體微右傾撐身做攔槍動作，槍尖向左下方畫弧。眼隨槍尖（圖 5-32）。

(2)左弓步拿扎槍

上動不停。重心移向左腿，上體微左轉做拿槍動作，

圖 5-33

圖 5-34

槍尖向右下畫弧；隨即右腿蹬地成左弓步，做平扎槍動作。眼始終隨槍尖而動（圖 5-33、圖 5-34）。

【要點】

攔、拿、扎槍動作要連貫，既有節分，又要一氣呵成。扎槍勁要含蓄，弓步後腿要略彎曲。

【攻防提示】

攔、拿槍均為防守槍法，以腰身的擰勁帶動做攔、拿槍，以螺旋力向左下、右下畫弧，有效地防開對手的器械進攻，再向前扎擊對手之胸部。

【易犯錯誤】

（1）攔槍、拿槍動作均只用上手部的力量，而未能與腰腿的動作協調起來。

（2）攔、拿、扎槍三者脫節，中間停頓。

【糾正方法】

（1）槍杆貼腰配合身法做攔、拿槍動作；攔槍時上體微右傾並略展，而做拿槍時上體略前傾並稍合；反覆讓槍杆貼著腰身做攔槍與拿槍，直至做到身械協調。

（2）師友可用語言提示「攔———拿———扎」，三者之間也不要停頓太久，而要連綿不斷、藕斷絲連。也可以師友在前領做，讓練習者仿效。

12. 上步抱槍

右腳向前上步，腳尖外擺，左腳跟抬起，兩腿屈膝，重心偏右腿，上體稍前傾；同時兩手握槍，左手屈腕，收抱於右胸前，右手置右腰間，左手置額右前方，槍尖高於頭。眼視前方（圖5-35）。

【要點】

上步和收抱槍要協調一致，力點在槍身中段。定勢時

圖 5-35

略帶含胸。

【攻防提示】

準備上步劈槍的姿勢；也可以理解為收抱槍時能撥擋開對手進攻的器械。

【易犯錯誤】

上步與抱槍動作脫節，或上體呆板挺直，體現不出伺機進攻的態勢。

【糾正方法】

師友在練習者上步時語言提示「收抱」，並可用手幫其含胸拔背，並體驗伺機進攻的態勢。

13. 上步劈槍

左腳向前上步成左半馬步；同時兩手握槍向前下劈

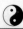

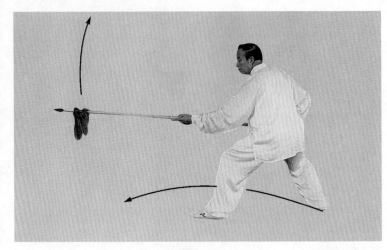

圖 5-36

出，槍尖與胸同高，右手落於腹前，左手滑握槍身中段。
眼視槍尖方向（圖5-36）。

【要點】

左腳上步與劈槍動作要同時完成，勁要整，力達槍杆
前段。

【攻防提示】

當對手後退時，我則上步，雙手握槍，由上而下劈擊
對手頭部，力點達槍杆前段；隨上隨劈（圖5-37）。

【易犯錯誤】

（1）劈槍時前手沒有滑握，握杆太死，以致動作呆
板。

（2）劈槍力點不明確，勁較散。

【糾正方法】

（1）先單獨練習上肢舉、劈槍，體驗滑杆左手鬆握的

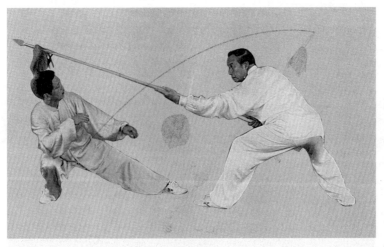

圖 5-37

要求，然後再結合步法做完整的上步劈槍動作。

（2）師友除進一步講明要領外，還可用棍或槍橫置練習者身前，讓其做劈槍動作，劈擊槍或棍桿，以體驗力點和整勁。

14. 馬步挑槍

右腳向左前上步，身體左轉成馬步；同時左手滑握槍把段向上回拉，置於右肩前，右手握槍把隨上右步下推，置於右膝內側，使槍桿豎起，槍尖上挑。眼視右側方（圖5-38）。

【要點】

上步、成馬步、擰身、轉頭與上挑槍需同步，協調一致；左拉右推的推拉勁要協調制動，使槍身穩定，不可搖擺，力達槍尖或槍身前段。

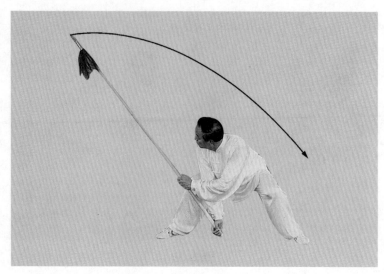

圖 5-38

【攻防提示】

用槍尖挑擊對手胸部或下頦部；另一種用法即以槍身前段挑開對手的器械。

【易犯錯誤】

不懂得利用兩手的推拉合力來挑擊，而做成近似於推槍的動作。

【糾正方法】

師友可進一步講明動作技術要領，並用槓杆原理來剖析其上拉下推的合力；還可以在練習者槍杆前段上方橫置一杆，讓練習者體驗向上挑擊的勁道（圖 5-39）。

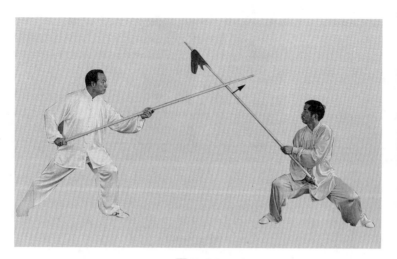

<p style="text-align:center">圖 5-39</p>

15. 回身拿扎槍

(1)左轉外撥槍

上體左轉，重心移向右腿；同時兩手握槍，使槍身貼胸向左、向下外撥，左手滑握槍中段，手心向上，右手心向下，使槍尖至左後方距地面 30 公分（圖 5-40）。

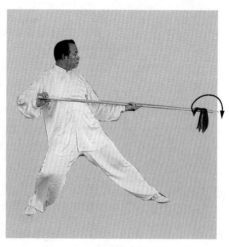

<p style="text-align:center">圖 5-40</p>

(2)左弓步拿扎槍

身體重心移向左腿成左弓步，上體左轉；左手內旋拿槍，隨即右手握槍伸臂向前平扎，槍尖同胸高。眼視槍尖

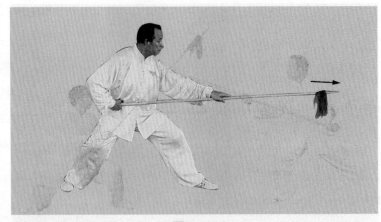

圖 5-41

圖 5-39

圖 5-42

圖 5-40

方向（圖 5-41、圖 5-42）。

【要點】

分動（1）（2）要連貫完成，槍桿貼身左轉撥槍，是為

拿槍做好蓄勁的準備，拿槍需與腰腿勁配合，使槍尖向右下方畫弧，力達槍身前段；拿、扎槍要完整一氣，做到身械協調。

【攻防提示】

對手用槍或棍向我刺來，我則做拿槍動作，沾黏對手器械並撥開，然後順勢隨防隨進，扎擊對手胸部。

【易犯錯誤】

（1）拿槍未能用上腰勁，槍身沒貼腰，只是以兩手內外旋使槍尖畫弧。

（2）拿、扎槍脫節，扎槍未能用上腰腿勁。

【糾正方法】

（1）槍杆貼腰單獨反覆做「拿槍」動作，反覆體驗以腰部力量帶動兩手內外旋，使槍尖向右下方畫弧。

（2）師友可用語言提示「拿———扎」，提醒練習者連貫一氣；扎槍時提示右腿蹬、左腿弓，並轉腰帶動扎槍，力達槍尖。

16. 收 勢

(1)左虛步抽槍

重心移至右腿並屈蹲，隨之左腳收回，腳前掌點地成左虛步；同時右手抽槍，右手置於右腰側，手心向裡；左手外旋並滑握槍中段，手心向上，成端槍勢，槍尖同頭高。眼視槍尖方向（圖5-43）。

(2)右轉斜握槍

身體右轉；兩手握槍斜立於身體右側，右手握把端置於右胯旁，左手握槍置於頭右前側。眼視前方（圖5-

圖 5-43

44）。

(3)併步立握槍

身體直立，左腳內收，兩腳併攏；同時右手向上滑握槍中段處，持槍使槍直立於身體右側，把端觸地；右手脫槍，臂垂於體側，左掌指尖輕貼大腿側。眼視前方。還原成「預備勢」（圖5-45）。

【要點】

分動（1）做「左虛步抽槍」時端住槍應稍停。分動（2）（3）則需連貫完成。分動（2）身體右轉時，右腳可稍外擺，左腳以前腳掌碾轉，以調正腳的方向，為分動（3）還原收勢做準備。整個動作要柔和、協調。

【易犯錯誤】

（1）重心後移收左腳時，左腳尖拖地；抽槍動作與成

圖 5-44 　　　　　　　 圖 5-45

虛步動作不一致。

（2）分動（2）（3）動作太快、太急，與整個套路節奏不協調。

【糾正方法】

（1）重心要大部移至右腿，左腳前掌略向後蹬地再收回成左虛步，就能克服拖地現象。師友可以在練習者收腳同時語言提示「抽槍」，使之協調一致。

（2）分動（2）（3）連接要柔和、合順，使之與整個套路的節律相和諧。

第**3**章

太極拳的教學方法

經過數十年的太極拳教學訓練實踐，我們總結出一些常用的教學法，簡稱為「太極拳十大教學法」。如果能根據學員的年齡、拳齡（指練拳年限、經歷）和知識、智力水準，合理地、科學地運用教學法，就能收到事半功倍的效果。

一、講解法

俗話說：「燈不撥不亮，話不說不明。」講解就是透過教師的語言來解惑、釋疑。講解法，在任何教學階段和對各種水準的對象來說，都是最重要的教學法之一。

對初學者，首先要講清動作的正確姿勢，講清動作運行的方向、路線及起止點；動作基本掌握後，再講明動作的力點、如何以腰帶四肢，協調順暢。進而講清生理作用與攻防含義等等。比如說做上下「抱球」的動作，很多初學者往往上手抱得過高並揚肘，教師就應告訴他們，上手應與胸部同高，並微微沉肘，使肘略低於肩。這樣從生理上講，符合太極拳要領中「沉肩墜肘」的要求，利於氣沉

丹田，便於腹式呼吸，利於下盤穩固；同時從攻防上講墜肘利於護肘，防止肋部被對手攻擊。可邊示範邊講解、邊幫學員糾錯，這樣效果更佳。講解除要循序漸進、由淺入深外，還要根據對象的年齡、拳齡及智力水準來區別對待。

如對兒童選手，講解則盡可能形象、生動、風趣，多運用比喻，並要精講多練。

對大學生及知識界人群，則要多講拳理、力學原理及健身機理等。對老年人群應更具耐心，多講太極拳對健康長壽的好處。對高水準的運動員，則要側重於勁道、意識、氣質、神採、韻味乃至如何形成個人獨特風格等方面的講解。總之，要因人制宜。

講解還要能抓住要害，如講「攬雀尾」中的掤、捋、擠、按時，可講「掤」重在「撐擋」，「捋」重在「橫帶」，「擠」為「合出」，「按」重「推攻」。這樣就能體現講解得準確與精練。

講解還可採取不同形式的講法。如：

我講你練———教師提出要求，學員照此練習。

我練你講———教師做出正確或錯誤的動作，讓學員評說。

他練你講———別的學員練習，由一名學員來評說。

練前先講———學員練習前，由自己提示應該注意的事項。

邊練邊講———學員邊練教師邊重點提示要領及注意事項。

練後自述———練習後，由學員自我評述。

練後講評──練習後，由教師分析講評。

諸如此類。如何講法可視情況選擇運用。不難看出，運用好講解法也是要很好地動腦筋的。

二、示範法

示範是直觀法中最主要、最常用的方法。示範法是教師或由教師指定的學員直接做動作演示的方法。學員由觀察示範，建立對動作的視覺形象，建立動作的正確概念，進而理解動作的要領和方法，再透過練習逐步地掌握動作。所以，示範要注意正確、優美。正確、優美的動作示範，能激發學員學習和練習的興趣，產生強烈的求知欲。

首先，要明確示範的目的。教師的示範要解決什麼問題，要重點讓學員看什麼，要十分明確，這樣的示範有的放矢，才能取得較好的效果。這裡可有整體示範與局部示範之分。比如教一個新動作，一般先做整體示範，讓學員對動作有一個完整的具體形象。然後就可做局部示範。

如做「雲手」，手部動作變化較多，那就先原地做（簡化了腳步的移動），可按正常速度示範，也可放慢速度示範，慢速示範更利於學員清晰地了解手部動作變化，便於模仿與掌握。待手部雲轉動作掌握後再學移步，再上下肢結合起來做。在這裡整體示範與局部示範、正速示範與慢速示範可交替運用，以達示範預期的目的。

其次，要注意示範的位置和方向。示範的位置應以每個學員都能看清為原則。一般在隊伍前方示範，也可以在隊伍中間示範，變換示範位置，是為使各個位置的學員都

有機會看清楚動作。如學員人數很多，還可讓前幾排蹲下，使前後左右都能觀察到教師的示範。

示範的方向也要以學員能看清動作結構為目的。可採用正面示範、背面示範、側面示範和鏡面示範等，教學中還可運用局部示範、慢速示範等。

如示範「倒捲肱」動作，一般以側面示範為主，但為了看清上肢一推一拉的動作，還可結合正面示範；也可兩手叉腰，只做後撤步，以讓學員看清撤步時腳前掌先落地再過渡到全腳掌及轉換時碾轉的過程。

示範還應與講解有機地結合起來，也可與圖片、錄影帶、電腦等較先進的直觀手段結合起來，這樣會收到更好的效果。

示範還可以採取不同形式的示範法。如：

正速示範————用正常的速度做示範；

慢速示範————放慢速度做示範；

局部示範————解決難點，只做上肢或下肢某一局部的動作示範；

邊示範邊講解———教師邊示範，邊講解要領；

他示範我解————別的學員示範，教師講評；

你示範我解————由學員示範，教師講評；

他示範你解————別的學員示範，由你講評；

練習後再示範———學員練習後，再由教師示範，以強化正確要領；

講後再示範————由教師講解，然後再做正確示範；

示範後領做————示範之後，由教師在前頭帶領學生練習。

總之，科學合理地運用好示範法，效果很好，對少年兒童來說，直觀的示範更為重要。因為他們的形象思維優於抽象思維的發展，在他們面前，動作展示得越具體、越形象，就越有利於他們的理解與掌握。

三、領做法

領做法，是武術包括太極拳教學中經常使用的一種方法。領做是指教師或指定的學員在隊列前做動作，其他學員跟著模仿練習。領做法特別適合於初學者和少年兒童，讓學員跟著教師動作模仿著做，十分直觀、形象，如同書法中的臨摹一樣。所以要求領做者的動作更要準確無誤。如能配合講解或語言提示則效果更好。

領做的位置十分重要。原則是讓學員跟著演練時便於觀察到領做者的動作，而不要扭著頭或回頭看。這就要求領做者根據需要適時地變換領做的位置。

下面以「24式太極拳」為例（圖中「△」表示領做者，「×」表示學員）：

1. 起勢→白鶴亮翅

「△」在隊列的左前方（圖 6-1）

```
×  ×  ×  ×  ×                              △
△
   ×  ×  ×  ×  ×            ×  ×  ×  ×  ×
      圖6-2                        圖6-3
```

```
△                           ×  ×  ×  ×  △
   ×  ×  ×  ×  ×                          ↑
   ×  ×  ×  ×  ×         ×  ×  ×  ×  ×    △
      圖6-4                        圖6-5
```

```
      ×  ×  ×  ×  ×                  △
△
   ×  ×  ×  ×  ×            ×  ×  ×  ×  ×
                           ×  ×  ×  ×  ×
      圖6-6                        圖6-7
```

2.白鶴亮翅→左攬雀尾

「△」應移至隊列的左側方（圖6-2）。

3.右攬雀尾→單鞭（首次）

「△」應移至隊列的右前方（圖6-3）。

4.雲手→雙峰貫耳

「△」再移至隊列的左前方（圖6-4）。

5.左蹬腳→閃通背

「△」可先在隊列的右後方，再移至右側方（圖6-5）。

6.轉移搬攔捶→如封似閉

「△」可移至隊列的左側方（圖6-6）。

7. 十字手→收勢

「△」可移至隊列的正前方（圖 6-7）。

值得注意的是，首先領做者與隊列之間需保持適當的距離，不可太近，也不可過遠，盡量讓每一個學員都能看清領做者的動作為佳。

二是領做者在移動位置時，往往採用邊配以提示要領，邊走到所要移到的方位。

三是每次領做的位置不是一成不變的，有時學員人多，隊列有四五排時，教師也可穿插在隊列中間來領做。

如遇難點組合，如「左右攬雀尾」「左右下勢獨立」等，也可以多角度地多次領做來強化之。有時還可以變化隊形來使學員便於看清領做者的動作。有時教師指定某個動作較好的學員來領做，以便自己統攬全局，發現多數學員仍存在的普遍問題以解決之。

領做法通常與講解法、示範法緊密結合，才能取得更好的效果。

四、分解法

「分解」，顧名思義就是把一個完整的動作分解開來。在這裡大體有兩種分解法：

一種是將一個完整的動作分解成幾個小動作。比如，24 式太極拳中，從「右蹬腳」接「雙峰貫耳」的過程中，可以分解成三個小分動：「收腿落手」→「邁步分手」→「弓步貫拳」（也稱「邊弓邊貫」）。

另一種分解法，就是採取上下肢動作分解的方法。比

如 24 式太極拳中，從「左野馬分鬃」接「白鶴亮翅」的過程，可將上肢動作分解為：

1. 上體微左轉，重心前移，同時左掌翻掌向下、右手翻掌向上、向左前方迎去，兩手心斜相對。

2. 上體右轉，重心後移；同時兩手隨轉體開始向右上、左下分開。

3. 上體左轉向正前方；同時兩手繼續右上、左下分開，右手停於右額前，左手按於左胯前。

另外，將下肢動作分解為：

1. 上體微左轉，右腳前跟半步，前腳掌著地，重心仍在左腿。

2. 上體右轉，右腳全腳掌踏實，重心後移至右腿。

3. 上體左轉，左腳稍前移，腳前掌著地，微屈膝成左虛步。

上下肢動作分別分解練習，稍熟練就應盡快將上下肢動作結合起來練習。這樣，從「左野馬分鬃」接「白鶴亮翅」就分解為：「跟步抱球」→「後坐轉折」→「虛步分掌」。稍熟練後，就應做完整練習。對於初學者來說，適當地採用分解教學法，有利於學員掌握動作之間銜接的細節，縮短學習動作的時間，使動作做得更準確些。

值得注意的是，要認識到「分解」只是手段，是為「完整」地掌握某一動作服務的，所以一旦分解動作基本熟練後，就應立即過渡到完整動作。分解法必須與完整法結合起來運用，一般教學順序為「完整→分解→再完整」。

在教學實踐中，分解動作還應與口令、要領提示有機地結合起來，示範、領做與分解教學的口令必須一致起

來。

五、正誤對比法

俗話說：「不怕不識貨，就怕貨比貨。」這是說明通過對比更容易分清優劣高低。太極拳敎學中運用正誤對比法，能使學員清晰地了解某一動作做得質量如何，若有錯誤是錯在哪裡，正確的做法又該如何。

一般情況下，學員看不見自己的動作差錯之處，此時敎師也可模仿他們的錯誤動作，並指出錯在何處；同時也讓學員個人作自我剖析。如學員人多，就可以讓他們「會診」，讓學員七嘴八舌來分析，啟發他們的積極思維，提高學習的主動性。隨後即做正確的動作示範，同時更多地講解和強化正確的動作要領。正誤對比的重點是在對比、比較中強調「正」，以「正」來改「誤」。所以，敎學中絕不應過多地重複錯誤動作。學員一旦把動作做正確了，即使還欠協調、美觀，也應立即用正面的語言肯定之、鼓勵之，使之在大腦皮層中盡快地淡忘乃至消除錯誤的動力定型，建立起正確的動力定型。如練習場所安有全身鏡的話，那就更利於學員糾錯了。

值得注意的是，敎師在模仿個別學員錯誤動作時，務必掌握分寸，注意語言的表述和面部的表情，切不可讓學員誤解爲你在諷刺他（她），甚至醜化他（她），影響預期的效果。

在運用正誤對比法時，還要注意把容易做混淆的動作或外形上相似的動作抽出來進行比較、分析，這樣的對

表一　「野馬分鬃」與「掤」的動作之不同點

野馬分鬃	掤
1. 前臂稍向外，動作開展，有斜靠的勁	1. 前臂成弧形，有向前上方架起的勁
2. 前手高與眼平，掌心斜向上	2. 前手高與肩平，掌心向內
3. 兩腳跨度大，轉腰幅度也大	3. 兩腳跨度和轉腰幅度略小
4. 主攻，靠擊對方	4. 主防，迎住對方進攻

表二　「如封似閉」與「按」的動作之不同點

如封似閉	按
1. 「搬攔捶」後，變掌心向上回收	1. 「擠」後，變掌心向下回收
2. 邊收、邊分、邊翻轉，肘開大於手開	2. 兩掌左右平分，略同肩寬
3. 邊內合、邊前推	3. 向前上方掀推對方

比，有助於加深各自動作的正確概念。如列表比較「野馬分鬃」和「掤」的動作（表一）「如封似閉」和「按」的動作（表二）之不同點。

六、切塊提高法

傳統的教學法多是全套練習法，即每一次都是從「起勢」打到「收勢」，進行全套練習。應該說這種方法運用在比賽前或表演前是適宜的，就是說賽前訓練要多採用全套或多套訓練法。當然，賽前也不能單一地進行全套、多套訓練，也同樣離不開「切塊提高法」。而在平時練習，更要多採用「切塊提高法」。

所謂「切塊」就是將一個完整的套路分成若干段（一

般分為 4 段，孫式多為 6 段），再將段分成若干組合（一般每段分為 2～3 個組合），再將組合分成若干個動作（一般每個組合可分為 3～5 個動作）。動作、組合、段和 1／2 套等均可稱為「塊」。動作、組合可稱為「小塊」，段可稱為「中塊」，1／2 套則可稱為「大塊」。教學中往往先切小塊進行教學，以各個擊破，然後再解決中塊、大塊，乃至全套。

舉 24 式太極拳為例，第一段可切成兩小塊，第一小塊為「起勢」至「白鶴亮翅」；第二小塊為「摟膝拗步」至「手揮琵琶」。當教師看完學員一小塊練習後，糾正錯誤也切忌眉毛鬍子一把抓，即要抓重點，在諸多問題中選擇最重要的問題 2～3 個，至多不超過 5 個；讓學員注意以上幾點再演練一遍。隨後教師也應圍繞前面提出的這幾點來進行講評。待這些問題得到改進之後，再提出其他的要求或再往下接下一個組合進行練習。

這樣一個組合一個組合地向前推進，一個段落一個段落地往前推進，使學員能集中精力「打殲滅戰」，而不至於面面俱到，顧此失彼。「切塊提高法」應該說是循序漸進教學原則在太極拳教學中的具體體現。

目前，多數輔導站的太極拳愛好者，往往在晨練中聽著音樂一套接一套地練下去。這對於活動肢體當然也無可非議，但對於提高技術水準、提高健身水準來說則不是最佳的做法。

正確的方法是每次練習既要有全套練習，又要「切塊」多練，糾正提高，二者不可偏廢，久而久之，才能有所進步，提高練拳健身的效果。「切塊」練習還有利於與

分解法、領做法及講解示範法等方法的合理配合。

七、阻力糾錯法

阻力糾錯法是作者在太極拳教學實踐中常用的一種方法，收到較好的效果。「阻力」法會起一定的限制作用，限制某些部位的動作。通常運用於那些用語言講解和示範、領做法均難以糾正的毛病。

比如，有些學員在做「雙峰貫耳」或「擠」「按」的動作時，往往腿先弓好再做手部的動作，影響了動作的完整性。儘管教師幾經講解需「一動百動、一定百定」的原理，仍難以糾錯。此時教師可以下蹲，用手扶其脛骨前；當學員做「雙峰貫耳」等動作時，教師除語言提示「手部動作快一些，弓腿慢一些」之外，同時用手輕輕推按其脛骨，阻止其快速弓腿。這樣反覆練習，即可改掉過早弓腿的「頑症」。

再如，42式太極拳第一段由「擠」接「單鞭」過程中，有後坐右臂畫弧後斜前推按的動作，有的學員畫弧往往過大，以至於形成仰身歪體。我在運用「阻力糾錯法」時，則站其側方，當學員做後坐右臂畫弧時，以右掌擋其右前臂，阻止其過大的運行路線，仰身毛病也就迎刃而解了。以上兩種「阻力」法都是用以調節動作速度快慢和運行幅度的。

「阻力」法的第三種作用是體驗攻防含義。如有的學員在做「捋」的動作時，老是用不上勁，找不到如何將帶對手、引進落空的感覺。此時，教師可適當做針對性的再

講解和示範，同時配以「阻力」法，讓學員「捋」你的胳膊，而你則做適度的對抗；當學員只用手上局部力量硬拉時，你則抗住，不被拉動，並說明應該用後坐轉體，以腰腿的力量帶動臂下捋。教師和學員可以互相交換做「捋」和被「捋」的練習，以讓其充分體驗「捋」時攻守的不同體驗與感覺。而當學員做對動作時，教師則應配合移動重心、腳步，並肯定這樣做「對」了。

這樣的適當加阻練習法，有利於學員較快地掌握動作的勁力，明瞭其攻防內涵。值得注意的是教師給的這個「阻力」一定要適度，還要因人面異，否則事與願違。太極拳中的其他動作，如「掤」「擠」「按」，以及「採」「捋」「肘」「靠」等動作，均可採用「阻力糾錯法」來糾正學員運用勁力上的錯誤。

在這裡，還提一下「助力糾錯法」。如做「單鞭」動作時，有的學員總不會以轉腰沉胯來帶動出腿，而導致動作不協調。此時教師可以在其身後用兩手扶其兩胯外側加力左轉助其轉胯，使學員很快地領會動作的要領。

八、教具誘導法

在太極拳教學中，有時用簡單的教具來誘導或限制動作，就能有助於學員更準確和高質量地完成動作，收到意想不到的效果。如一把尺子、一個小球、一兩根短桿，都可以成為教具。這些方法是作者在國內外太極拳教學實踐中積累起來的，收到一定的實效。

把尺子用處大。如對初學者來說，練習步法時，教

師可在其頭部上方平放一把尺子，學員一旦重心升高，頭部就會觸及尺子，教師則可提醒練習者注意平穩，不要起伏。尺子還可誘導手部動作的高度。如做「提手上勢」，上手應與眉同高，尺子即可放置眼眉與指尖上端，以檢查並誘導其平行。尺子還可檢查學員做弓步時膝部有無超過腳尖的情況。由此可見，一尺可以多用。

　　一個小球也可以起誘導作用。如初學者練習劍術「躍步探刺」（原名「野馬跳澗」）時，往往領悟不到「探」的要領，那麼，教師可以在學員前上方置一小球，以誘導練習者用劍尖刺去。反覆練習，探刺與躍步的動作都會很快掌握的。球還可以誘導擺腿的高度與力點。如做「側擺腿」以提高腿部柔韌性時，球可以置於練習者側上方，以誘導之。而做「外擺蓮」時，教師可將球置於學員身前與胸部或與頭部同高處，讓練習者做「外擺蓮」時用腳觸球。隨著腿部柔韌性的提高，球放置的位置也逐漸升高，擺蓮的高度也隨之提高。如果再加過杆，效果則更佳。

　　也可以單獨使用兩根短杆，讓練習者擺過兩根杆，以解決個別學員擺蓮幅度偏小的問題。當然，這些教具主要只起誘導的作用。如果是由於髖關節柔韌性差引起的，那就適當配合做一些展髖練習。

　　以上僅是舉些例子來運用教具。在太極拳教學中如何選擇和運用教具，教師需在教學實踐中勇於探索和創新。

九、攻防體驗法

　　這是一個十分重要的太極拳教學方法。因為攻防技術

是武術運動的本質屬性，太極拳屬於武術運動的一個項目，所以，它的動作同樣充滿了攻防技術的含義。

我們發現有不少學員在練習太極拳時，只是擺架子，甚至連架子也擺得不準確，動作的勁力、定勢的沉勁，以及武術意識等均體現不出來。究其根源，都與學員不了解動作的攻防內涵有關。因此，在學員基本掌握了動作之後，教師就應不失時機地向他們講解動作的攻防含義。教學中不僅要講明動作的用法，而且要讓學員親身體驗這些用法；師生應該攻守互換，讓學員親身體驗被攻和進攻的兩種感受，直觀地體驗攻守兩方面勁力、節奏與神態等要求。如果學員人數較多，也可2人結成對子，互換攻守來體驗攻防內涵。這種教學法既可提高練習的興趣，調動練習者學習的熱情，更能使學員明確動作的規格、用力方向和部位，以及勁力、節奏等，進而提高其武術的意識、韻味、氣質和神採。

在不斷認識和領悟動作的攻防含義中，就能逐漸地把動作做得更準確，用力更為合理，做得也更有味道，風格、特點也更能體現出來了。值得注意的是，在運用攻防體驗法中，用力要適度，點到為止，切不可用重力或僵力對抗，要預防傷害事故。

比如，初學者做「野馬分鬃」時，往往與上「掤」的動作混淆不清，手型似靠非掤，介乎於二者之間。如果只是為學員擺正手型，那麼他們還是體現不出應有的力度來。此時教師就應邊講解、邊以肩、臂力量模擬靠擊之，讓學員體驗到被分靠後失去重心的感受，師生攻守互換。再與「掤」的用法作比較，效果必然更好。講明「分鬃」

是以攻為主，力點在上臂與肩部；而「掤」法則以防為主，有時也能攻擊對方，但力點均在前臂。

又如，做「手揮琵琶」動作，要讓學員體驗右採左挒的攻防含義，定勢要「手正身斜」，也與利攻易守、減少暴露面、不易遭對手攻擊的用意有關。而「提手上勢」動作，除上手高度、角度與「手揮琵琶」有區別外，更主要的是在攻防上強調邊合勁擛肘，邊前推發勁。

再如練劍，許多學員不明白「帶劍」與「抹劍」的區別，做起來容易混淆，教師就要突出攻防來講解。「帶劍」以防為主，當對手前刺我時，我方以左帶或右帶的劍法，以格帶開。「帶劍」還要注意防中有攻，定勢時我方劍尖仍要對準對手的有效攻擊部位，如胸腹部。而「抹劍」則是做弧形動作，以劍刃抹擊對手胸腹部或頸部。

再如，「撩劍」與「截劍」也容易混淆，教師即應講清並讓學員體驗「撩劍」乃以劍刃前端撩擊對手腕部或肋部，屬進攻性劍法。而「截劍」則是以劍身中段攔截住對手的進攻，屬防守性劍法。諸如此類。

十六、錄影分析法

錄影分析法，顧名思義就是通過看錄影帶來進行技術分析。一種是反覆觀看自己的技術錄像，分析優缺點，這樣很直觀，自己邊看、邊聽著教師的分析講評，還可邊同教師、同伴討論自己的長短。

另一種是反覆觀看優秀選手的技術錄影帶，以便吸取其長處，取長補短，還可以將優秀運動員的動作與自己的

動作作比較，這樣更有利於吸取養料。在錄影帶播放的過程中，還可以將關鍵的動作或動作組合或某一段落，反覆放，也可放慢動作、甚至定格來分析某一瞬間的姿態。這是平時練習中難以做到的。如一些腿法、平衡、騰空的一剎那的定格，平時練習中難以固定下來分析，而看錄影帶就有這一優勢，能以慢動作、定格來作技術分析，這樣分析得更細致、更直觀，更利於準確地把握要害，利於技術水準的提高。

有時也可採用掛圖及書中圖片來作技術分析，可與錄影分析法結合起來運用，這樣效果則更佳。

以上總結的「太極拳十大教學法」，應該說是基本的教學方法。還有一些方法，如口令指揮法、分組復習法、教學比賽法等等，都可視教學中的實際情況靈活運用。

這些教學法既相互區別，又相互聯繫，教師要善於融會貫通，合理結合。要靈活多樣，講求實效。還要堅持德藝並重的方針，堅持鼓勵為主，啟發自覺的原則，堅持區別對待、循序漸進的原則，既要充分發揮教師的主導作用，又要善於啟發學員的積極思維，增強信心，提高興趣，將教師的主導作用與學員的主動精神緊密地結合起來，將講解與練習、知識與技能、直觀與思維、感性與理性、糾正與提高、觀摩與評比等方法與手段合理地搭配，有機地結合，以期以較短的時間，較快地掌握太極拳的正確要領，達到事半功倍的效果。

後　記

　　近年來，人民體育出版社的編輯張建林先生和原《中華武術》副主編、中國太極拳網站站長兼總編輯周荔裳女士常常鼓勵我多動筆杆子，總結一下個人數十年來在武術教學訓練實踐中積累的經驗和體會。這些都激勵我試著拿起拙筆，寫點東西。

　　前些年，由弟子、世界及亞運會冠軍陳思坦和高佳敏做示範，我分別拍攝了《太極拳大系》等 VCD 及錄影帶，也出版了太極拳功法的小冊子。近兩年來，每年 5 月份，作為全國「太極拳健身月」大力推廣了 10 式和 16 式等太極拳初段位的套路，廣大太極拳愛好者希望進一步了解太極拳初段位教材的分解練習要點、動作的攻防含義以及易犯錯誤的糾正方法。個人有幸參加武術段位制教材的審定工作，尤其更多地參與了太極拳段位制教材的討論與審定，對編寫意圖有較充分的了解與認識，因而就大膽動筆，這也是編寫這本書的初衷。

　　在編寫過程中，覺得有必要談一談「太極拳運動概述」，如對太極拳名稱的由來；太極拳與相關學科，如與道家、儒家及傳統中醫的關係作些闡述。也大膽地將太極拳運動的發展分為七個階段。還總結了太極拳常用的教學方法，歸納為「太極拳十大教學法」。這些觀點均為一家之見，作為拋磚引玉，希望引起人們對太極拳理論探討的進一步重視。

　　值得一提的是，在編寫過程中，得到許多領導和朋友

的支持和幫助。我的恩師、著名武術家張文廣教授百忙中
為本書題詞。中國武術協會副主席、福建省體育局局長蔡
天初百忙中為本書作序，給予我很多的肯定與鼓勵。在此
表示衷心的感謝。

　　還有武術高級講師衛香蓮自始至終為本書出謀畫策，
後期還做細心的校對；攝影師祁如璋先生精心構思，為我
拍攝了帶有太極圖的很有創意的照片；福建中醫學院體育
教研室主任林浩副教授為拍攝技術動作提供了良好的場
所。尤其是為本書拍攝近 600 張技術動作照的曾建凱、陳
向榮（還同我做攻防動作示範）、陳祖斌，多次從離福州
有數十公里的閩侯縣趕到福州，精心為我拍攝動作照，甚
至多次犧牲午休，頂著盛夏的酷熱，一絲不苟地完成拍攝
任務。在此也向這些朋友致以深深的謝意。

　　限於編者的水平與時間，不當之處在所難免，許多方
面也存在不盡如人意的地方，希望武術界同仁不吝指正。

<div align="right">

編　者

2001 年 6 月於福州

</div>

作者簡歷

曾乃梁，男，1941 年 11 月 29 日出生。福建省福州市人。中共黨員。武術國家級教練（正高級），國家級武術裁判員，武術八段。歷任福建省武術隊主教練，現任省體工大隊咨詢教練員、福建省武術協會副會長、學術委員會主任。

12 歲開始習武，師從福建太極、南拳名師王于岐。1953～1959 年在福州三中就學，1959 年考入北京體育學院武術系（現更名為北京體育大學），1964 年畢業，1967 年武術研究生畢業，師從著名武術家張文廣教授。1991 年曾任首屆世界武術錦標賽中國武術隊領隊；1992 年任第 4 屆中日太極拳比賽中國隊主教練。1993 年 5 月出任首屆東亞運動會中國武術隊主教練，同年 11 月出任第 2 屆世界武術錦標賽韓國隊教練；同年 12 月出任第 5 屆中日太極賽暨首屆國際太極拳邀請賽中國隊領隊。1994 年出任第 12 屆亞運會中國武術隊主教練（赴廣島）。1995 年被第 2 屆世界太極修練大會聘為大會導師。1996 年赴馬尼拉出任亞洲武術裁判員培訓班教練員，後留任菲律賓國家隊教練，參加第 4 屆亞洲武術錦標賽。1997 年受聘赴雅加達，任印尼國家隊教練。1998 年起多次赴日本講學。2001 年 3 月受中國武協邀請赴三亞，參加首屆世界太極拳健康大會名家演示並作專家輔導。

自 1977 年 4 月調回福建省體工大隊，組建省武術隊並任主教練。親自培訓的運動員，獲全國武術比賽以上冠軍

者百餘人次。其中有 4 人次獲世界武術錦標賽金牌，4 人次獲亞運會太極和南拳金牌：有第 11 屆亞運會和第 2 屆、第 4 屆世錦賽男子太極拳金牌得主、共獲 32 枚大賽金牌、有「太極王子」美譽的陳思坦；有首屆世錦賽和第 12 屆、13 屆亞運會女子太極拳金牌得主、共獲 32 枚大賽金牌、有「太極女神」美譽的高佳敏；有第 2 屆世錦賽女子槍術金牌得主的魏丹彤；有第 12 屆亞運會女子南拳金牌得主、被譽為「新南拳王」的王慧玲；有蟬聯 6 屆全國金牌和蟬聯 3 屆國際武術邀請賽女子太極拳冠軍、有「太極之花」美譽的林秋萍；有第 4 屆亞錦賽男子南拳冠軍吳賢舉。還有吳秋花、傅正芬、代林彬、李強、周育玲、黃麗芳、邱金雄等一大批國內外大賽的名將。此外，1993 年受韓國武協的邀請，為韓國國家隊訓練兩個月，為取得第 2 屆武術世錦賽 1 金 4 銅好成績作出貢獻，被授予「功勞牌」。1996 年應菲律賓武協之邀，培訓菲國家隊一個月，為取得第 4 屆亞錦賽女子太極劍冠軍等好成績作出貢獻。

在武術學術上有較高的造詣。1987 年發表論文《太極運動推向世界戰略之初探》，獲首屆全國武術學術研討會最高獎——大會優秀獎。論文在《中華武術》《武術健身》《武林》《中國武術精華》及《中國體育》外文版上發表，在國內外有較大影響。是《中國大百科全書》體育卷、《中國武術大辭典》部分條目的撰稿人，撰寫條目 3 萬餘字。被聘為《中國武術大百科全書》的編委，並參與《中國武術史》《中國武術段位制》《國際武術推廣教材》的審定工作。與衛香蓮合編《太極拳入門及功法》小冊子，其中《六手太極功入門》被譯成日文，在日本推

廣。主編 21 萬餘字的《體育欣賞入門》，還與他人合作編寫出版《武術運動小知識》《武術基礎練習》等書。受中國武術研究院之委托，為全國武術高、中級教練員培訓班撰寫部分教材，並多次講課。撰稿、策畫並指導，與弟子合作拍攝《太極拳大系》等太極拳系列錄影帶、VCD 共 7 盒，在國內外廣為傳播。提出的太極拳教學訓練四階段的見解、「太極拳十大教學法」的觀點、太極拳陰陽平衡說，以及關於創編太極拳系列統一套路與設太極小系列的主張，提出的要以「太極語言」表達運動感情，「以心練拳」，達到「拳情並茂」「吾即太極」境界的觀點，關於六個「養生說」的觀點，均具有創見性和較強的指導意義。他還受聘為武打片《木棉袈裟》擔任武打設計，該片獲得文化部特別獎。

曾先生還受中國武協和福建省體育總會派遣，多次到日本、韓國、菲律賓、新加坡、印尼、香港、澳門等國家和地區講學或率隊表演，受到好評。

鑒於其在武術理論和實踐方面的建樹，多次被授予國家體育運動榮譽獎章，多次被福建省人民政府記功，被授予省「五一勞動獎章」、省「勞動模範」、省「優秀專家」等稱號。1993 年獲國務院頒發的在社會科學方面有突出貢獻的政府特殊津貼專家證書，1995 年獲「中國當代十大武術教練」稱號，1996 年獲「世界太極科技貢獻獎」。他的事跡，被列入《中國武術百科全書》人名錄、《中華武林著名人物傳》，1999 年被列入《中華魂·中國百業英才大典》和《世界優秀人才·中華卷》。

歡迎至本公司購買書籍

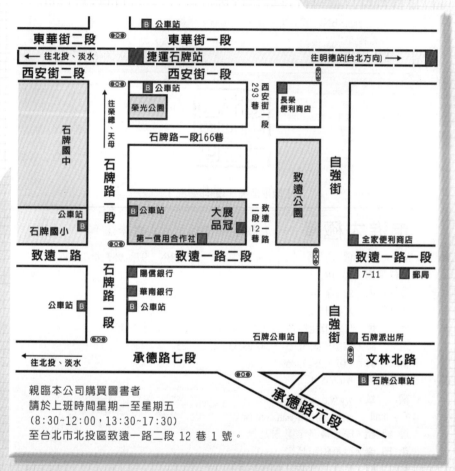

親臨本公司購買圖書者
請於上班時間星期一至星期五
(8：30～12：00，13：30～17：30)
至台北市北投區致遠一路二段 12 巷 1 號。

建議路線
1.搭乘捷運‧公車
　　淡水線石牌站下車，由出口出來後，左轉(石牌捷運站僅一個出口)，沿著捷運高架往台北方向走
(往明德站方向)，其街名為西安街，至西安街一段293巷進來(巷口有一公車站牌，站名為自強街口)，
本公司位於致遠公園對面。搭公車者請於石牌站(石牌派出所)下車，走進自強街，遇致遠路口左轉，
右手邊第一條巷子即為本社位置。

2.自行開車或騎車
　　由承德路接石牌路，看到陽信銀行右轉，此條即為致遠一路二段，在遇到自強街(紅綠燈)前的巷
子左轉，即可看到本公司招牌。

國家圖書館出版品預行編目資料

走進太極拳——太極拳初段位訓練與教學法／曾乃梁 編著
——初版，——臺北市，大展，2007〔民 96〕
面；21 公分，——（武術特輯；91）
ISBN 978-957-468-536-3（平裝）

1.太極拳

528.972　　　　　　　　　　　　　　　　96004620

走進太極拳——太極拳初段位訓練與教學法

編　　著／曾乃梁　　　　　ISBN 978-957-468-536-3

責任編輯／張建林

發 行 人／蔡森明

出 版 者／大展出版社有限公司

社　　址／台北市北投區（石牌）致遠一路 2 段 12 巷 1 號

電　　話／（02）28236031 · 28236033 · 28233123

傳　　眞／（02）28272069

郵政劃撥／01669551

網　　址／www.dah-jaan.com.tw

E - mail ／ service@dah-jaan.com.tw

登 記 證／局版臺業字第 2171 號

承 印 者／高星印刷品行

裝　　訂／建鑫印刷裝訂有限公司

排 版 者／弘益電腦排版有限公司

授 權 者／北京人民體育出版社

初版 1 刷／2007 年（民 96 年）6 月

定　價／300 元

大展好書　好書大展
品嘗好書　冠群可期